不要温和地走进那个良夜

路鹃

**DO NOT
GO GENTLE
INTO THAT GOOD NIGHT**

清华大学出版社
北京

图书在版编目（CIP）数据

不要温和地走进那个良夜 / 路鹃著 . —北京：清华大学出版社，2024.1
ISBN 978–7–302–62487–5

Ⅰ . ①不… Ⅱ . ①路… Ⅲ . ①电影评论—中国 Ⅳ . ① J905.2

中国国家版本馆 CIP 数据核字（2023）第 021992 号

责任编辑： 纪海虹
封面设计： 李政珂
责任校对： 王荣静
责任印制： 丛怀宇

出版发行： 清华大学出版社
 网　　址： https://www.tup.com.cn，https://www.wqxuetang.com
 地　　址： 北京清华大学学研大厦 A 座　　　**邮　　编：** 100084
 社 总 机： 010-83470000　　　　　　　　**邮　　购：** 010-62786544
 投稿与读者服务： 010-62776969，c-service@tup.tsinghua.edu.cn
 质 量 反 馈： 010-62772015，zhiliang@tup.tsinghua.edu.cn
印 装 者： 三河市东方印刷有限公司
经　　销： 全国新华书店
开　　本： 145mm×210mm　　　**印　　张：** 7.875　　**字　　数：** 183 千字
版　　次： 2024 年 1 月第 1 版　　　**印　　次：** 2024 年 1 月第 1 次印刷
定　　价： 58.80 元

产品编号：077413-01

目　录

她掌握了甄别与臧否的艺术

最早接触路鹃的影评,是我在主理《博客天下》时。在编完杂志前半部分的硬新闻后,转到后面的专栏文章上,两位女作家的温婉文字总能及时熨平我签版到后半夜时暴戾狂躁的心情。

这两位,一个是胡紫微,另一个就是路鹃。

很巧,两人主题接近,都写影评,都有着遮掩不住的才华横溢与女性主义的惊人直觉。与胡紫微嬉笑怒骂指东打西的强烈个人化色彩比较,路鹃的专栏则更像是不动声色的剖析与一针见血的臧否,这个风格与她广院博士出身的影像背景和新闻专业出身的传播学者的双重身份十分贴切。

作为一个电影门外汉,我无力对路鹃的影评作出有高度的评判。但媒体人总习惯于下判断,尤其看重作出判断时的路径与依据。我喜欢她挥刀剖析时的专业与深刻,也喜欢她持秤臧否时的公道和准确,更十分感谢她的每篇影评总能体贴地照顾杂志的出版口径。好几次编完专栏后,我都忍不住和编辑感叹,对某一部片子,实在找不出比路鹃文章更合适的文字来探幽索隐、切中肯綮了。

这本书里我喜欢的几篇,恰好涉及观众耳熟能详的三个名导:张艺谋、姜文、贾樟柯。请允许我先搬运几段精彩之处。

在把《归来》和原著《陆犯识焉》做了精细比对之后,路鹃

信手拈起一针，扎出老谋子老谋深算背后的心虚气短：

张艺谋改变的不仅是小说的情节，更扭转了整部小说的精神气质。着墨于"归来"的角度固然刁钻讨巧，也将一幅波澜壮阔的浮世绘缩微成一则"如何唤醒脸盲症妻子"的喻世明言，整部影片退缩到"艰难爱情"的关键词之下，彻底架空了故事背后的历史重量。简化故事的同时也在简化人生，我们从电影中看到的图景和人性与我们所体验的现实图景和所内省到的人性世界往往存在巨大落差，作为一个有能力、有手段、有追求的导演，将一段恍如隔世的苦难用悲悯而诚实的视觉阐释呈现给世人，不仅是一种艺术知觉，更是一种道德责任，而张艺谋本人，想向我们索要的，也不止一场泪水奔涌的感动那么简单。

这阙精美而饱含抱负的"归去来兮辞"，用家庭情感消解历史，不做控诉，没有怨恨。将勺子藏在身后的陆焉识是张艺谋的分身自况，他在一种保守的叙事策略下放弃了对历史的清算，而对那些被侮辱被伤害的心灵，他也回避了影像正义应有的担当，那个无解又无力的结尾，显得格外残忍。一个充满了苦难与救赎的魔幻时代，留给了艺术家可以发挥和施展的空间，然而我们遗憾地看到，张艺谋与这个近在咫尺的历史机遇又一次擦肩而过。在这点上，他既没有超越冯小刚在《唐山大地震》与《1942》之间题材跨越的想象幅度，也未能超越他自己在《活着》中曾经抵达的深度。

和张艺谋不一样，对贾樟柯用《天注定》切入公共事件的不缺席态度，路鹃抱持深切之同情，又对其拼图式的事实重塑和诠释手段的简单粗暴而忧心忡忡。对贾樟柯这种知其不可而为之的"鲁莽"作品，她沉痛地道出其不可能"越狱"的两难现实困境：

此类事件承载了社会舆论中过多的成见,分寸极难拿捏。如果试图加以一种平视的理解,套一个官逼民反的逻辑,或者将其中"中国式奇观"进行夸大渲染,前者很容易造成价值观偏离挑衅公众感情,后者则难逃对底层掠夺式消费的诟病。无论哪种角度,都太讨巧太轻飘,既无法析出事件背后的精神内核,也渲染不出我们身处的时代气象。

当代语境下的中国电影,由于消费主义无处不在的压力,审美的知觉与道德的知觉都成为稀缺物品,《天注定》与贾樟柯的存在,至少可以让我们欣慰:中国电影没有缺席于公共话语的讨论与反思。一部电影以这样的方式告知了事实的存在,重塑了事实的模样,总让我想到那些冲到敌军阵前,赤手空拳护卫自己的丈夫、儿子的萨宾妇女们。如果生逢其时,《天注定》只不过具备案例演绎的价值;如此生不逢时,它的面世,也算是个异数,而能看到这部电影,也实在是我们的运气。

路鹃的影评文字难得地中立、客观与公道,不欺后进,不畏王霸,不惧世俗。对初试啼声拍出《绣春刀》的路阳,路鹃厚道而热忱,鼓励其需要增加几分挑战观众预存经验的勇气。而对此前被一致看好的《一步之遥》,路鹃不吝对导演语重心长,甚至直接棒喝起传媒不负责任的吹捧:

媒体版面毫不节约的宠溺,烘托出了一个市场、观众、专业三方话语体系都喜闻乐见的"满分"导演,甚至在官方话语中,也对他左翼美学框架下强悍的政治隐喻保留了某种默许。若是将伟大拆解为成功学的若干指标,中国的导演中,没人比姜文更接近。

如果成绩单停留在《阳光灿烂的日子》和《鬼子来了》,那么姜文可以丝毫无愧于位列中国最伟大的导演直至荣休,但是作

为一个有追求的导演，他有为自己所理解的"伟大"添加注脚的自觉。不知在《让子弹飞》和《一步之遥》的喧嚣之后，能否让他明白，所谓伟大，有时是咫尺，有时是天涯！

受制于路径依赖，我总习惯于用媒体的眼光来打量路鹃笔下的导演和他们的作品。在我看来，张艺谋总是在市场和导向之间跳着圆转如意的高难度芭蕾，一举一动透着精明无两、自信满满的魔术大师风范。余华用来调侃张的那个"最佩服谁"的段子，一语道尽玄机。

贾樟柯则永远不服气，永远带着絮叨和怨气。如果说《天注定》就是因料太猛根本不可能见报、索性过把瘾放开狂写的醉汉，《山河故人》就是忍气吞声、遍体疮痍、面目全非、仍然提一口不灭真气摇摇晃晃走过来的病夫。

至于姜文的前摇后晃，我和路鹃的看法稍有不同，总觉得更像是一种独具特色的自我调适，就好比都市报做了一期不错的调查性报道，就得赶紧来几篇正面报道中和一下。不一样的是，姜文永远不会承认，这其实是过于率性到近似迷乱的自我审查。

后人将如何记叙与评判我们这一代人？一方面我们似乎缺乏直抒胸臆的能力与动力，另一方面我们又似乎沉迷在曲径通幽的审美快感中。文艺作品都特别需要自由创作的挥洒空间，这是不言自明的逻辑，但另一方面，创作空间的大小又未必与艺术成就与审美高度成正比。

米克洛什·哈拉兹蒂曾如是描摹 20 世纪 70 年代后期东欧的社会文化生态与文艺知识分子的精神状态：

事实就是这样，碰不得的禁忌，不宜居的生活，不可说的言论，无形的条条框框，永久流产的不被接受的思想，这一切并没有让我们的作品在审美意义上贫瘠乏味。艺术大厦就从这些栅栏

里拔地而起。我们巧妙地在艺术宅邸里改组家具。我们学习在其中生活，那是我们的家，是我们的一部分，不久我们将变得渴望它，因为没有它，我们就无法创作。

必须得承认，这本书里的每一篇文字都体现了一个深谙观看之道的作者所能掌握的最纯粹的甄别与臧否的艺术。它潜藏的粗暴和精致，它展现的欢乐与痛苦，你知我知。

石扉客，2017 年 10 月 12 日，沪上

第一辑

五十度有多灰

初心如初恋　再也归不来

《归来》/2014 年 / 中国大陆 /109 分钟

　　中国电影史上恐怕再也找不到一个影人，像张艺谋这样被高度符号化：第五代导演领军人物、大片导演……批评张艺谋这件事，不妨视为观众对那个曾经拍出中国原始、野性气质的老谋子，始终抱有某种期待。因此，《归来》从筹备到宣传、上映，都成了一则事先张扬的事件，片名寓意沉重，张艺谋能否借此重回文艺片老路，成了比影片更具悬念的猜想。

　　在影片引发的海量评论中，李安和斯皮尔伯格的加持格外醒目，李安是打通中西方文化语境方面最游刃有余的中国导演，而在商业大片中融入人文追求则是斯皮尔伯格的拿手好戏，《归来》涉及海外发行，请此二人观片，于张艺谋就有了终南求道的意味。张艺谋亦坦承自己在拍摄中有意识地学习了李安"父亲三部曲"中含蓄的处理方式，敲开奥斯卡的大门是张艺谋一直以来的情结，如何拍出纯粹的中国味道，在叙事元素和骨架上又为西方所接收，是《归来》和张艺谋共同面对的一个问题。张艺谋在西方获得重大声誉的电影，几乎都是借助浓烈、夸张的画面语言推销一种伪民俗式的中国奇观，有人分析《英雄》斩获北美票房冠军的理由就是"他的片子几乎不用看字幕"。《归来》回避了这些惯用手法，用一种写实、内敛甚至有些压抑的方式对观众进行情感唤起，却达到了惊人的"催泪"效果：李安被影片存在主义风

格的结尾深深打动，斯皮尔伯格哭了一个多小时的段子更令人津津乐道。然而，张艺谋真的归来了吗？

《归来》其实已与《陆犯焉识》的原著小说相去甚远。严歌苓的讲述，将个体命运铺展在中国当代庞大而坚硬的底布上，检视人的灵魂可能抵达的高度，"翻手为苍凉，覆手为繁华"，芥子中可见须弥。《一个女人的史诗》如是，《陆犯焉识》亦如是，归来的陆焉识是作为一个人来审视这段历史的，并坚忍不拔地修复那些被绞杀掉的情感链条。电影只拍了这部460多页小说的后50页，视其为一部"作者电影"亦可自洽。

然而，如何裁剪一部剧本最能反映导演的世界观和价值观，《归来》这部电影，重点不在于张艺谋拍了什么，而是他没拍的那些部分。陆焉识由高级知识分子，到"文革"中被打成"右派"，夫妻反目、父子离心，有家难回，与亲人纵使相逢亦不识，背后的历史中国电影难以触碰。

相比之下，小说中的情节更符合现实逻辑：陆焉识和冯婉瑜并非电影中那么情比金坚，陆焉识对包办婚姻的妻子开始并没有什么感情，世家子弟出身和留洋背景决定了他婚前桃花不断，更发展出两段婚外情，他越狱的动机也比电影中复杂得多：苦难的折磨唤起了他心中朴素的情感，因为怕死掉以至于他迫不及待地想回家向妻子忏悔。平反回家后，儿子一直排斥和利用他，女儿丹丹对他的怨恨未能彻底和解，他成了岁月和政治拨弄下没有存在位置的无名氏。丹丹医学博士的身份在电影中被置换成了样板戏业余演员，她举报了父亲却没有跳成吴清华，也没能从事舞蹈事业，有一层因果报应的色彩。电影中最具戏剧张力的夫妻车站见面，剪辑漂亮、节奏紧张，是影片中点赞率最高的段落，恰恰让我看到了那个惯于渲染和抒情的张艺谋。小说中夫妻二人并未

相认，但彼此都知道对方的存在，陆焉识远远观望家人后离去并自首。两种处理相比，高下立判。

张艺谋改变的不仅是小说的情节，更扭转了整部小说的精神气质。着墨于"归来"的角度固然刁钻讨巧，也将一幅波澜壮阔的浮世绘缩微成一则"如何唤醒脸盲症妻子"的喻世明言，整部影片退缩到"艰难爱情"的关键词之下，彻底架空了故事背后的历史重量。简化故事的同时也在简化人生，我们从电影中看到的图景和人性与我们所体验的现实图景和所内省到的人性世界往往存在巨大落差，作为一个有能力、有手段、有追求的导演，将一段恍如隔世的苦难用悲悯而诚实的视觉阐释呈现给世人，不仅是一种艺术知觉，更是一种道德责任，而张艺谋本人，想向我们索要的，也不止一场泪水奔涌的感动那么简单。

这阙精美而饱含抱负的归去来兮辞，用家庭情感消解历史，不做控诉，没有怨恨。将勺子藏在身后的陆焉识是张艺谋的分身自况，他在一种保守的叙事策略下放弃了对历史的清算，而对那些被侮辱被伤害的心灵，他也回避了影像正义应有的担当，那个无解又无力的结尾，显得格外残忍。一个充满了苦难与救赎的魔幻时代，留给了艺术家可以发挥和施展的空间，然而我们遗憾地看到，张艺谋与这个近在咫尺的历史机遇又一次擦肩而过。在这点上，他既没有超越冯小刚在《唐山大地震》与《1942》之间题材跨越的想象幅度，也未能超越他自己在《活着》中曾经抵达的深度。他对此亦有反省，《归来》之后，他与多年老友莫言对谈，如是表达了自己的惶惑与无力："初心有如初恋，再也归不来。"

应该承认，《归来》是张艺谋最接近"人"的一部作品，情节上的裁剪纯化了故事的结构，使"人"成为影片的绝对焦点，读信、修琴、《渔光曲》……婉转写实的精神将细节舒缓地铺陈

开来，又不失充沛的高贵和节制的深情，我们打开了内心，参与到主人公的命运中，也感受到张艺谋内心中流淌的一些东西，而这些东西在张艺谋的电影中已经缺席了太长的时间。演员的表演是影片最大的亮点，表演上的"放"不难，难的是"收"，演员大部分时间都只能由眼神、表情和小幅的身体语言来表演，因为情节容量有限，影片比适宜的时长多出了 20 分钟，全靠演员的表演才没有堕入拖沓和沉闷，尤其是陈道明，一连串不见明火的表演看得人直发呆。我非常喜欢新晋谋女郎张慧雯，为了能跳吴清华她毫不犹豫出卖了父亲，那一脸铿铿锵锵的样板戏表情对于年轻而言，怎么说都有道理。

张艺谋最擅长赋予一个简单的故事以极致的形式感，他的文艺小品总是华丽堪比大片，《归来》的拍摄首次运用了 4K 技术，将这种形式感进一步极致化，超高清画面把令人心碎的苦难转化为潜流暗涌的史诗。张艺谋擅用红色，本片中的红色毫不铺张，丹丹穿着戏衣为母亲跳吴清华，那一抹红色有着惊心动魄的漂亮。

张艺谋曾经对美国《时代周刊》说，观众看完一部电影能保存几个形象也就够了。我想，《归来》最大的意义，是他终于开始尊重观众的欣赏水平了。我们可以看到他付出的努力与诚意，也给予了局部上的肯定，然而于精神内涵和艺术手法，他却没有提供多少创新的锐意。这就像张艺谋对于情感最高时态的理解，就是一碗饺子，从《我的父亲母亲》到《归来》，多少年都没变过。如果说章子怡隔着山梁一程程送饺子，还有那么一点矫饰的可爱；冯婉瑜端给陆焉识的年夜饭，却只能冷硬地梗阻在那里，难以下咽，无法消化。

这段归来之途，张艺谋还要走很久。

<div style="text-align: right">（发表于《博客天下》2014 年 5 月下）</div>

人人都有一个"肮脏"的小秘密

《透明人生》（*Transparent*）/2014 年 / 美国 /10 集

　　阿加莎·克里斯蒂笔下那位好脾气的神探马普尔小姐有一句名言，"乡村生活看似平静，实则充满罪恶"，意谓，你那些体面光鲜的邻居，紧闭的大门后说不定就藏着一具柜中骷髅，你摸不透人行道上看似平静的躯体下潜藏着怎样一个个肮脏的小秘密。《透明人生》中普弗曼一家人人都有小秘密：身为大学教授、知名学者的父亲莫特决定出柜，昭告天下——"我是一个女人的灵魂住在男人的躯壳里"，还把名字改成了"莫娜"；母亲（莫特的前妻）因为照顾患上阿兹海默症的现任丈夫已濒临崩溃，暗自希望他快点结束生命，好把自己解脱出来；大女儿莎拉生活优渥，家庭美满，却一心想和前女友鸳梦重温；儿子乔希是个性瘾患者，床伴能列出长长一个名单，事业和经济状况却一团糟；小女儿艾丽打小就是个慕男狂，已到而立之年还是个低配版的啃老族⋯⋯

　　没错！就是这样骷髅满柜、各怀鬼胎的奇葩一家亲，每个人都像生了病的黄油在煎锅里滋滋作响，大量重口的床戏、露点以及惊人的话题尺度将观众挑衅得如坐针毡，27 家美国权威媒体却清一色打出了零差评。亚马逊首次投拍网剧，欲从因《纸牌屋》而红透半边天的 Netflix 公司手里抢到一杯羹。当全世界都唯《纸牌屋》的大数据制作模式马首是瞻时，《透明人生》却反其道行之，回归到家庭的方寸之地，它没有触及任何尖锐的社会问题，

节奏也控制在常态化的冲突频度上。导演除了参与制作过《六尺之下》，没什么耀眼的履历，演员更是摒弃了吸睛的帅哥美女。然而，只要你坚持过最初的30分钟，就会被它迷人的质地彻底俘获，世界上最惊心动魄的风景都来自人心，而人心是"算"不出来的。

随着社会价值多元化，LGBT 群体（L= 女同性恋，G= 男同性恋，B= 双性恋，T= 跨性别者）也获得了一些公开发声的机会，虽然他们对自己的性倾向抱持着健康自然的态度，却依然无法撼动异性恋主流价值观的排他性看法。近几年美剧表现 LGBT 群体的作品无论从篇幅还是尺度上都堪称锐意精进，一些上佳之作如《威尔与格雷》《橘子郡风云》《同志亦凡人》《拉字至上》等，在消除社会歧视上称得上居功至伟。

《透明人生》将各种毁三观的人设和LGBT 元素集中到一个犹太家庭，调子漫不经心又举重若轻，在世俗而自然化的表达下写尽边缘人生的失意厚重，信手拈来的黑色幽默，自嘲却不刻薄，隐藏的欲望、在人前扮演的角色、内心的冲突和对抗，这些严肃的命题都被消解在令人会心一笑的细节中，故事不是站在道德制高点上进行科普说教，也没有堕入哗众取宠的煽情，虽然讲的都是边缘人群，亦不从猎奇和揭秘的旁观者态度出发，而是带有一种身临其境的自我审视感。片头颇具复古情调，音乐唯美忧伤，演员们强大的演技让你完全忘记这是表演，父亲的扮演者杰弗里·塔伯几乎已经提前锁定了明年的艾美奖座。镜头真实却不露骨地出没于成人世界晦暗沉郁的沼泽地，将愁与忧来回吞咽，从不爆发，一直酝酿。一部小制作的网剧，却拍出了独立电影的风骨。

本剧没有像其他影视作品那样将特殊群体与主流秩序的摩擦表现得惊心动魄，它的内核十分清晰：别人怎么看你无关紧要，

自我定义才最重要。剧中所有的家庭成员都随心所欲地使用着自己的身体，仿佛身体是个篮子，什么都可以往里面装，谁都可以拎走，然而，他们又从未滥用过身体，身体是他们用以自我探寻的密道，通往一个终极答案：我是谁？对 68 岁的父亲来说，婚姻与家庭是他迫于压力而与社会达成的一种和解，那个肮脏的小秘密，多年来一直被他封印在潘多拉之匣中，去日无多，现在他要将它放出来了。剧名"transparent"语含双关，既暗示父亲"transgender（跨性别者）"的身份，又含有"透明公开、光明正大"之义。父亲的出柜只不过是全剧的一个开场白，他在坦诚了一辈子的秘密之后，变成了一面镜子，每个人的秘密也随之变得透明，除了直面别无他法。

还在婚姻存续期间时，父亲就偷偷跑去参加变装癖者的聚会，但他发现自己并不属于这个群体，变装癖者只是纯粹迷恋女性服饰以求达到满足自身性幻想的目的，本质上还是男人，而自己却是因为心理性别和生殖性别不一致而喜欢变装。他要的更纯粹，为了获得大家的认同，他勇敢向儿女坦白，参加跨性别者分享会，浓妆艳抹地出现在各种正式场合，从最初的吞吐犹疑、矛盾纠葛，到后来的越来越决绝，整部剧里大概只有他活得越来越轻松。莎拉貌似是适应得最好的一个，率先改口把父亲叫"妈爸"，她以为自己找到了正确答案，火速抛弃掉丈夫和女友共筑爱巢，乔希在慌不择路间和几个女人上床，艾丽把所有的火撒到了父亲身上：我之所以一无是处，是因为 13 岁那年你取消了我的成人礼！

本剧在前半部就以摧枯拉朽之势将上帝一手打造的秩序——推翻，把所有的离经叛道变成了日常。美剧在极端题材的铺设上非常注重对日常逻辑的强调，以避免观众产生架空感，《黑道风

云》里的黑帮老大，卸下八面威风同样避不开教育子女、婚姻瓶颈、家族矛盾等一大波中年危机的逼近，《绝命毒师》里的老白是个彻头彻尾的失败者，《嗜血判官》的男主则是个窝窝囊囊的小公务员……细节踩得实，观众也就顺理成章接受了异端人物的行为逻辑。而在这个强调自我身份认同的年代，渴望"活出真我"的柜中处境绝不仅仅为LGBT群体独有，因而引发了普遍的共鸣。

然而"真我"是否就该凌驾于个人所有的社会关系之上？"出柜"改变的，其实是周遭所有人的角色定位和生存经验，红尘万丈，你从来不是局外人，而是一个积极的同谋者，一起参与打造了一张社会关系的天罗地网，即使你的精神投射已经发生了改变和偏移，它仍然以特有的方式对你的认知和行为实施着监控，更遑论"真我"本身在实体性和稳定性上是如此可疑！

社会身份毕竟不是一只隔夜的餐盒那么容易扔掉，它已经成了我们的另一件衣服，庇护我们的灵魂免受赤裸之虞。所以当它回头来反噬那些践踏它的愚勇之辈时，可想而知有多么凶残。就像《故园风雨后》中，查尔斯重返庄园，原以为这座老宅已经是虚张声势、不堪一击，然而当他站在老宅中，他发现，任何铿锵的是与非都不得不在那混沌而强大的力量下妥协，坚定的也要变为犹疑，并容忍自己所相信的变得暧昧。《透明人生》在末尾处开始交待一家人的前尘往事，镜头平和淡漠地在当下和往事之间来回切换，时间的力量就这么沉甸甸地渗透了出来。最后两集，剧情发生逆转，随着过山车一样的快感逐渐降温，每个人的生活都变得不可收拾，新生活让莎拉陷入焦虑，更糟的是，她发现自己对丈夫还有感觉，乔希和保姆的私生子突然空降身边，父亲对艾丽凄厉地喊出："如果不拿我的钱，你还会爱我吗？"

然而，原本疏远的家庭关系也在剧烈的摩擦中拉近了，三个

以自我为中心的子女开始从自己的行为解构、理解父亲的决定，探索着家庭的意义，并重新定义自己。

如果说生命是一袭爬满了虱子的华美长袍，普弗曼一家的这袭袍子就只剩下了虱子，可就是这么漏洞百出的一家人，最后终于坐在了一张餐桌前，手拉手进行祈祷，在人生的漫漫长夜中，他们仍然是担惊受怕、互相慰藉的一家人。这也是所有死局和困境得以和解的源泉——家庭的力量，它超越所有让人心脏悬停的欲望和情感，超越让人自我膨胀、令关系无法长久的离心力。即使世界变成了隔绝的孤岛，他们还有彼此可以触摸。他们的小秘密是那么"肮脏"，还有那么一些悲伤，但他们居然都没有被击垮！借用剧中犹太女拉比的一句祈祷词："只有那些生来自由的人，出生在荒野的人，才能进入应许之地！"

（发表于《博客天下》2014 年 9 月上）

爱情在最开始就达到了巅峰，
怎么走都是下坡路

《消失的爱人》（Gone Girl）/2014 年 / 美国 /145 分钟

"每当想起我太太，我总会想起她那颗头颅。最先想起的是轮廓，那头颅有着某种曼妙之处，好似一粒闪亮坚硬的玉米，要不然就是河床上的一块化石。"如果导演不是大卫·芬奇，你一定会以为这是一位丈夫对妻子的魅力充满探索精神的迷恋，然而，婚姻在影视作品中怎会得到审美上的肯定？俊男靓女共谱恋曲就是大团圆结局，之后的成家、生子、失业以及中年危机则语焉不详。《消失的爱人》可以视为《恋恋笔记本》的续集，或是《叛逆性骚扰》的前传，大卫·芬奇用一记重拳打在婚姻的脸上，黑暗，冰冷，绝望，这也几乎是欧美电影对婚姻的一个标准造句，难怪有人说，看完《蓝色情人节》+《革命之路》+《消失的爱人》，如果你还想结婚，那一定是英雄主义的慷慨就义。

艾米漂亮迷人，家世好学历高，还是畅销绘本《神奇艾米》的原型和创作者，尼克是英俊幽默的作家，两人堪称世人眼中的完美夫妻。经济衰退后两人失去了工作，回到了尼克在密苏里的老家，结婚五周年纪念日的早上，尼克由酒吧返家，发现妻子失踪了，而家里就像个犯罪现场，警方介入后发现了一系列证据：厨房里有大量血液的鲁米诺反应，艾米的日记以及高额保单，邻居出来指证艾米遭遇的冷暴力……而尼克并没有流露出应有的心烦意乱，在媒体见面会上他甚至不合时宜地露出了傻笑，更加坐

实了他在公众心目中杀妻者的形象，随着剧情的推进，我们看到了两个不可信的讲述者，孰是孰非，取决于你究竟是从艾米还是尼克那里听到这个故事：尼克是个渣男，还是艾米才是那个不可饶恕的幕后操纵者？

观众未能如愿看到大卫·芬奇招牌式的在影片结尾处上演180度剧情大反转，影片上半段一直围绕艾米失踪所营造的谜题，意外地在进行到一半时就"水落石出"了，可是观众仍然被笼罩在一种不祥的预兆中无法脱身，人人称羡的神仙眷侣为何变成了恨不得生噬对方的怨偶？这既是本片的文眼，也是每个深陷婚姻泥淖的人所共有的困惑，关于婚姻的三个根本问题——"你在想什么"，"你感觉如何"，"我们对彼此做了什么"，影片给出了堪称教科书一般精准的反面例证。大卫·芬奇宣称此片可能的影响是"终结1500万对婚姻"，小说作者吉莉安·弗琳亲自操刀改编剧本，她删去了原著中大段用以铺垫尼克身陷妻子布置的杀局的心理展现，用大量细节交待了两人关系转化和矛盾冲突的焦点，失业、生孩子、出轨、冷暴力……凡此种种，覆盖了婚姻中几乎所有暗礁，足以凿沉世界上最强悍的爱情铁达尼，我们齿冷于他们相爱相杀的同时，不免顾影自危，这使影片立意更见深刻。

没有成吨的血浆，没有横陈的尸体，即使是艾米在床上击杀德西的这场戏，喷血成瀑，亦充满了冷峻精准的恐怖美感，丝毫不露耽溺之态，正所谓佳章亦有佳句。大卫·芬奇用他擅长的冷色调和长镜头叙事给我们营造了一个希区柯克经典的"麦格芬"式的可怕机关，剔除那些暴力和色情的修饰词，露出的森森白骨就是婚姻的残酷真相。大卫·芬奇告诉我们，"佳偶天成"的伴侣最大的问题就是太过"趣味相投"，爱情在最开始就达到了巅

峰，怎么走都是下坡路，好似将两匹烈马关进黄金打造的马厩里，粮草不缺，就这么混吃等死，无论它们如何冲撞嘶吼，都只是徒劳，只能以家庭为舞台做出最残忍的手势。山姆·门德斯在《革命之路》里，同样表现了一对心怀理想的夫妻被平庸扼杀的过程，他们互相伤害，将对方视为实现自己理想的绊脚石，他们不明白生活的基调多么沉闷无趣，却偏偏抬起好高骛远的头颅与之抗争，山姆·门德斯的镜头犀利而悲悯地展示了中产阶级"心比天高命比纸薄"的悲剧。

但是，面对命运，大卫·芬奇的主角从来不会引颈就戮，他把艾米从美国甜心变成了魔女嘉莉。婚姻的黑暗谁都遭遇过，但是大多数中产阶级女性还是停留在无止境的缅怀和不满中无法自拔，一任自己枯萎成紫藤街上的绝望主妇们。艾米深谙婚姻黑暗，且愿用更黑暗的方法与之抗衡。她聪明绝顶，知道男人都喜欢把可爱和娇柔放在脸上的甜心女孩，仿佛随时都等待着男人的拯救和指教，于是她把自己伪装成了尼克喜欢的那种金发尤物，为他放弃了一切。"我活在当下，我巨勇敢，不能说我不享受，我要创造自己的理想男人"，然而，尼克只不过是一个来自美国乡村的普通男人，梦想平凡，他一生最成功的时刻就是努力变成了艾米所喜欢的那种人，然而平庸的资质使他完全跟不上妻子的脚步，他愚蠢、懒惰、不思进取，将过剩的精力转移到了有对大胸脯的女学生身上。

婚姻的残忍就在于杀人无形，开始时，他们都相信自己的婚姻会和所有人不同，爱情最重要，其他都是背景杂音，讽刺的是，每当艾米用空灵的嗓音忆及过往，背景中就会响起类似电流杂音的声音让人无法忍受。大卫·芬奇用大量独白让我们听到了魔女的心声："这个男人要杀了我。"这恐怕是那本伪造的日记中最

真实的心声——她被这段婚姻谋杀了，她变成了那种自己过去不喜欢甚至会嘲笑的女人，她要重新夺回主权，与其说这是一个关于复仇的故事，不如说是控制与反制之间的博弈，本片港译名《控制》，更得三分要旨。大卫·芬奇让我们目击了婚姻最不堪的内里，并清晰地洞见了每个人的梦想和毁灭。他把你从无数幻觉中拉出来，看清这个世界真实的嘴脸，以及自己真实的模样。

曾经有调查显示都市白领的择偶心态，无非两个关键词："还不坏"和"不够好"，看似站位不同，其实同归婚姻本质的虚无与冰冷。"你讲的笑话被会错了意，你的妙语连珠也无人回应。要不然的话，他也许明白过来你讲了一句俏皮话，但却不确定该怎么应付，只等稍后将它轻描淡写地处理掉。你又花了一个小时试图找到对方的心。后来你回家躺到冰冷的床上，心里想着'其实也还不坏'，于是到了最后，你的人生变成了一长串'也还不坏'。"原著小说的这段话让我彻底原谅了艾米的所作所为，婚后的她迷人依旧，但在他眼里不过是"还不坏"，这是她无法忍受的侮辱，她要的从来就是最好的，少一分都不叫"不够好"，而是"非常坏"！更难以原谅的是，他居然把当初吻她的方式随便给了一个傻丫头，仿佛那是什么无关紧要的东西！

一直觉得本·阿弗莱克的帅气里带着土气，气质懦弱被动又有潜流暗涌，说不定在什么地方就会爆响（他执导的《城中大盗》和《逃离德黑兰》表现不俗，都是那种工整中透出意外小灵气的作品），与尼克这个角色可谓水乳交融，芬奇在描述自己心目中的艾米时想象"她必须得长得高挑，像雕塑一般轮廓优美"，英伦美人罗莎蒙德·派克酷似著名的"希区柯克女郎"格蕾丝·凯莉（本片亦秉承了希式电影中那种干燥而优雅的恐怖氛围），美艳冰冷、内心火热，她的表演有如神助，将戴在头上数年的"最

差邦女郎"头衔一掼在地，扬眉吐气挺进好莱坞，那种双面夏娃令人惊讶的美堪比《雌雄大盗》中的费·唐娜薇。

事实上，影片结尾最大的反转来自尼克的内心，此生他将被迫与蛇同眠，面对艾米的诱惑，他脸上的表情，除了恐惧与厌恶，还有渴望……他软弱地说服自己，那是我的孩子，我得向她负责，他的妹妹一语道破天机：天啊，你还爱她！还想和她在一起！他内心的沉睡的兽被这个女人唤醒，将自己的欲望置于背叛一切的困境之中，他们的婚姻注定不会平庸，看过费里尼《甜蜜的生活》中由美满酿造的悲剧，深深觉得，守住婚姻的平凡同样需要天赋——"踏入此门，妄念绝尘"，世界上就是存在这样的人，不适宜那团圆的表象，他们不要甜蜜，只需不安与刺激。

<div align="right">（发表于《博客天下》2015 年 1 月上）</div>

白日美人，一朵深渊色

《昼颜》/2014 年 / 日本 /11 集　每集 45 分钟

　　日本文化对短暂而极致的美有一种病态的迷恋，白日盛开、夜晚凋零的牵牛花被称为"昼颜"，以此对应剧中那些沉溺于婚外不伦之恋的犀利人妻，当是再恰切不过。与谢芜村有俳句云："牵牛花呀，一朵深渊色"，不伦之恋，犹如深渊在侧，不管是主动挑战的魔女利佳子，还是情难自已的小主妇纱和，坠落，成了诱惑；稳守，则是困苦的坚持。两个绝无任何相同之处的女人，成了一张纸的两面，在婚姻家庭乏味而冷漠的底布上，将一段工作日下午三点的畸恋，谱写出惊心动魄的暗地妖娆。

　　《昼颜》无论题意还是主旨均紧靠路易斯·布努埃尔的名作《白日美人》，中产阶级主妇因不满于沉闷无聊的家庭生活，待丈夫上班后，就跑到妓院卖淫，她的接客时间固定在下午两点到五点，她对性虐异乎寻常的癖好已经大大超越了寻求刺激的尺度，更接近一种女性意识觉醒的符号化阐释，《昼颜》将目光投射于当下的日本，更具现实观照意义，据日本厚生劳动省统计，日本每 3 对夫妻就有 1 对离婚，日本《周刊 SPA！》杂志的一项调查显示，在 100 名年龄在 35 岁至 45 岁且有孩子的已婚女性中，近六成人表示"对丈夫越来越没兴趣"，约半数"对丈夫存在生理上的厌恶感"，近四成认为"除了老实和赚钱外，丈夫简直一无是处"。

《昼颜》自播出以来，因为话题新锐、意识大胆，观众频呼"尽毁三观"，但比起现实，电视剧只不过是公开发声，让这头房间中的大象走进了公众的视野。日本社会是典型的男权中心，女性在政治参与、经济决策以及公共生活中扮演的角色极其有限，"男人挣钱，女人持家"是日本家庭男女分工的基本形态，找一个职业稳定和收入丰厚的可靠丈夫已成为日本女性的基本婚姻观。利佳子和纱和的择偶无疑都是这种婚姻观主宰下的产物，利佳子的丈夫视妻子为增添虚荣心的仙妻玩偶和操持家务的免费保姆，对她的心灵抱以无视和轻蔑的态度；纱和的丈夫将自我保养视为头等大事，每天敷面膜、戴发网睡觉、唯一的柔情都给了饲养的仓鼠，却把妻子架空在五年的无性婚姻中渐渐枯萎。无论是出众的样貌身材，还是乖巧温顺的脾气秉性，不过都是放置在货架上明码标价、任由男性挑选的商品，不管出价高低，入手后妻子就成了一台冰箱，打开门就可予取予求，却不再付出一点心力进行维护保养。

　　一部非黄金档的深夜剧，居然取得了15点的骄人收视率。其制胜法宝，不仅在于以自然主义手法复刻现实，更调动了普遍共鸣，每个在暗无天日的无味婚姻中泥足深陷的普通主妇，很难不被利佳子的这段独白刺痛内心："仅仅是一点微不足道的刺激，就能体会到活着的感受，如果没有关注着我的人，我都不知道是为了什么而活着。"这哪里是进退有度的犀利人妻？分明是脆弱无助的绝望主妇！人妻是被剥夺了性别的人类，从此不再被当作女性对待和赞美，自由繁花似锦，却已与她无关。性，成了她们对抗无聊生活的唯一利器，当一个女人对性豁达了，对世界也就豁达了，昼颜妻们冷冷地对这个世界说：只有在外面有了男人，才会因为自知理亏而对丈夫和孩子更好，否则谁会甘心为男人洗

内裤呢？洗练的叙事、精妙的剪辑、经典的台词金句、淋漓深刻的内心戏，辅以日式审美中特有的极端、无常的哀矜基调，将两个处于道德审判焦点上的争议女性烘托得十分讨喜，观众亦将同情的砝码加诸在她们身上，并最终理解了她们的转变与选择。

《白日美人》在结尾处陡然翻转，暗示一切其实都未发生过，塞维莉娜那些最深层的堕落体验，只不过是被压抑的欲望在同一副肉体中分离出来的另一个自我，与本我在幻觉中天人交战，它的优雅和非审判性旨在令观众不带一丝道德压力地放纵他们的负罪愉悦。《昼颜》则将这些幻想彻底坐实，纱和与老师的婚外情青涩有如初恋，害羞、腼腆的两人，约会也不过是散步、看昆虫，最多只是牵牵手。在这些片段上，导演的运镜颇为用心，两个人周身都笼罩着一层光晕，清新、伤感又惘然。然而正是这些看似俗滥的纯情戏码，却点滴凿穿了纱和从未被爱情滋养过的心房，使得从未打算背叛丈夫、破坏他人家庭的她，不可遏制地滑向了云之彼端的爱情。上户彩通过大量的内心独白和细微的表情动作，将纱和的纠结和痛苦表达得细腻而传神。美丽、性感的利佳子，看似强势老练，其实内心比纱和还要单纯，遇到一个能懂她的人，立刻抛弃了寻欢的初衷和优渥的生活。她渴望找到自己，不惜以一种错误的方式玉石俱焚，她的心态卑微："哪怕他们在想得到我的时候尊重我，那也是好的"，吉濑美智子将利佳子女人和女孩的一面完美结合，塑造了本剧中最受观众喜欢的角色。

游戏规则就应该以游戏的心态对待，一旦认真就输了，利佳子和纱和无疑都是不及格的玩家。爱情之有别于婚姻，在于它是一种充分个人化的、非秩序、非理性的行为和话语方式，甚至会演变为一种异己的、颠覆性的力量，却依然让人九死不悔。两个家庭分崩离析，身无长技的利佳子甚至去酒吧陪酒卖笑，原本清

纯柔弱的纱和走得更远、更极端。好在命运对两人还没有冷酷到底，没有让她们的昼颜之旅砸在渣男手上。北野老师和加藤画家，颜值、身材皆是一时上选，一个温柔深情，一个成熟内敛，都表现出了令人击节的周全与担当。然而，一份真诚、绝望而无处附着的爱，终究只是在社会伦理和家庭规条双重夹击下瘫痪了的残缺者，成为对现代人情感枯竭的揭示与反讽。在经历了痛苦的挣扎、徒劳的努力和心碎的绝望之后，北野和加藤都以惨烈的方式表达了对爱情的牺牲与承担。换个角度说，作为利佳子和纱和真正意义上的"初恋"，这两段感情虽然俱都死无全尸，却也算得功德圆满。

日剧近几年在文化输出上早已不是韩剧的对手，但在话题深度和现实力度上，仍然保持着高度。《昼颜》虽然对不伦之恋有所附丽，却并没有就此逢迎给观众一个大团圆。利佳子做回心如止水的主妇，纱和了断过往，重新上路，镜头推至她和她的行李——一个娜拉式的结局。两位丈夫的性格在最后瞬间立体，彻对利佳子的既往不咎或许是对家庭利弊权衡之后的考虑，但相比之前"你是我养的，我可以出轨，而你不行"的倨傲、冷酷，何尝不是退而求其次的包容。当俊介得知纱和出轨时，这个娘娘腔、窝囊废演技大爆发，他痛哭流涕，哭着念完大段的台词，那是无助，是爱，是挽留，也是懦弱，你发现他是有自知之明的，也是个空心的可怜人，一股凉意会冒上来。这就是现实，不会在决定新生的地方停止，它留下了三个破碎的家庭，以及在爱情残片和内心伤痕中跌跌撞撞的余生。

在对爱情表达了相当诚意的礼赞后，整部剧拉回到道德大义：纱和沉痛忏悔出轨给家人、亲友带来的灭顶之灾，充满了觉后禅的冷硬味道。从《白日美人》到《昼颜》，已经过去快50年，

两部影片置身的社会却没有发生质的改变：男性可以借由一夫多妻、嫖妓制度以及社会舆论的宽容，在享受婚姻生活的同时不耽误他们的多性伴生活，而女性则被剥夺了大部分的发声机会，以性抗争，显得格外脆弱，即使一击得手，亦不免伤人八百，自损一千。女性的激情、需求与冲动，永远只能来自她们自身，无法寄寓男性来完成，这种需求与冲动深深植根于她们的心底，已经成为一种本能。

　　出走的纱和，她的脸会被彼岸的光照亮吗？

<div align="right">（发表于《中国企业家》2014 年 10 月）</div>

五十度有多灰，主妇们就有多绝望

《五十度灰》（*Fifty Shades of Grey*）/2015 年 / 美国 /125 分钟

　　如果你想要《暮光之城》里少一些吸血鬼，再多一些皮鞭和镣铐，那么《五十度灰》就是为你写的。这部以《暮光》主角为蓝本的同人小说迄今已经创下许多惊人的记录：它是销售速度最快的书——每天卖出 30 万本，4 个月卖出 4000 万本，目前已经翻译成 52 种文字，累计销量超过 1 亿本，仅次于《圣经》和《哈利·波特》系列。烂番茄网的影评人 Bob Grimm 描述他所见到的"凡有井水处，必读《五十度灰》"的盛况："人们在机场读这本书，在孩子嬉戏的前院读这本书，在高速公路开车间歇读这本书，在教堂礼拜时读这本书——把它夹在赞美诗的中间，甚至在公厕里方便时，也在读这本书……"

　　这本描写年轻女子被有钱男人性虐和施暴的软色情小说，文笔邋遢、情节幼稚、想象粗俗，欧美严肃文学界从未吝惜过对它的口诛笔伐，却也无法回避其巨额销量带来的碾压，要知道在这个文学和出版双重低迷的时代，文学作品能卖出 10 万本，就乐得要开香槟庆祝了！BBC 第四频道更制作了一部纪录片，通过采访各界人士和演员模拟故事情节来解惑小说的热销奇迹。有趣的是，发端于少女浪漫小说的《五十度灰》，其庞大的粉丝群却是各种层次的中年家庭主妇，她们是一群最有激情的读者，她们利用一切家务劳作、相夫教子的碎片时间，组成同好社群津津乐

道于小说中的时尚、金钱、品位、真爱以及永远雄赳赳、气昂昂的万人迷种马，并且将享受谈论性爱和 SM 的平等权利上升到女权的高度，她们终于可以正大光明地讨论这一切了！《五十度灰》最大的意外就是揭开了中年主妇们的潘多拉之匣——小说有多畅销，读它的人就有多绝望！

近年来的影视作品中，反主妇的情绪扩散得很普遍，它持续向人们传达着这样一个思想：魅力、事业、被恭维、被追求是单身女性的擅场，女人一旦结了婚，就不再拥有自我，她被定义为"妻子""母亲"而非独立主格的"女人"（作者 E. L. 詹姆斯自曝收到丈夫送的圣诞礼物居然是一只开罐器），等待她的是心灵的枯竭、灵魂的堕落乃至人生道路的坍塌。这种话语霸权直接挑战着传统家庭意识形态的神话，也毫无困难地引起了全世界主妇们的共鸣，美国前第一夫人劳拉就直言自己是《绝望主妇》的粉丝："每晚 9 点钟，充满活力的总统先生已鼾声阵阵，而我就一个人看《绝望主妇》。所以，我其实就是一个绝望的家庭主妇。"虽然经济状况良好，无须像职业女性那样遭受风吹雨淋，拥有漂亮的房子、丈夫和孩子，她们却总觉得缺了一点什么，《五十度灰》恰恰击中了这一点。

配合主妇们的渴望，小说的写作和电影的拍摄都有备而来，为了争得改编权，6 家电影公司、12 位制片人陷入了一场大战，最后环球影业独占花魁，开的条件是满足詹姆斯列出的一长串清单，包括对影片制作的深度参与，因为不相信"一个男人能真正不带偏见地执导女性狂想曲"，詹姆斯组成了一支从制片人、导演到编剧的全女性团队，导演萨姆－泰勒·伍德的个人事迹就颇具女超人励志色彩：战胜了两种癌症，执导的首部长片即大受好评，还收割了该片男主角、小自己 23 岁的当红型男收入……她

表示将还这部书以本来面目——一个充满色情描写的爱情童话，包括女主角安娜性意识的觉醒和男主角格雷精神意识的觉醒，影片诉求为"小妞电影"，整体营销也企图用浪漫爱情来包装……然而，对萨姆－泰勒主诉的"床上崛起的女权"，粉丝们似乎并不买账，要做到95%忠实于原著，首先应该忠实地表现书中从第9章到第26章的内容，从影片开拍起，雄踞话题榜首的问题始终是：那些"性"怎么办？

　　萨姆－泰勒是极具冲击力的视觉艺术家，她用了大量的阴郁冷调来表现西雅图的风景以及内景场面，用以影射格雷黑暗的内心世界，使影片视效呈现出流畅的极简主义风格，这很好地平抑了性虐重口对观众可能造成的感官侵犯。不幸的是，由于主题本身缺乏与之相呼应的能量与内在价值，影片堪称乏善可陈，由于过于追求唯美浪漫，反而加剧了这部电影的平庸。虽然以性虐为噱头一路豪收5亿美金票房，美国各大影评却普遍给出极低评价，影人不推荐这部电影的原因，不是对大量情色和变态元素的道德批判，而是因为它情节单调拖沓、技术毫无亮点、人物乏味刻板。原著1664页的篇幅，大部分都是相爱＃分手＃复合以及性虐重口的循环播放，缺乏推动剧情发展的情节起伏，镜头只能在各种黏答答的特写中恍神，即使将小说三部曲拍成一部电影，内容也不会有任何超载之虞。在开拍前就赚足噱头的性虐场景只能算浮皮潦草，SM尺度故弄玄虚，共计7场22分钟的情欲戏，前几次都是中规中矩的滚床单，且拍得唯美梦幻，最后一场戏，安娜请求格雷用最残忍的方式惩罚自己，在格雷完全失控的暴力下，她差点被要了命，这六下鞭打在女主角自我意识觉醒的转折上至关重要，感觉上却像情侣恼气闹着玩，完全建立不起逻辑上起承转合的必要力度。两个

人一直围绕着那份 SM 合同你进我退、讨价还价，直到电影戛然而止。

存在于男女主角间施虐者 / 受虐者的微妙关系是本片最大的魔法，然而安娜与格雷之间的人物关系只能用怪异来形容，男主角格雷以扭曲的神的姿态出现（英俊、多金、有强烈的控制欲和性能力），只有通过性虐，才能使他真正获得满足，但是导演却没有说服我们，一个魅力非凡、颠倒众生的男人，仅仅因为重口的性癖好，到底危险在哪里？尽管性学专家多有普及，虐恋亚文化已经脱离道德审判的对象，而具有开发人的身心领域、创造新的快感形式的意义，虐恋中的绑缚与调教、支配与臣服、施虐与受虐，在西方语境中，早已不再是"他文化"的核心概念，而是被赋予多重隐喻的价值，福柯称之为"欲望的无穷想象"。换句话说，在虐恋文化的版图上，格雷并不孤独。但这不妨碍导演放大了那些饱含道德意味的判词：他童年曾被性侵的黑暗前史被放大了，使那些变态癖好在观众心理上获得了可以被原谅的筹码，而他本人则对此充满原罪意识。很可惜，詹米·多南的表现如同一个刚被从街上拉来的临时演员，他疑虑重重、虚张声势，完全看不出有那样丰富老练的重口经验，如果说那些裸露和性虐尺度有什么吓人之处，他就是被吓退的第一个！

相比之下，作为他的反义词出现的安娜，被设定为一个笨拙、羞涩、讨人喜欢的纯洁形象，她 25 岁了，大学毕业，对了，她是个处女，这非常重要！她从默许、纵容格雷的种种欲念，到逐渐也变成参与者，成为一个掌握自己命运的人，最终建立起一份正常的情感关系。然而，这种成长的正确性却是以一种口是心非的方式实现的，在格雷的办公室里，她用一支铅笔抵住下唇，缓

慢地舔舐过印烫着格雷名字的那一端，这个动作充满了色情意味的暗示，这哪里是一个性经验为零的菜鸟！她努力想表现出见到心仪男人的手足无措，不知怎么搞的看起来却像是鼓励和诱惑，而之后所有的对手戏，不管是欲拒还迎，还是欲擒故纵，都颠覆了萨姆－泰勒女性主义的虚幌，安娜只要见到格雷，每个细胞里的荷尔蒙都在尖叫，嘴上说不，身体却很诚实，不由让人频频揉眼：到底谁是大灰狼？谁是小白兔？

在遇到安娜之前，已经有 15 个女人成为格雷的入幕之宾（当然，如果格雷是个穷男人，他在开始第一个动作时，就已经被抓起来了），安娜是最有个性、最勇敢的一个——时不时要耍嘴炮让男主角无言以对，在意乱情迷之时，她有胆量说出："不！送我回家。"她对一段情感关系最大的不解就是为何他们不能睡在同一张床上，为何不能相互爱抚？相应的，她对男人的所有要求，就是相拥而眠、适度爱抚以及正常的性爱。床笫之间是他们关于性、情爱观、人生哲学较量的战场，而霸道总裁们，无须用心，无须示爱，无须取悦，他只要站在那里，就是一颗效力加强版的春药，女人们一见他大脑就如同打了除皱针，匍匐在地亲吻他的脚面。瞧！这就是言情总裁文艺中最大力气的女性主义了。

影史上，以性虐为题材的电影比比皆是，帕索里尼在《索多玛 120 天》中通过极致的肮脏变态来隐喻权力政治和消费社会，丁度·巴拉斯在《罗马帝国艳情史》中堆砌的人山肉海则呈现出让人眩晕的虚无，以及大岛渚在《感官世界》中对肉欲和日本文化近乎绝望的热爱……不管他们的情欲世界有多么惊世骇俗，其指向的形而上的哲学探讨始终清晰，那就是，身体始终具有革命性，因为它代表了不能被编码的本质，归根到底，身体与生命一样是不能被禁锢的。《五十度灰》号称要成为好莱坞"最骄傲的

女性情色片"，且不论它在思想内涵上毫无贡献，最为讽刺的是，它用以树立女性尊严的表达手段，正是男性导演用来剥夺她们的那一套，对女人物化最彻底的，恰恰来自于女性创作者们！这种物化的逻辑深藏在她们的笔端和镜头中，以致我们看不到男女主人公有基于爱情的哪怕片刻的情侬与对话，而只看到了身体的扭曲、心灵的谵妄以及精神的矮化。

安娜的扮演者达科塔·约翰逊有位明星母亲——著名的前一代美国甜心梅兰妮·格里菲斯，她一直拒绝看《五十度灰》。她以《打工女郎》成名，她扮演的女秘书因为拒绝被上司潜规则而遭调职，新任上司又剽窃了她的创意，从此走上非常维权路。她一定想不到，时隔不到三十载，女人所维的权居然尽在男人的床上！《五十度灰》的成功使针对它的批评愧然噤声，一个不得不承认的事实是：女人们宁愿冬眠在一个光怪陆离的假象中，也不愿直面那一段激情浪漫背后的残酷真相。

何以琛，何以生？

《何以笙箫默》/2015 年 / 中国大陆 /32 集

无论如何鄙薄原著小说地摊文学的成色，电视剧也水准稳定地体现出了我国言情文艺酷帅与村土同辉的复合气质，《何以笙箫默》还是势不可挡地火成了一个现象级话题，收视率连连破表，网络播放量创下最短时间突破 10 亿的新纪录。第 24 集播出后，各大门户网站的娱乐头条清一色是："何以夫妇终于滚床单!"。唐嫣领衔淘宝爆款示范了玛丽苏女主的正确造型，新口号也出来了："十年修得柯景腾，百年修得王小贱，千年修得李大仁，亿年修得何以琛。"偶像剧特供的钟汉良，比小鲜肉多一份成熟，比大叔多一份帅气，为了一份绝对不将就的爱情观，7 年里禁闭身心、严防死守，扎扎实实为地球人争了一口气，我国的老少闺门无论嫫妍美丑，终于找到了情感投射体的最大公约数。

经过历代教母级作家倾力挎刀，玛丽苏情结已经发酵成为母题模式，作为刻画玛丽苏女主的标准笔法，霸道总裁的存在是为了确证她们的美丽和传奇性：《乱世佳人》中的白瑞德一鼎江山，直接划定了后世霸道总裁们的势力范围，《简·爱》和《傲慢与偏见》中都有他们的身影或隐或现，他们在琼瑶、亦舒、席绢、安妮宝贝们的笔下不断还魂，越来越鲜明，文学经典与口袋读本，在意趣上不过一体两表。新一轮网络言情作家更将这些性格标签

极致化到高山仰止的地步：腹黑、智慧、英俊无匹、富可敌国、浑身技能开外挂、私密场合自带萌宠属性，女人见了他就情难自持、他却只钟情一个……曾被遗忘许久的男色审美汹涌复活，而且比之占传统地位的女色更加有着全能溢价的上好行情，极品加批发，数款联动，教你如何不爱他？

通俗言情文艺对人的精神世界有建构作用，它不单代表凡俗男女对爱情的幻想，还承载了社会经济文化的发展、家庭和婚恋观念的嬗变、女性成长等意义。由于以女性为主要读者群，女性读者在传阅和讨论时形成了一种类似集体阅读的经验，为她们理解都市人生、婚姻爱情以及时尚提供了参照，从而与她的人生密切纠缠，在近年来的网络文学模式中，创作紧密贴合读者的反馈，以一种重复性刺激同步了读者的阅读需要，近似于双方的一种共谋，作者负责制模拉坯，读者打磨细节创意，一个个高定版的何以琛得以诞生。晋江文学网走出的四大言情天后中，顾漫以低产闻名，出道10年出版小说不过三部半，却把玛丽苏变调出了全新的曲风，没有婆媳挑事，没有多角夺爱，也不以家族情仇、悲情虐心调重故事口味，她描写爱情曲线中自然的起伏，加上轻快幽默的文风，成功颠覆了"有情人未成眷属"的叙事模式，只是两颗心你侬我侬，亦有足够看点。这不就是小清新小确幸应有的模样？从这个角度，顾漫倒是一直踏实地讲述着"老百姓自己的爱情"。

然而，一旦改编成电视剧，3~4集就可讲完的剧情被稀释成了34集的体量，小说避开的那些俗套，就像一张脱了妆的脸，触目地暴露出了所有的皱纹和斑点。视觉语言没有可以反复揣摩的空间，要求直接清晰，于是人物形象和关系为了照顾观众的消化理解被设计得非常脸谱化，小说中应晖的出场是为了消除以琛

耿耿于怀默笙曾经情感走失的心魔，以玫因为顿悟而选择了离开，虽然单薄，亦不失为成人世界正常的逻辑，然而为了撑起电视剧所需的戏剧冲突，应晖成了变态大叔，夺妻大战的种种不可理喻，为了惩罚前女友的背叛以情感做饵使她家庭破裂，刷出了渣男的新高度；以玫的行止是典型的绿茶，暗恋未满，仓促间拉了个路远风做挡箭牌，是为了反衬出以琛"不将就"的原则，可TVB体不是告诉我们吗：人生呢，最重要的是向前看。如果默笙此去一如断线纸鸢，以琛这份誓与泰坦尼克偕沉的深情，将何以打捞？

当然，自从有了守身如玉四百年的都教授，在言情文艺中，时间就只是个为了增加惊叹效果的修辞，不再有任何实际分量。七年如一日，男女主人公的生活、工作、社交、情感都是封闭状态。两人在各自职场上都堪称翘楚，律师界和艺术界向来是精英辈出之地，却没有出现一个在人格、智性、心灵上值得欣赏、恋慕的对象。其中透射出的，是陈腐无比的道德观：对处女的崇拜，对事业女性的排斥，对靠脸蛋、身材吃饭的模特、艺人私生活的污名化，离婚的女人不配得到爱情的眷顾，更别提何以琛这样的终极男神，完全罔顾离婚制度是人类社会用来终止不道德婚姻的一项伟大发明。就连剧中三观最正常的萧筱，不小心弄出个孩子，没有感情也必须结婚。

今天的都市女郎们，不会再有当年乔治桑的遭遇，穿条裤子就让整个巴黎心脏病发作，也不会像那对街心花园幽会的情侣，接了个吻就被扫黄纠察队网罗了进去，她们最大限度地解放着自己的身体，直到露无可露。脑袋上，却还紧紧箍着一个贞操带，等着霸道总裁们拿着钥匙走到她们面前，用迷死人的表情向她宣告神谕，好女人的天性只有一个，那就是爱。无论你痴情爱恋，

还是生儿育女，只要顺从天性，那就会无往不美，无往不利，无所不有。

傻白甜的玛丽苏女主特别适合被发展为这种传销下线。赵默笙长着一张人畜无害的脸，成年后的性格寡淡得找不到一根锋棱的线条，《何以笙箫默》播出后，唐嫣因为假发、美瞳、四十五度向下的空洞眼神以及槽点满满的演技备受评论碾压，其实言情偶像剧的女主角从来就不需要任何存在感，她的功能就是充当勾连男神的一款引语，唐嫣回应网友的"放开那个男神，让我来"可谓一语中的："你们就把我当成你们自己吧，其实我就是你们"。范冰冰那种侵略性的美貌永远无法胜任玛丽苏女主，虽然坏女孩们未必没有这样的心声："我文身、抽烟、喝酒、说脏话，可我是个好女孩"。现代的言情作家再也没有胆量塑造出一个郝思嘉那样挑衅读者底线的人物——她在17岁就得到了全世界，28岁就失去了灵魂。弗吉尼亚·伍尔夫说，一个女作家要有自己的房间，才能写作；亦舒则提醒女人们，要自爱，沉稳，然后爱人。《呼啸山庄》里的凯瑟琳、《傲慢与偏见》里的伊丽莎白，以及简·爱、喜宝……她们都被霸道总裁狂热追逐，可是她们从来没有忘记过自己。文学经典比口袋读本多了什么？也许就是一分对自身的清醒，和对世界的不信任。

吊诡的是，今时今日言情文艺如此欣欣向荣，似乎国人的爱情幸福指数并没有得到显著提升，天涯社区热度最高的话题还是"我的前任是极品"，至今还有人孜孜不倦添砖加瓦，种种血泪吐槽足以填满一个伤心太平洋。男人们忙着沉溺于韦小宝七美侍寝的春梦中不能自拔，哪里有耐性陪你演绎一把偶像剧桥段？这时，你会由衷庆幸，这个世界对女人如此不友好，言情文艺好歹

算是一份聊胜于无的安慰。在任何时代，白瑞德向郝思嘉求婚的誓词对女人都是永远的催眠魔咒："你第一次结婚嫁给了一个小孩子，第二次结婚嫁给了一个老头子，你为什么不选择像我这样有钱、有趣又漂亮的青年呢？让我一直照顾你，宠爱你，你要什么都给你。我想跟你结婚，保护你，让你处处自由，事事顺心"。只要轻点一下鼠标，喏，有个漂亮的青年正喃喃念道，向来缘浅，奈何情深……

（发表于《博客天下》2015 年 1 月下）

唯爱与好姑娘不可辜负

《同桌的你》/2014 年 / 中国大陆 /98 分钟

1995 年，一首《同桌的你》烘暖了整个中国的天空，纤细、温柔、感伤、欲语还休、深情难寄，纯净的情感犹如悬在草叶尖上将坠未坠的晨露，青春所包涵的所有迷人质感在这首歌中都能找到。集体记忆的奥义，在于对事件、对时代提供了一种立体的可信度，尽管坐在你身边的不是网络小胖就是龅牙凤姐，你也会坚信，有个白衣胜雪、长发飘飘、眼睫湿黑的她是你曾经的同桌。时隔近 20 年，高晓松将《同桌的你》重新用影像复写，勾起了潜藏在观众记忆中的青春，同时又与时下"致青春"的商业逻辑不谋而合，票房飘红在情理之中。然而，票房并不能完全侧写出一部影片的品质。导演郭帆操刀 MV 的经验丰富，《同桌的你》裹挟在大量的慢镜、闪回、旁白中，就像一支加长版的 MV。影像风格刻意进行了"做旧"，大事记式的时间节点提供了一种怀旧感，水泥操场是真的，蓝白校服也是真的，黑板上备战高考的倒计时也是真的，却恰恰丧失了歌曲中那种弦动我心的可信感。

新手导演，剧情、戏份调度难免失控，除了王啸坤和龚格尔还分到了几个镜头，其他配角的戏份之少只相当于活动人偶看牌，还未具备辨识度就被匆匆撤下。而两个主角独占了绝大部分的戏份，竟没有产生令人信服的化学反应。反倒是影片宣传发行拿林周二人的绯闻大肆炒作，实乃不智之至。本来情侣演情侣，

观众就会出戏，更不用提八卦传到后来，居然刷出了小三插足的狗血剧情和林更新的渣男本色！对于纯爱电影，观众总是期待演员本人和角色本身一样完美，如果戏里情深深雨蒙蒙，戏外私生活一团乱麻，实在无助于增益影片的口碑。

为了成功烘热青春这个关键词，高晓松动用了一大票亮瞎人眼的当红偶像。然而，片中林一和他室友们，个个暮气沉重，像是一群被希望放逐了的油腻老男人，全部的生活内容就是翘课、敷衍课业、无所事事地甩扑克、语气猥亵地讨论着女生。毕业后似乎都没混到什么体面的身份，实在怪不得周小栀那个情商负分的未婚夫朝他们大丢势利眼"都是一群什么人！"。他们最华丽的事迹就是帮林一偷渡出非典病房，那大概也是他们一生的最高潮。片中女大学生们扑面而来的熟女气质堪称高清无码，可以直接供应给技术死宅们收藏到大容量硬盘中细细观摩。拥有"一双山泉水般纯净双眸"的周冬雨，不过才二度担纲，在本片中就已经像一个阅尽人事的疲惫小妇人，青春的保鲜期之短，令人悚然心惊。

这样一群呱呱坠地就已经熟透的年轻人，我也看不懂他们的爱情。周小栀和林一还处在确认男女朋友身份的阶段，却怎么宽衣解带直奔19禁而去？！不管是林一寻找各种刺探周小栀身体的机会，还是周小栀对林一男朋友身份的限额配给，一个急色莽撞，一个掌控有道，他们的表情和身体语言都是熟极而流的：旅馆里的虚推实挡、欲拒还迎……那叫一个装！不但没有拍出让人面热心跳的春心萌动，格调上倒像一对风月好手旗鼓相当的情挑游戏。周小栀怀孕后，脸上满满写着"怎么搞的中招了"，两人各自的好基友对此更是司空见惯、见怪不怪……什么时候起，我们的言情文艺乏味到只剩下性成为唯一注脚？影片不到一半，还

没展现多少爱情就已经三垒尽失，让观众接下去还看什么？

世情千机变，人心依然古典，那些始终在心里为爱情留有一席崇仪之地的人更是如此。最好看的言情桥段，是月盘将盈时的那一点破缺，是脉脉不得语的注视和怦然心动的瞬间，是那些年我们一起追过的女孩而不是追到的女孩。言情文艺中，过程永远大于结局，"未遂"也美过"得逞"。无数携带着温度的细节，沉淀为人们比照爱情的经典绘本。《纯真年代》中，一百年前的纽约，纽伦爱上了未婚妻的表姐艾伦，他们隔着重重衣衫的拥抱和颤抖让整个曼哈顿几近窒息，那致命的激情因为克制与绝望也令隔着时空的我们澎湃不已。而今天，性已经纯粹到了只关注下半身，而对占领大脑兴趣缺缺。这是现代都市冰冷的镜像，它脱光了身子，而观者却已无动于衷。也许《同桌的你》落力贴近的，正是90后主力观影人群的情爱生态与接受心理，但在审美上却已没有任何地方值得歌颂。

也因此，影片真正好看的是前半段的情窦初开，一双璧人，两颗冰心，都是纯情老梗，然而对于情爱、对于电影、对于日渐浮躁的都市生活，这些爱情童话还是有着某种难以言说的救赎作用。林一为小栀吹口琴，小栀吃醋不慎跌落，林一将受伤的小栀一把扛在肩上……有如三月里嘈嘈切切的细雨，流利自然、浸润入心，拍出了几分小清新、小确幸的纯正味道。为了强调初恋鲜能修成正果，影片接了一个现实主义的下半段，让这段阑尾爱情在触礁后迅速地死无全尸。林一去的是美国又不是火星，即使一次次被拒签，不做一点点挽救就放手，爱情仿佛是两人齐心协力想甩脱的鼻涕，而他们琵琶别抱的对象又被描写的那么不堪，勉强反证出初恋的珍贵。但这段爱情得到的礼遇，也不过是林一在观礼时构思了一下落跑新娘的情景。《山楂树之恋》让我感叹：

不懂爱情的人，拍的爱情是多么乏味而虚假！而《同桌的你》又一次诚实地图解了这个时代是如何让人丧失了对爱情的全部信仰，最坏的爱情无过于此！

在解释为何中国人的精神生活中没有爱情时，作家阿城说："中国人的生活就是世俗生活"，爱情是一种俯瞰大地的言说，生活太过现实，言情文艺自然缺少一切需要浪漫元素的立论基础。言情文艺所需要的自信、尊严、神秘感，需要日积月累的安稳与富足来培育。

张爱玲说，我们都是先看了爱情小说，才知道了爱情。我该感谢琼瑶阿姨让我赶上了理想主义爱情的最后一抹天光，让我乏善可陈的青春，在琼瑶小说的阅读经验中得到了附丽和完善。前阵子看她痛陈于正抄袭却无人应援，网上更是嘲讽她的时代和她的小说，早该作古，闻之怃然，那种心情，有如孤儿。

《周渔的火车》：只有过站，没有终点

《周渔的火车》/2002 年 / 中国大陆 /96 分钟

　　看这部电影多少有点不可说的小心思——亲测一下预告片上着力鼓吹的情色是否实现了与国际接轨。三个主演：巩俐已经晋升巨星之列，自是身娇肉贵，不肯轻易一露；中国男星大半不懂得保护自然资源，梁家辉还想借机重现他在《情人》中的惊艳一脱，怕是有失手的危险；孙红雷怎么看他也不像能和情色二字挂上钩……我的预期已然是不看好了。

　　本片在同一时间维度上铺陈了三个场景：周渔的瓷场、陈清的三明、张强的小屋。交叉的换位，三个场景互不参照，但仿佛有一个旁观者一直在目击事态发展，火车作为唯一的知情人纵横于三个时空之间。然而框架松散成了败笔，就像一个先天缺钙的人，背负这样沉重的爱情寓言，只能骨折。爱情和人生，都是如此脆弱，来无影、去无踪，发生和消弭皆身不由己。一面之缘，一夕之欢，擦肩而过，终生驻留……周渔追赶的火车就成了一个勉力而为的符号，和那两个来路不明毫无特征的小城一样，从此岸到彼地，周渔一直是在为自己的仙湖奔波。这个幻象，是她一厢情愿的精神故乡。

　　一首平庸的情诗，成了一个美丽然而寂寞的、有着休眠期火山属性的女人喷发的理由，"仙湖，在我的手中，有如青瓷般柔软，我的仙湖……"一个潦倒的诗人提供了这个燃点，一个看起来永远是零度的女人就被不可思议地点燃了，开始了逐日的旅

程。孙周的镜头里，巩俐有着一种特别的气质，周渔应该是一个热烈的、奔放的、活色生香的尤物，是每个男人都渴望遭遇的经验。但巩俐演绎的周渔，虽然是成熟的丰丽，却并无热力四射的诱惑。她过于端凝和良家妇女，是以情色成了她无法挑战的疆域（《马语者》里的托马斯·斯科特，骨瘦如柴的女人，然而每一根骨头都是风情）。一间毫无情调的房间里，两具模糊的肉体不得要领地动作着，伴之以画蛇添足的喘息。情色是本片最大的卖点，到最后却成了最可有可无的点缀。

孙周的镜头对巩俐的爱慕是不遗余力的，两人的情愫在镜头中天机尽泄——这部电影也是两人感情的天鹅之歌，这恐怕也是它日后被考古的最大记忆点。在瓷场里，她混迹在一群女工里是那么卓尔不群，甚至连担着一挑粗瓷走路都有着别样的丰姿；在火车上，她就像个穿着肮脏银狐大衣的落难贵族，以优雅的姿势吸烟，不自觉地撩拨同行的男客。她又如此脱俗，除了献给爱人的瓷碗没别的任何行李——她甚至没带钱包。她傲慢地拒绝爱慕者求购自己的瓷器，却眉毛也不动一下地将它摔个粉碎，堪比晴雯撕扇；与其说她在取悦那个疲软的诗人，不如说是只忠于自己；面对血气方刚的兽医时，她允他表达爱慕又让他无望地仰视自己。这个女人，是人世间的陌生人，她精致的小腿，浓艳的红裙，游离的目光，像一支慢板，是在梦中才会绽放的昙花。

火车，载着这朵彼岸花，从过站到过站。

而这样暧昧的没有高潮的美丽，正如周渔流浪的忠贞，正如同诗人怯懦的放弃，正如兽医找不到突破的进攻，只能属于骑墙之年的男女。孙周着眼的，是在一个特征逐渐模糊的年龄里，发掘如同钻石一样的情爱刺激，唯有成熟而美丽的身体，才能提供深刻的诠释。火车上的周渔，如同勒斯博岛的萨福，耶路撒冷的

莎乐美，都是有着水藻一般歌声的塞壬，浑浊的男体只能为这些明艳的女妖卑微地臣服，却不能做一个安全的剑鞘。

周渔在张强的陪伴下，终于来到她在诗中神魄为之俱夺的仙湖。孙周跟张艺谋一样，是一个画面语言十分有力的导演，但与张的强烈浓艳不同，他的色彩处理更为抒情。如果说张的每一个镜头开来都有其独立的力量，那么孙的一组组镜头更像是散文诗，流畅而清丽。在本片中，迷离梦幻的气氛营造得十分成功，他的关注透过镜头变得参与感十足，甚至成了一个看不见的最大的配角，屏声静气地跟踪着周渔的轨迹，她在他的注视中如此完美，同时我们也跟随着他的视角挑剔着片中的男人，他们的特征像烧饼上的芝麻粒一样清晰可辨。

仙湖，如同一张欢爱过后的脸，有一种凉凉的平静，还留有未曾褪尽的娇喘轻颤。这样的终点，已无任何意义。周渔何去何从，难倒了导演。情爱的贪恋，终究大不过生命的湮灭。火车的铁轨似乎永无尽头，于是，只能是一个俗套的结局，孙周安排周渔下了火车，换乘汽车，通过一个悬崖的抛物线，把她送进了永恒，毫无说服力地终结了这个旅程。终于解放了那个软弱的诗人和忠诚的兽医，还有已经迷路的观众，但他的火车情结意犹未尽，又安排出一个酷似周渔的女记者来继续未尽之旅，其实已是续貂。

这是一部让人难以简单臧否的影片，不同的观众，不同的初衷，都能收回一点点共鸣。导演要表达的理念太多，整体却失控，火车的终点到最后依然含糊不清。孙周仿佛是才气纵横的文人下海，为了服务于抒情导致结构松散，故事被拆分成了独立叙事的四联漫画，拼在一起就是一堆看不出任何形状的精美积木。

《周渔的火车》，一次向理想主义致敬的伤感之旅，或者，是一次祭奠之旅。只是，中途夭亡。

最是浮华留不住 朱颜辞镜花辞树

《了不起的盖茨比》（The Great Gatsby）/2013 年 / 澳大利亚、美国 /143 分钟

富贵粪土，红粉骷髅，一场繁华幽梦影，镜花水月转头空。能把这个主题写到刻骨，中国当数曹雪芹，美国首推菲茨杰拉德。在这些丰富的读解中，《了不起的盖茨比》作为"垮掉的一代"的寓言，被包裹上了一层纸醉金迷的糖衣，或者，是一则涂满了金粉的爱情故事。不同于曹公站在云端"看他起高楼，看他宴宾客，看他楼倒了"，菲茨杰拉德根本就不打算从腐朽与繁华并辉的浮世中抽身而退，他对那些夜夜笙歌、流水华筵、珠光宝气是如此执迷不悟，让人疑惑：这些细节就是真相本身，等待着一个又一个导演带着他们的诠释去赴约。3D 版的《了不起的盖茨比》距离盖棺定论还很远，但极致的视效却足以封印小说的核心关键词——"浮华"。

翻翻巴兹·鲁曼的成绩单，《红磨坊》《罗密欧与朱丽叶》《澳洲乱世情》……他擅于在复古与时髦之间找到一种巧妙的平衡，然而改编名著最大的压力是，在似与不似间趋向哪一极都不是正确答案。文学与电影本来就是两种不同的媒介，一旦加入诠释和创新，影片和原著就会分道扬镳。但时至今日"盖茨比"已被奉为"美国名片"，显然给导演们没有留下多少可以任性的空间。

"盖茨比"经常被解为美国梦的破灭，这篇篇幅不长的小说中符号与隐喻俯拾皆是，但因此给小说冠以批判现实主义的品格则失

之简单。书中对宴会、华服、珠宝、上流社会的种种细节不厌其精的描写,与其说是写实,不如说是耽溺。一个耽溺于自己营造出来的梦境的作家,你很难想象他是出于一种冷峻、疏离的批判态度。那些描写背后透射出来的作家终生追求却求而不得的狂热与绝望,完全是菲茨杰拉德的分身自况。事实上,他的每一本小说都是写自己,这又有异于一般浪漫主义作家的路线,因而内耗巨大,联想到菲茨杰拉德本人的遭际,真乃字字是血,九牛不拔。

　　菲茨杰拉德怀揣着一副卧底心态,一面苦挣投名状求得上流社会认同,一面在心里对这一切又深深厌恶,这也构成了《了不起盖茨比》的双体气质:盖茨比是这个致力刷新血统的菲茨杰拉德——天真、梦幻,尼克则是那个对浮华保持着清醒批判的菲茨杰拉德——理性、冷眼。两个人看似性格迥异,实则一体双生,菲茨杰拉德通过这种精巧的设置完成了自我和本我在一个故事中的自如穿越。如何抓住小说浪漫主义与现实主义的视角交错点,亦成了影片改编的攻坚点。巴兹·鲁曼打造了一场让人目迷五色的嘉年华,他对虚矫、人造奇观的迷恋倒是与小说中阴冷的觉后禅意味恰成镜鉴,只是视效轰炸上用力过猛,不免满目了不起,不见盖茨比。

　　空洞的表达背后透射出的其实也是导演自身的文化涵养,身为澳大利亚导演,巴兹·鲁曼一向擅长的杂耍蒙太奇与电玩拼贴风格,最接近好莱坞趣味。背负着几代书迷们的沉重成见,他的战战兢兢溢于言表,连台词也照原著一字一句描来,却未得评论人好感,被批在目前四部改编电影中是距离原著最远的一部。对原著亦步亦趋意味着对其神韵的解构,影片最大的力气都用在了以浮华去表达浮华,而未经省察的镜头却无法剖析出其后的深意,自然也不能再现原著带来的那种想象力的驰骋。也该适时让

他明白：节制就是一种教养，欲望的泼洒最需要节制来平衡。有效的、有意义的欲望其实是一种被精密控制的宣泄，其结果是将欲望转化为有意义的创造！

虽然色相诱人，仔细品品，仍不及 1974 年罗伯特·雷德福那版，30 年前的影像，影片对上流社会奢华排场的表现仍然毫不逊色，有一种满不在乎的残忍，它看上去气派蕴藉，又冰冷坚硬，把盖茨比穷尽一生的渴慕比衬成了一种非分之想。奢华的场面没有仅仅沦为布景，而是真切地参与到了悲剧的制造当中。相比之下，3D 版的豪华场面充满了太过浓郁的 CG 气质，它们与人物命运是如此貌合神离，如同盖茨比那些来路可疑的巨额财富。

两个盖茨比都犹有不足，小李子经过《飞行家》《猫鼠游戏》一系列年代戏的洗刷，仍然像个矿工的儿子，看不出有半点刀尖舔血、黑白通吃的邪魅之气。19 岁时小李出演《全蚀狂爱》，身形单薄的少年却准确地诠释出了"恶之花"的复调气质，那闪电一样的绝代风华在他此后的作品中再难谋面，不由人悒然一叹；雷德福又太像个翩翩浊世佳公子，世故是够了，处男般的赤子之心放在他身上又实在没有说服力。

同样，两个黛西都不够漂亮，远远称不上颠倒众生。但米亚·法罗的眉宇间有一头小狐狸在跳跃，动态的她尤其生动迷人，否则怎么可能拿下高傲的伍迪·艾伦，衣冠堂皇的知识分子有时比码头工人的趣味还要重口。《尼罗河上的惨案》中，她一直是在波洛身边的那个瑟瑟发抖的纯棉女孩，直到真相抖破，她一秒钟变身为华丽不可逼视的丝罗女王；凯瑞·慕里根的选片眼光上佳，似乎从未按照自己邻家女孩的样貌出演那些青春偶像片，《成长教育》《末路车神》把她烁炼成了 90 后演技代言人。黛西是菲茨杰拉德的初恋吉娜瓦和老婆泽尔达的合体，吉娜瓦是出身名门 **047**

的天之骄女，门第悬殊注定了他们爱情的悲剧性，爱情还没铺排开来就被生生截断，也让他把她永远放在了高不可攀的祭坛上，而祭品就是他自己；泽尔达生性奔放不羁、热情多变，奉行享乐哲学，有戏剧人格，对自己与他人都无从把握，"譬如今日死、决不明日生"。海明威在《流动的盛宴》中毫不避讳地说，菲茨杰拉德是让女人毁掉的。或者说，这两个女人同时成就和毁灭了他，这也是"啼血派"作家的宿命。

对爱情绝望的菲茨杰拉德，在书中物化了黛西，把她写成了一个自私冷漠、全无心肝的小娼妇，毫不介意打破东西，毁坏他人，这也是文人特有的复仇手段。但是巴兹·鲁曼洗白了黛西，凯瑞·穆里根这种精灵女孩一向是他的最爱，这种垂爱是不知不觉的。他试图让我们相信，黛西也是爱盖茨比的。小说中有个可信度颇高的段落：盖茨比从壁橱中拖出一大摞质地昂贵、色彩缤纷的衬衫，在桌上越堆越高，黛西突然扑倒在衣服堆上大哭起来，她的声音埋在衣料里呜咽不清："我真伤心，我从来没见过这么——这么漂亮的衬衫。"多么微妙传神的描写！菲茨杰拉德想必也心存侥幸：那一声呜咽的后面确然埋伏着一句"我爱你"。衬衫散落成为盖茨比和黛西鸳梦重温的重要拐点，之前她还沉溺在他的炫目财富带来的冲击与刺激中，而这个呼风唤雨的大富豪，居然孩子般地把所有最好的东西都奉到她的御座之下，只为博她一个回眸，这让她看到了他裸露的真心。

巴兹·鲁曼将这个桥段放大成为整部电影的点题之笔，凯瑞·穆里根和小李的表演其实非常让人信服，几乎是这个深沼一般的故事里唯一悦目的光斑，也是全片中盖茨比的痴心唯一得到的回馈。然而，这点温存被更为耀眼夸饰的画面给遮蔽掉了，那些鹅黄、浅黛、松石绿、孔雀蓝的衬衫从天花板纷纷扬扬散落，视觉

效果调动到极致，放大了我们的惊叹，也消解了我们的感动，以至于这个段落像是为了佐证黛西"物质女郎"的本质，接下来的床戏也更像一场各取所需的爱情买卖。有盖茨比的痴心托底，巴兹·鲁曼让黛西没有心肝是那么理所当然，却没说出她有何资本这么没心肝，她将一个人推坠深海，然后对他居然摔死了掩唇惊呼，简直无辜得欠揍！

在尼克家会黛西那场戏，小李的表演很打动我。在等待中行将崩溃的他，听到黛西按响门铃，居然失控到从窗户逃出，被淋成落汤鸡，然后故作无意地按响了门铃，看到黛西那一刻，他眼睛充血，额头血管贲张，情窦怒放的样子让人同情。这样的爱情太容易见底，太唾手可得，太没有悬念，出身优渥只缺刺激的千金小姐，任它玉碎满地连眉毛都不会轻蹙一下。据说最好的爱情佳话，是归心上岸的浪子遇到白纸一张的女人，如费云帆之于汪紫菱、白瑞德之于郝思嘉，调转过来，就是不折不扣的悲剧！在爱情里，盖茨比是真国士，而黛西连小白丁都算不上，所托非人，终究一场镜花缘。"她是那么独一无二，她和所有人都不一样！"其实，她和他们都一样，而且，还是最坏的那一个！

影片开首有 40 分钟，都是尼克在絮絮叨叨，而男主一直搞神秘不现身，擅长视效的导演通常都存在叙事短板，通过旁白来补足故事大纲就成了很常见的选择，视角的转换产生了观感上的错位，盖茨比的存在感被大大削弱，旁观者再体贴终究还是难以切中他那种彻骨的幻灭。也许如主题曲《Young and Beautiful》反复吟诵的："目睹世界，舞台聚光／粉墨登场，年代转化／白日盛夏，摇滚震耳欲响／你华装登场，我一睹难忘……"真正值得哀婉的，是爵士时代的种种回响，而影片对华美璀璨的大肆铺张，反而有一种愣头愣脑的天真。

如果爱，离开和留守都是誓言的模样

《爱乐之城》（*La La Land*）/2016 年 / 美国 /129 分钟

　　《爱乐之城》其实是一部很"旧"的电影：类型——歌舞片伴着有声电影一起诞生，高龄已逾一个世纪；舞美——刻意做旧的配色梦幻而靡艳；题材——劳燕分飞一拍两散，没有劈腿、背叛的狗血情节，戏剧冲突可谓平淡；主角——高司令和石头姐是各种文艺片、喜剧片中的熟脸，两人在《疯狂愚蠢的爱》和《匪帮传奇》中早已有过两度情感戏的对手经验，此番联手，也谈不上多少惊喜；桥段——你可以掰着指头数一数片中令观众似曾相识了多少经典电影……然而，就是这么一部"毫无新意"的电影，却创下了在第 74 届金球奖上七提七中的奇迹，入围第 89 届奥斯卡奖 14 项提名，这是只有《泰坦尼克号》才拥有的记录，而这一切还远远没有结束……

　　拍出这部"老"电影的导演达米恩·查泽雷是个不折不扣的 85 后，至今独立执导的作品不过两部，出于对爵士乐和老电影的痴迷，他在 2010 年就着手《爱乐之城》的剧本创作，然而因为在业内没什么名气，拉不到投资。2014 年，达米恩凭借《爆裂鼓手》入围奥斯卡最佳影片，这给《爱乐之城》的投资带来了积极的影响。但是，曾经风华绝代的好莱坞歌舞片，就像突然消失的巨大恐龙，能否重燃人们的热情，仍然令投资大佬们疑虑重重。

作为元祖级的类型片，歌舞片是好莱坞梦幻和神话最典型的载体，它始于20世纪20年代，在50年代达到鼎盛，两个时间节点都适逢战乱甫定，宏大精美的场景、低吟浅唱的音乐、自由欢快的舞步、熠熠生辉的明星，结局一定走向成功和爱情，多么能抚慰那些经过战争凌虐的伤痕累累的心灵，让他们忘却发生在自己身上的那些糟心事儿。歌舞片中的人物永远都在歌唱，永远都在起舞，随时焕发着一种令人眼花缭乱的高兴劲儿，只有纯真年代才能拍出这种永动机一般的乐观向上，这也是歌舞片营造乌托邦的真谛，华丽与梦幻亦成为歌舞片构建乌托邦最重要的承诺。然而，新的科技手段不断被创制出来并服务于电影的视效，它们却很难在歌舞片的封闭场景中施展拳脚。更重要的是，当电影在呈现复杂丰富的人性世界时越来越得心应手，有声电影所能提供的极致的夸张与冲击力就不可避免地被戳破了！

虽然歌舞片主流影响力的地位已风光不再，但是好莱坞强大的整合能力在这个片种上一直不乏探索，也诞生了不少扛鼎之作。事实上，《爱乐之城》就被批有过誉之嫌，它缺少《悲惨世界》那种恢宏厚重的史诗气质，两位主角的唱作功夫也无法比肩狼叔休·杰克曼与安妮·海瑟薇；主题深度上也不及《芝加哥》——它罕见地用暗黑、阴谋的元素置换掉了歌舞片花团锦簇、欢天喜地的血统；比起《红磨坊》中将腐朽与繁华并辉萃取到极致的技术手段，《爱乐之城》亦稍逊三分春色……更不用提那些烂熟到打眼的经典梗：《雨中曲》《一个美国人在巴黎》《甜姐儿》《西区故事》《瑟堡的雨伞》《油脂》……甚至影片最后那段反转蒙太奇中两人追梦巴黎，导演也见缝插针地植入了一个拽着红气球的小男孩——阿尔伯特·拉摩里斯的《红气球》！这只征服了全球人心的红气球在60年后依然将米娅和塞巴斯蒂安的梦想烘托

得如此亲切随和！还有贯穿于全片的、导演对爵士乐的品味……

可是，《爱乐之城》又是如此让人不能自已，那么，我们在谈论《爱乐之城》时，我们在谈论什么？

集众家之所长，《爱乐之城》又是一部非常"新"的电影。歌舞不再参与叙事，而是承担了演员"内心独白"的功能，影片依据音乐节奏剪辑镜头，运用平行、交叉、对比等多种叙事蒙太奇，充分发挥歌舞部分的表意功能，使整个叙事节奏更为明快、清晰。开场6分钟的封路大公演，一镜到底淋漓酣畅，演员、调度、场景配合水乳交融，神出鬼没的机位运动，天然地构成了观众的"目击"体验，它把歌舞片从密不透风的华丽外观中解放出来，又保留了流动而富于生命力的镜头标配。一镜到底的运用也出现在男女主人公在格里菲斯公园那场情愫互生，它呈现出一种丝绒般流畅的韵律感，极为切题。有趣的是，四个女孩同在公寓中，从浴室到走廊、从卧室到客厅那段共舞，影像手段又是舞台化的，她们仿佛是在万众瞩目的T台上展示着自己曼妙、热烈的青春。四个小镇姑娘，带着希冀来到这个圆梦之地，谁能无视她们活泼的脸蛋上毫不迟疑的表情？

每个怀揣梦想在异乡拼搏的人都会对这样的表情产生自我投射，这也决定了本片浓郁的"传主"气质。达米恩·查泽雷在这部影片中缅怀了自己无名时期四处碰壁又不改初心的经历，它同时也是瑞恩·高斯林和艾玛·斯通的真实写照。他们都出身普通家庭，为了表演梦少年辍学，辗转各个片场，在无数个过目就忘的龙套角色中打滚数年，最终一举成名。本片片名《La la land》，原本是美国人为挖苦那些不切实际逐梦好莱坞的家伙们创造的一个俚语，但达米恩的解读全无世故与反讽，他满含深情地宣告：这座鼓励白日梦的城市，魔力犹在！

《爱乐之城》最大的创举是造就了2016年同时也是近些年来大银幕上呈现的最真实、最闪亮的爱情故事。奇妙的是，这个故事中并无山盟海誓、生死依恋。两个主人公，一个做着遥不可及的明星梦，一个是醉心于过时爵士乐，爱好取向大相径庭；他们甚至也不是什么灵魂伴侣，当爱情面临选择题时，他们没有做出哪怕些微的牺牲与承让。角色之间看清楚了各自想要的、各自所追求的，最后安静地说再见，平静地对各自的过去握手。未来与过去告别，浪漫屈从于生活，5年后的再相见，微笑足以说明他们对当初选择的遗憾与理解。可以说，这段恋曲在开始时，就注定了它戛然而止的命运。

　　然而，这正是现实的逻辑，人性的复杂。当热血涌动需要向稳定的相处模式过渡时，他们会互相攻击、伤害。塞巴斯蒂安希望以一份稳定的工作回报米娅的爱情，遂投身于无休无止的流行音乐巡演。当米娅只能自己面对空空四壁，她分不清这种落寞到底来自事业的失意还是男友怀抱的缺席，最终她归责为塞巴斯蒂安已经背离了自己的梦想，而这也是他心中最大的痛点。在不同的道路选择中，他们渐行渐远渐无书，她越飞越高，成为光焰万丈的大明星，而他终于开了一间复古的爵士乐酒吧，用的正是她当初设计的logo，这也是誓言的地标：当她有一日归来，必不会迷途。他们都成为了想成为的人，然而遗憾终究无法缝合。

　　这部影片引发了始料未及的情绪冲突，它被称为"不适合与现任观看的电影"，同时也令我们去正视有血有肉、有生活底布的爱情到底是什么模样，我们被言情偶像剧所败坏殆尽的胃口，已经许久没有得到这样的安慰。充斥于大小屏幕的霸道总裁、玛丽苏、甜宠、虐心，无一例外空洞、乏味、扁平，仿佛一株株泡在纯净水中的塑料花。《爱乐之城》的选择背离了爱情，却没有

否定爱情本身，真挚的爱恋、无法相见的怨恨、爱的千重烦恼、远去离别的伤怀，这些人类爱情的本质从未失效。他们以最基本的方式互相触摸、真正地彼此触摸，触摸留下的记忆也成为两人永远的牵绊。"你我相逢在黑夜的海上／你有你的，我有我的，方向／你记得也好，最好你忘掉／在这交会时互放的光亮。"

《爱乐之城》很容易让人联想到高斯林的成名作《恋恋笔记本》，同样是错失的梦想与爱情，同样的浪漫的不着调男文青和性格张扬又风格复古的美国甜心，两部电影却采用了完全不同的处理方式，《恋恋笔记本》轻松带过了穷小子爱上富家女可能面对的现实问题，穷小子用手工打造的一栋梦幻大宅简单抹平了两人的贫富阶级落差，让男女主人公心安理得地沉浸到琼瑶式的你侬我侬当中，以"他们从此幸福地生活在一起"草草结笔。相比之下，《爱乐之城》的立论基础要扎实得多，贫穷而充满理想的爱情，象砧板上的鱼一样等待着生活釜镬相向。达米恩高超地调度出了两个演员之间精微的化学反应，影片对他们的关系时而黯然、时而温柔、最终浪漫（以一种成年人的、现实的方式）在冬、春、夏、秋、冬不同阶段给予细腻呈现，如果说这些都是俗情的浪漫，真正的高潮出现在米娅在塞巴斯蒂安的钢琴曲中的瞬息离魂：同样的场景，如果还是当初那个他……

这种伤逝的基调更接近另一部影史珠峰——《卡萨布兰卡》，他对《卡萨布兰卡》的迷恋处处伏笔：女主角穿过英格丽·褒曼的广告牌去打工（片末时换成了男主穿过她本人的广告牌去酒吧），打工的咖啡馆正对着"鲍嘉和褒曼向外望的窗户"，她的床边贴着褒曼的巨幅海报。塞巴斯蒂安的人设也是一个鲍嘉式的人物，不做深情款款状，不乐观，没有前途，却忠诚、镇定、完美，当整个世界都斗转星移、沧海桑田、转过身，他还在那里。高斯

林的表情中有一种令人无法招架的忧伤，嘴角一丝微笑仿佛随时逸去，难以捕捉，然而他看着你的时候，眼睛是暖的。

整片的氛围与故事结构几乎复刻了《卡萨布兰卡》，两人初相识和别后重逢都在酒吧。米娅从入口处望向舞台上演奏的机位和布光，包括表情都完全相同，此情此境却已惘然。我们仿佛听到了塞巴斯蒂安的内心独白："全世界有那么多城镇那么多酒吧，她偏偏走进我这一间。"《卡萨布兰卡》中的里克和伊尔莎最终为了一个更崇高的目标牺牲了他们的爱情；《爱乐之城》的米娅和塞巴斯蒂安却是各自抱着自己的小算盘不撒手，这个初衷或许自私，却丝毫无损于爱情的动人，我们知道他们仍然爱得深沉，也理解他们的无缘相守，这更让人黯然神伤。

有不少导演都曾为自己的应许之地写下过旖旎的情书，因着对爱情与梦想的信念，从此达米恩·查泽雷之于洛杉矶的意义，犹如伍迪·艾伦之于纽约，小津安二郎之于东京，蔡明亮之于台北，陈可辛之于香港。

我曾在洛杉矶短暂逗留过几天，剥离环球影城、迪士尼的斑斓画片，它给我的印象是一个模糊、错乱、扩张无序的城市，downtown 到处是漫无目的游荡的黑人，向我们投来驽钝而冷漠的目光，望之生畏。但查雷泽把它变成了一座恋爱的城市，他如同层层剥开一只洋葱，挖掘出了它内在的唯美动人，两个可爱的年轻人，虽然一无所有，却充满希望，仿佛第一天来到地球上……

第二辑

我的脚跟临渊悬空

在索多玛城死无葬身之地

《白日焰火》/2014 年 / 中国大陆 /109 分钟

看《白日焰火》当然是冲着廖凡去的，但最大的悬疑紧张反而是看小镁怎么变身成一只女王蜂？《蓝色大门》里"让人想起16 岁清晨"的小镁，并没有戴定了"清纯"这个定语，相反的，她一直在突破它、调动它甚至破坏它。于是就有了《女人不坏》里有自残倾向的摇滚女孩、《圣诞玫瑰》中人格分裂的残疾女教师、《女朋友男朋友》中出演人生 AB 剧的美宝。小镁的脸，素净如秋水，却其华灼灼，直达主旨，薄而锋利，这间接解释了为何片中那些男人会身不由己、为她沦陷。而清纯本身，反而衬出了吴志贞这个角色的复杂。

王学兵在发布会上这样介绍自己的角色："我是我妻子的一件'凶器'。"储物柜贴的照片上，他和妻子依偎而立，有一种世俗而平淡的和美。正式出场时，他已经变成了一个阴鸷狠毒的暗夜公爵。对这件"凶器"，他的完成度很高，可以说，全片最大的惊悚气氛都是他贡献的。临死前夫妻在旅馆话别，他好整以暇地给家用并安顿交待，好像自己是去出差而不是亡命跑路，这是一个男人对爱人倾其所有的担当与周全，让我们又看到了照片上那个眼睛里满含温良的梁志军。虽然戏份有限，但前后呼应的互文式表演却使人物设定足够饱满。他一死，吴志贞的大 boss 身份便呼之欲出了。

相比桂纶镁和王学兵肌理深刻的表演，廖凡影帝级的表演乍看不出好甚至有些平淡，但仔细品品，这次他确实脱胎换骨了！就像片中反复出现的冰刀沉闷、单调地滑行，却一下一下直刺到你心里。廖凡是个表演带有强烈"签名"色彩的演员，从艺以来，他扮演的多是邪魅狂暴的角色，《一半是海水一半是火焰》中男主角更是被抽离得只剩下暴戾和流氓的一面。在本片中，他收敛起所有锋芒，浑朴放空，大象无形。落魄警探的形象在影视剧中已不知凡几：《寻枪》里的姜文、《盲探》中的刘德华、郭富城更是《三岔口》《C+侦探》《B+侦探》……这些警探虽然堕入底层，却都怀揣一副卧底心态，假以时日真相大白，他们无一例外会重获耀眼的身份。然而张自力却无法同底层社会拉开一个视距。这也是刁亦男导演的目的：张自力本就是底层社会的缩写，一个罪行的暴力色彩与道德的缺位都更加突出的世界。

《白日焰火》搭载了一个连环碎尸案的故事主线，长镜头将观众的注意力锁定在来路成谜的碎尸块上，警探们抽丝剥茧摸到了开煤车的兄弟二人身上，影片直到这部分，侦探推理片的节奏都很准确。接下来剧情翻转，缉捕过程中警察殉职，嫌疑人被当场击毙，张自力受伤后调到煤场当保安，兄弟二人与碎尸案有何关联，为什么突然拔枪杀警，一直到影片结束再未作交待，这场戏存在的唯一目的似乎只是为了坐实张自力的底层身份。加之电影未过半，作为解密之钥的梁志军就已揭晓，张自力与吴志贞之间的情感副线则承载了更多笔墨，推理悬疑的主线反而存在感越来越弱的……自此，真相为何、凶手是谁已经不再重要。谱写一卷末世情绪下的东北异人志，才是导演真正的醉翁之意。

片名唤作《白日焰火》，但大部分的场景都发生在夜晚，白昼所代表的光明与希望如同焰火一样是个稍纵即逝的幻觉，人物

皆以一种对明天无所期待的状态残喘着鼻息。电影做到这点，靠的是对光和色彩的强调：清冷的光让人觉得黎明永不会来，铁青、灰蓝的色调散发着冰冷的金属气味，张自力带吴志贞坐摩天轮，远处的"白日焰火"俱乐部是全城灯光最璀璨的所在，被看不到边的黑暗簇拥着，只让人更加绝望……长镜、特写、慢镜，将白与黑掩映得格外刺目，关于"白"这个颜色，麦尔维尔曾在《大白鲸》中如是阐释："这种颜色最深切的意象中，藏有一种无从捉摸的东西。其令人惊恐的程度，实在远超于赛似鲜血的猩红色。"白色是最具神力的意义象征，强化了的神力，更使人惊吓，因而它"可怖""幽灵一般""令人丧胆"。白色，是索多玛城的颜色。

近几年，社会写实派电影似乎已经成为中国导演斩获国际大奖的终南捷径，其中的翘楚之作在实现了艺术与口碑双赢的同时，也成为中国电影向世界昭示身份的名片，《盲井》《盲山》《人山人海》《小武》《天注定》……我们在对创作者表达敬意的同时，也不免疑惑：为何罪恶成为中国底层社会唯一具有言说价值的"本质"？这些影片搭建起来的"中国式奇观"是否恰恰迎合了西方对中国的想象？

《白日焰火》让"白色"遇到了哈尔滨，是让我感觉最为自然熨贴的隐喻。白山黑水、民风彪悍。东北工业基地在今天的衰落，使数量庞大的工人阶级以及那些依附大厂生存的人员的生活，被命运巨手击打。沉重复杂的社会问题堆积，恶性事件频频发生，一件两万八的皮氅引发偌大的连环杀局，并非不可思议的神话。大雪和酷寒提供了视觉上的标记，被黑暗和寒冷沉重压迫的地下城市，与那个镁光璀璨的东方风情之都，是一张纸的正反面。

本片的故事架构与《白夜行》很像：同样的隐藏幕后的"女王蜂"，同样在"黑暗街道上逡巡的毁灭天使"，同样的追索时效已过，却仍然对真凶志在必得的落魄警探。爱上"女王蜂"的人都死于非命，她仿佛超脱于现实之外，以旁观者的眼光看着这些祭品，她这种"双面夏娃"的特质非常迷人，几乎成为警探追索真凶的最大动力。然而，两部作品又是如此的貌合神离，《白夜行》的文眼——"只希望能手牵手在太阳下散步"，种种冰冷绝望、谜题诡计、爱与欲、罪与罚都围绕这个核心展开，犹如被层层果肉包裹着的一粒种子；《白日焰火》则从人的视角淡出，以更为阔大的企图心意欲为这个异形的时代造像。尽管在我看来，前者在挖掘文学的想象幅度以及人性深度上都要远远大于后者。

本片台词颇为俭省。桂纶镁的台普腔已经不大听得出来了，但她对台词的处理在这部地域特征浓郁的影片中仍然很突兀，她的弥补方式就是尽力俯下自己的文艺身份，抹去一切清纯时代的表情，邀请我们从她的脸上读出被压抑着的内在痛楚。刁亦男用近景和特写，不遗余力地从这张脸上挖掘着更多的可能性。对于梁志军和张自力来说，肢体动作几乎就是他们的"发言"方式。片尾张自力的即兴起舞是他最"滔滔不绝"的一次表达，那是告别，也是独白，他跳得旁若无人，直到筋疲力尽。加上王景春、余皑磊的衬戏，夯实了这部黑色电影的立论基础。你甚至会觉得，扑面而来的末世感才是影片最大的主角，死亡与罪恶在这座城市，是那么自然而然：张自力缉捕罪犯，毫无征兆就枪火交接，不让观众做任何喘息；碎尸块被煤车沿着铁路线送到全省各地的锅炉中，受害者像气泡一般消失在这个世界；梁志军用冰刀杀害刑警队长那一幕，手起刀落没有半点迟疑。刁亦男在这些镜头语言中则分泌出了一种情感阻断剂，不做审美打量亦无道德判词。

作为一部文艺气质浓郁的商业片，或者有着市场追求的文艺片，《白日焰火》缺乏在两种身份之间自如切换的节奏感。杀戮场面没有提供让人眼球充血的冰凉兴奋，反复出现的碎尸块似乎只是为了折磨观众的情感，我还没有看到过一部电影对"人"如此可怕而轻率地处置还能成功掳获观众好感的先例。影片后半段明显有些仓促，以致很多故事线索都交待不清，皮氅的主人是吴志贞所杀，那其他两个追求者呢？如果是梁志军干的，难道活死人身份就能把一个爱妻号好青年置换为冷血杀手？毕竟只是追求者，只要吴志贞不做回应，完全没有非杀不可的理由。《白夜行》里，亮司是雪穗的一件"血滴子"，但他杀人都有为雪穗扫平障碍的明确目的。何况，明目张胆对志贞潜规则的荣荣为何没事？志贞"女王蜂"身份的线索少得可怜，张自力为何突然开启神探模式将真相引至她身上，观众只能寄希望于自己的心领神会。但在冰刀、尸块、雪地、煤堆等的符号设置，以及用于混淆观众视线的荣荣的诡谲表现上，影片却又不吝笔墨，刁亦男终究还是对观众的理解能力不放心。

大多数的黑色电影都会在结局处揭开真相，《白色焰火》也不例外，但我们并没有感到正义得以伸张。吴志贞登上警车时那个如释重负的笑容，让人如鲠在喉，她放下的，却沉甸甸地压在观众心头，但她果然是所有罪恶的终结点吗？答案恐怕更不确定。她清冷凛冽的身影穿过废墟一般的黑暗，你很难说，这座城市比她更无辜！电影海报上，错综复杂的铁路线站点被标示为零散的部位：右手、左乳、肋骨、肺、小肠……汇成了两个相拥的男女。他们是索多玛城的统治者，因爱之名，与城偕亡，踏入他们光圈半径的人，都只能死无葬身之地。这个解读颇为牵强，却更符合电影推广的商业化逻辑。

<div align="right">（发表于《博客天下》2014 年 3 月下）</div>

姜文距离伟大何止一步之遥

《一步之遥》/2014 年 / 中国大陆 /140 分钟

对大部分的导演而言，伟大，只是一个有几分励志色彩的空洞指涉，相当于那些用于止渴而虚构的梅子。但对于姜文，就是"舍我其谁"的责任和"天降斯人"的义务。这也成为他和他的支持者之间的默契与共识。才情恣肆、片场上的尼禄、铁杆毛粉，从不曲意逢迎市场趣味……媒体版面毫不节约的宠溺，烘托出了一个市场、观众、专业三方都喜闻乐见的"满分"导演，甚至在官方话语中，也对他左翼美学框架下强悍的政治隐喻保留了某种默许。若是将伟大拆解为成功学的若干指标，中国的导演中，没人比姜文更接近。

"税已经收到 2009 年了！"《让子弹飞》在影院里引发的叫好声犹在耳边，公众因为禁忌而愈加膨胀的表达欲望，将《一步之遥》所承担的期待推到了无以复加的地步。一众大咖前赴后继的加盟、高度保密的剧情、首映礼倒计时 100 天庆典、电审部门给出的 38 条修改意见，以及首映礼被临时叫停……《一步之遥》的每个动作，都攀上了话题排行榜的首位。那些预存的掌声与喝彩都期待着：姜文这次还能探出多深的底？几乎没有人怀疑，本片会刷出中国票房的新纪录。

谁也没想到，姜文没有往前走，而是选择了往后退。题材退回到民国——姜文的四部电影时间线各异，没有一部是描写当

下，但他的电影又从未脱离过当下，凭借着"魔幻现实主义"的手法，历史成了他用以撬动现实的另一支船桨。他作品中时间线最近的《阳光灿烂的日子》，少年春梦，似幻还真，反而是距离现实最远的一部。《一步之遥》的后退，是内在气质的萎缩，没有对意识形态做哪怕尝试性的刺探，亦没有他招牌式的在禁忌题材上的巧妙突围，有的只是两个老男人用吼台词的方式拼命挤压着行将清零的荷尔蒙，以及通过对如林的大腿和翘臀饱含色情意味的打量来制造虚空矫饰的狂欢景观……。

《一步之遥》取材于1920年轰动上海滩的"阎瑞生案"，选美胜出的花国总理王莲英，被出身震旦大学的洋行买办阎瑞生见财起意，施计劫杀，事情败露后阎被处以死刑。这段公案中，有财色、有情仇、有长三堂子的海上花轶事，还有帮派势力的陈年掌故，故事原型已足够精彩，当年各大报刊竞相报道，相关剧目轮番推出，既有海派京戏，又有时髦的文明戏，诸多媒介联手将这桩风流命案打造成了一场集体狂欢的"文化盛宴"。身份醒目的当事人、曲折离奇的案发过程，提供了宽阔的演绎空间；短暂、疯狂而梦幻的北洋时代，又与姜文电影的强劲风格不谋而合。因此不难理解，一干京派文化的制作班底，为何选择一出海上传奇作为景布。《一步之遥》上承《让子弹飞》，下启即将筹拍的"施剑翘刺孙传芳案"，共同组成了姜文的"北洋三部曲"。

以姜文的拍片周期计，他的电影从来就不是随便之作。影片开首那长达20多分钟的歌舞大秀、纸醉金迷的复古风情，都依托着确凿的史料记载，完颜英在花国大选的现场通过直播平息了一场战事纷争，而历史上第一次直播节目也确实与欧洲反战相关；王天王的《枪杀马走日》真人活报剧，对应当年"家家瑞生""户户莲英"的倾城盛况，亦非夸张……姜文沿用了《让子弹飞》里

的轻车熟路，抛弃了上海老时光和老道具的象征性表达，甚至撕碎了时间，让故事在熟稔的历史背景中重新"陌生化"。问题是，我们看不到这些老道具植入的任何必要性，既没有营造出颠覆性的社会寓言，也没有任何反神话的话语建构。一帮皇城根儿下的京油子大飙着没营养的话唠，嚼着毫无"笑果"的段子，"观众们这么懂事，我们也该办点懂事的事儿"，活生生是王朔的存在感；舒淇登场居然是用中气十足的广播腔发表了一通大爱无疆的裸捐宣言；马走日事发后夜奔大帅府求救，看到武六香闺中的机器人大惊："咱这时代就有机器人了？！"生怕观众不懂他的机智和俏皮。视效、排场上变本加厉地浓油赤酱，卖相、口味上却直逼英式暗黑料理；大面积高亢的独白和仪式化的对白，将观众的耐性消解殆尽，连原型故事中丰富的戏剧元素，也出乎意料被洗刷得苍白而乏味。

就像姜文电影中所有的主人公一样，马走日也是姜文的分身自道。"情怀"二字如今成了互联网时代的烂梗，烂不是多到泛滥，恰恰是因为稀缺，才口口传颂成了俗套，但是牢固的群众基础也证明了它是省事好卖的灵药。如果说张牧之、老唐之流还用一幅粗豪的武夫形象遮掩自己的羞涩，马走日索性大铺大盖地贩卖起了情怀，他的职业是有钱有势阶层的帮闲和掮客，干一些类似于私人订制加好梦一日游的没本买卖，为了把"官二代"掉到地上的脸蛋子捡起来，一出手就是全球格局的选美，还顺手帮自己的老相好潜规则上位，面对完颜英的强悍示爱加逼婚，虽虚与委蛇却始终忠于自己的内心。当他四两拨千斤地用教体操的法子令大帅的脸上露出久违的孩子般的笑靥时，他第一个想到的不是自己的免死金牌，而是救了自己的好基友，哪怕换得的是后者的恩将仇报；因为不能容忍自己和完颜英被编排得面目全非，他大

闹舞台；亡命天涯时，不愿连累对自己一往情深的文艺青年武六，他从容赴死……

叠加在一起，不但没有使这个人设变得丰富，反而面目模糊难以辨认，一时是唯利是图的贪婪小人，忽而变身燕赵悲歌的慷慨之士；一时是假凤虚凰的情场浪子，转眼又重情重义、勇于担当……然而，这诸多身份之间的性格特征和行事逻辑是割裂的、矛盾的，花了大力气树立的男主角（为了陪衬他，所有的演员都沦为了龙套，包括葛优），相比那些标签式拼贴进来的小角色，立体辨识度上反而更弱。

同样割裂的还有故事的架构和逻辑。影片在爱情、悬疑、喜感、黑色几种DNA之间快速切换，反映出姜文始终在艺术和市场之间左右互搏。西方电影的语汇营养，被姜文拼贴进中国传统的语境中，总能制造出一种聪明又错愕的"杂耍蒙太奇"趣味，然而当这一手法被反复而不加节制地稀释、放大，叙事结构与话语实践的共谋关系就不可避免走向解体。《让子弹飞》里就穿插了大量无关主旨的酱油角色，只是被目不暇接的包袱和快速凌厉的剪辑给遮掩了过去；《一步之遥》中，几乎所有的配角都顶着演员自身的性格气质出场，没有和影片发生一点精神本质的沟通。

如果成绩单停留在《阳光灿烂的日子》和《鬼子来了》，那么姜文可以丝毫无愧于位列中国最伟大的导演榜上直至荣休，但是作为一个有追求的导演，他有为自己所理解的"伟大"添加注脚的自觉。只是不知，在《让子弹飞》和《一步之遥》的喧嚣之后，能否让他明白，所谓伟大，有时是咫尺，有时是天涯！

（发表于《博客天下》2014年12月）

绝命铃声　来电险事

《狙击电话亭》（*Phone Booth*）/2003 年 / 美国 /81 分钟

　　周六陪着女儿去绘画班。这间艺术学校比较人性，设有空间非常阔绰的等候区，沙发、长桌、WiFi、咖啡、茶……供应齐备。我四下一看，望子成龙 / 望女成凤的家长们都在低头刷手机。该我失算，刷了没两下就没电了。我开始坐卧不宁，开始头晕、脖颈痛、腰椎沉坠，世界上最难杀的果然是时间。当我发现自己已经是第三次摸出手机，对着黑黑的屏幕下意识地按动 HOME 键，我彻底放弃了这种无谓的努力。终于熬到下课，我带着女儿回家，安顿好她，一摸口袋：手机不！见！了！什么叫如坠冰窟？流落荒岛不过如此！如果在有电状态，断不会出现这种状况……明明我还在如常行动、起坐，可是我的意识冻住了，周遭的声音消失了，手机消失了，可是我却被它绑架了！

　　从来不有话好好说的彼得·格林纳威，1977 年就在他的片子《亲爱的电话》中表达了对这个迷人的小东西爱恨交织的心情。没有人物和表演，只有讲述故事的画外音和出现在任何场景中的红色电话亭。电影由各种关于电话的小故事组成：康思汀斯用电话与自己的情妇联系，为了防止员工使用这部电话，每天下班前他都要用各种各样的伪装把电话藏起来；保拉唯一的嗜好是给别人打电话，他在住所的每个房间都装上了电话，包括走廊……贯穿全篇的拨号音，令人烦躁的电话忙音，不同的街景以及街上的

人群，汽车喇叭四起，那种眩晕感的后面，电话对人的异化已露端倪。时过 30 年，电话的生态进化得令人眼花缭乱，而格林纳威当年的忧心忡忡在今天看来已经全面变硬。冯小刚对《手机》如畏虎狼，一机在手，如握手雷。而乔尔·舒马赫更是艺高胆大，他在方寸之地闪躲腾挪，把纽约街头一个普通的电话亭变成了人性的独角戏台。

《狙击电话亭》放在今天，无论场面调度、悬念设置、节奏刚劲，还是演员的表现，依然是炫酷的电影。爱尔兰坏小子科林·法莱尔在《狙击电话亭》这样一个几乎没有情节而只靠心理推动的封闭式叙事文本中，以一人之力撑起了长达 80 多分钟的惊悚悬疑，再次证明了自己是好莱坞最炙手可热的关键词。

斯图（科林·法莱尔饰）是个已婚的出版商，这天他像往常一样，在同一个电话亭给自己的秘密情人打电话，突然接到了一个陌生人的来电，对方对他了如指掌，包括他糟糕的财政状况和婚外情事；同时这个电话又是致命的，他警告斯图绝不能走出电话亭，斯图理所当然地把这个威胁当成一个恶作剧，直到他将要走出电话亭，一发冷枪射来，一个无辜的路人倒下，枪声引来了地区警员的注意。他们来到电话亭外，怀疑斯图就是那个凶手，只是畏罪躲在里面，并勒令让他出来。妻子、情人，两个忧心如焚的女人不期然相遇，媒体则把这里变成了直播现场……

杀手将斯图暴露在大庭广众之下，并逼迫他说出一切。拒绝，他可能被打死；坦白，则有可能毁掉自己辛苦建立的家庭和事业，斯图的噩梦开始了……斯图的隐秘被他安排得井井有条。他每天去电话亭，躲在电话后面与情人蜜语，不必担心会泄露脸上背道而驰的表情和口是心非的承诺。手指上的婚戒，会在进电话亭后被他轻轻地取下扣在电话上方，"叮——"的一声虽然轻微却异

常刺耳。这个举动，仿佛是为了回避自己那点因婚后偷欢而背负了罪恶感的小小良心。

当斯图在自己创造的两个秩序中游刃有余的时候，游戏规则的指挥棒已然易主。他身后一幢大楼的某个窗户后面，那个潜藏的神秘杀手肆无忌惮地用准星在斯图的眉心、耳廓、心脏部位来回打量，可以想象他的微笑，戏弄中有种凄凉的满足感，他像个耐性极好的法官，对这场已经定局的审判一定等待了很久。影片中他始终没有露出真容，他栖身的房间烟雾缭绕，一根即将燃尽的香烟在他发烫的指间微微颤动。他的声音绕过所有人，始终响在半空中，像条毒蛇的信子卷在我们的脑后，清晰、稳定、质感十足。斯图在他视线之内，一步步进入无法脱身的心灵牢笼，他焦灼、惊恐、愤怒，一次次拿起电话任杀手摆布。我们也被引入了和他一样的心理情境：纠缠不清的街头妓女、束手无策的警察、忧心如焚的妻子和情人，一幕幕窒息而紧张的活景，和杀手不谋而合地把斯图推向了崩盘：以自诘的方式覆亡了自己在主流伦理体系中的位置。

这是一场虚与实、明与暗的对峙，弱小与庞大的游戏互动。没有枪林弹雨，没有冷战对决，但每个特定场景中都包含着令人胆战心惊的机关，以及让人眼球充血的冰凉兴奋。它让我们相信，所有的偶然都是提前埋设的伏线，一颗子弹，在缜密的阴谋计划中，迟早都会穿透电话亭那层透明的玻璃。在杀手的设计中，他对斯图人性的审判步步为营，终于圆满。

但斯图真的罪无可赦吗？他是个卑污的人，但也不过是个懦弱的普通人，凶手拿妻子、情人威胁他，无一不让他掣肘，甚至无辜的路人和警察。编剧真正指向的人性阴暗面，来自那个神秘杀手，他为了成就自己末日审判的角色，不惜夺取无辜路人的生

命，假上帝之名来行撒旦之实，这和《七宗罪》中那个自以为替天行道的连环杀手一样留给我们这样疑问：是否因为人类有了这样或者那样无法消除的痼疾，就可以随意地被终结掉生命？杀手直接作用于我们心脏的那种不动声色的强大，以及斯图在天人交战中最后彻底的放弃，拳拳到肉，虽然场景有限，却依然丰满了影片的层次和语言。

影片中所有出色的惊悚桥段都是那个没有露面的杀手贡献的，准确地说，是他的声音贡献的。作为支撑影片支架的仅次于男主角的第二号角色，纯粹依靠声音来表现人物性格和推动情节发展，不能不说是编导对于通过心理戏调度场面的高超自信。实际上，演员声音的表演的确非常出色，当观众听到在话筒那端冷酷的语调下，狙击步枪上膛时"嗒"的一声轻响时，相信和斯图一样，周身感到无法言说的凉意。扮演者基弗·萨瑟兰是个经常同恐怖分子打交道的另类人物，出演变态杀手，自然如同量身定做般得心应手。2008年他终于守得云开，由声优到露脸，《24小时》一举成名，虽然变身反恐英雄，但是他那种冷静、强悍与杀伐决断，早在《狙击电话亭》时就已臻至境！

发明了100多年的电话使我们跨越了"肠断萧娘一纸书，玉当缄札何由达"的黑铁时代，它赋予我们等同于服装一样重要的意义，服装使我们告别了兽类，而电话使我们精神不再赤裸，铃声使我们在主流生活中有出席感。但如果有一天，你像斯图一样接到陌生来电，你会明白，有个幽灵已经通过木马程序侵入了你的内存，这一天果真远吗？听，全世界的电话都在电影中响个不停……

小津的清水浓汤

《秋刀鱼之味》/1962 年 / 日本 /112 分钟

《茶泡饭之味》/1952 年 / 日本 /115 分钟

先来讲个典故，有次看港剧《骗中传奇》，张家辉和宣萱主演，宣萱的样貌，精致中带有英气，女人中少见的类型，张家辉则是亦谐亦庄的全能艺人，两个都是我的心水之选。宣萱扮演的牙行传人，也就是现在的鉴定家，因为刚继承家族衣钵难以服众，被要求鉴定三个难题以证功力。头道问题是道汤，话说这盆汤，清澈如水，毫无杂质，经牙人道来，却不简单，原来这盆汤，以 99 只老母鸡打底，佐以鲍鱼、山笋、燕翅、珍磨等等极品辅料，又经大火、文火、小火熬够钟，再经沉淀、倒吊，复以层层织物过滤。最细密的一种滤布天下只有一个布庄能织造出。最后，一碗清水浓汤方始出炉。

抖半天包袱，无非想说明一点，小津的电影就是这碗清水浓汤。

罗杰·伊伯特说，每个热爱电影的人早晚都会遇上小津，他是所有导演中最安静、最温柔、最具人文关怀，也最平和的一位。迷路电影的人，多是有点自闭，有句励志的话："电影是假的，可实在没有比它更美好的真实。"遇到小津，我好像重新获得了来自日常的慰藉，那些家长里短、闲言碎语，都因为蒙受岁月之恩而神采奕奕，你心目中的故乡是什么样，都能在小津的电影中找到。如同夏日的午后，潮闷与燠热被搁置一旁，风从一个树梢

走到另一个树梢，一声鸽哨倏忽而过……

小津的电影，可以用他一部影片之名来做考语——《茶泡饭之味》，清淡中有化境，如同清酒的后劲，让你看完后起不了身。

小津之美，在于他绝不以花哨的电影手法去损害自然的流畅，为了叙述的完整，即使是回忆的片段，他也甚少用回放，而是假人物之口，闲闲道来。因为形式完美，韵律有致，寻常的对话也听来绝不枯燥。他刻画的人物，似乎全无时间更迭的紧迫，都以特别拉长的时态生活，从容得叫人沮丧。

对话像是不经意，情节也不是最要紧，人物名字也可有可无，几乎每部片都不避嫌地重复，片名也浮世绘般地飘忽写意。一切皆似信手拈来，细品却有大智慧，他之所叙都是我们的日常细节，平淡无奇崛，但观者却津津有味，盖日常生活是其本源。小津之令人仰止，正在于他用非常物质的细节编织出了诗意的世界，在他钟爱的家庭题材中，他一直以独有的严密方式来固定人生中的变幻莫测，生命不但没有在流失中崩溃，反而获得了解脱和尊严。

《秋刀鱼之味》以清酒佐菜，父亲沉默和气，但无一刻不在品赏人生真味，女儿出嫁，父亲第一次醉了，拳拳心跃然。西方嫁女，必放一支《父亲的小女儿》，其中况味，怕只能在那个沉默心碎的父亲心中杂陈。

小津一生，平淡成了传奇，所有经历、生活细节，所有亲人、朋友，所有市井人声，仿佛都是为了辅佐他日后的电影生涯，没一分浪费，没一分无聊。最离奇的是，他出生和死亡是隔了60年的同月同日，正合他平淡中毫不流泄的严谨。

《秋刀鱼之味》是我看的小津的第一部电影，此后就有了《东京物语》《行草》《东京暮色》《彼岸花》……这份观影清单持

续了 20 年之久，对于一个极品影虫以及小津热爱者来说，这都是不像话的观影记录。但是对小津，粗暴的速食饕餮是不相宜的。另外还有一些舍不得，剩下的人生里，还想在小津的电影里多同行一些时间。尤其是现在的电影早已堕入狂暴迷乱，小津留下的这份遗产清单就更加弥足珍贵。

德国导演维姆·文德斯曾通过一部纪录片《寻找小津》来缅怀他精神上的父亲。当被问及他会如何定义电影时，文德斯答道："为了产生一部像小津电影那样的作品，"并称之为"失去的天堂"。我很理解他的惆怅与抱憾，那种心情，有如孤儿。

春去冬来又一春

《春去冬来又一春》/2003 年 / 韩国 /103 分钟

青山碧水，孤岛独庙，形同虚设的山门，春夏秋冬的轮回，法力无边的老僧，撩人心弦的风铃，让人心定的音乐，寓言小品似的段落，淡淡的情愫还有佛偈般的隐语。《春去冬来又一春》（以下简称《春》）名字费解，结构却简单。镜头干净写意，世界的色彩被过滤得不着纤尘。从容的运气吐纳中，人生的五个瞬间在电影中已过尽千帆。

金基德被誉为韩国 21 世纪最具有领导潜力的导演。从未受过正规电影训练的他，作品反而殊少匠气的雕凿，多了几分浑然天成。他曾在法国学习过绘画，本片出色的画面感正是拜他高超的美术功力所赐。此前他的作品多落墨暴力和变态情欲，那些众生像孤独的废钢锈铁，经他的电影锻造，最终变成一把刺破边缘状态的利刃。《春》中他却化戾气为莲华，把它写成了一则借助视觉传达的寓言，声色内外，直达空门。2020 年他卷入韩国演艺圈的性丑闻，被迫避走海外，在拉脱维亚感染新冠肺炎去世，他既往作品中对性和暴力的极端呈现也被全面清算，唯有《春》在时隔十多年后，仍然能经得起世人的打量。

故事设定在一汪群山环绕的湖水和漂浮其上的寺庙，庙里住了一对师徒。春天徒弟上山，把石头绑在鱼、蛇和青蛙身上嬉闹。师父看在眼里，晚上将一块石头绑在徒弟身上，徒弟醒来走不动，

师父说："那鱼、蛇和青蛙背了石头，能走动吗？它们哪个死了，你一辈子都会背着一块石头。"徒弟来到水边，只有青蛙活着，罪业已然缘起。夏天，山外来了位养病的少女，万物勃苏的自然唤醒了青春年少的徒弟体内如岩浆般灼热的本能，情欲在湖光山色的映衬下水墨相氤，而有了硫酸样的浓度。形容枯槁的师父则是小僧夜晚幽会情人所要越过的冷硬障碍。少女离开后，徒弟无法忍受情欲煎熬，带上一尊佛像离庙出走。

秋天，师父在报纸上看到徒弟杀妻的通缉令，他拿出徒弟的旧衣补缀完好，归来的徒弟已是一具充满怨毒与报复的躯体和一颗被邪恶膨胀的灵魂。他嘶吼道，我无法忍受她的背叛！师父静静答道，可是这不就是俗世吗？警探随之而来，师父在庙外木板上以猫尾蘸墨书写《心经》，令徒弟一夜之间以刀刻完。徒弟离开，小舟自行来回，山门自开自阖，这是最具禅境的一章。师父随后自闭七窍涅槃。冬天归来的徒弟拾拾起师父的舍利，修身养性，以救赎的仪式将佛像拖上山。佛像被放在山巅，神情慈悲地注视着整个寺庙。寺里来了一个妇人，留下一个婴孩后失足坠入冰窟死去。

又一个春天来临，小徒弟在山间摆弄着乌龟，宛如其师当年，新的轮回开始了……

《春》呈线形叙述，每季情节都借镜头和画面直觉推进。山门闭阖就是一幕，但绝无刻板重复之感，潺漫的叙事中仍有毫不流泄的主线。导演并不关心讲了一个什么故事，重心放在了精神层面的哲理冥思，叙述让位于心灵的诉求，因而显得不再重要。一个宛如世外桃源的小庙，尘世声色却依然破门而来，完整地出席了一个人一生从稚龄到少年到慢慢老去所能经历的一切七情六欲与苦痛。徒弟的情欲是人生诸般苦业的峰值，顺应影片被处理

得风格含蓄，却潜藏着激烈的情绪张力，如一招凌厉的青霜剑气，尾势一直划到了师父劝喻的《心经》才止："色即是空，空即是色"。

片中，宗教的威仪和东方文化的神秘在一系列的仪式中次第出现：剃发，写经，刻字，武功，涅槃，舍利……导演对它们的视觉阐述是时尚化的，无论是刻字还是武功都充满了声色之美。金基德也承认自己并不是在照版演绎佛经，影片中的日常清规和仪式，他并未按佛教的戒律依样描来。那些宗教色彩浓烈的理念更靠近人类的普遍关怀，比如顿悟，比如修行和赎罪……这个寓言故事是金基德一个人的暮鼓晨钟——兼本片导演、编剧、演员于一身（他出演了冬单元中的徒弟），亲身体悟了自己影片中的象征寓意。

《春》片虽有喻世之意，但导演绝无说教之嫌，他不自诩解人，而是处处留白，听任观众缘溪山行。徒弟杀人归来，师父划船去接，看到样貌大变的徒弟，只是轻轻一句，长大了不少嘛。只一句，人生的幻灭感就出来了。要阐释生活中重大的哲学命题，或者构筑电影中博大精深的思想性，东方美学在这方面似乎提供了一套独门秘技，看似简单，却可以见森林，这种美学对于情爱，对于电影，对于日渐浮躁的都市生活，还是有着某种难以言说的救赎作用。

彻悟与欲望的角力，如同以心火点燃禅灯，速度和力度相等而方向相悖反。电影从这朵矛盾的两生花里插身过去，用一种缄默的方式表达了对这个命题的介入：在每一个春夏秋冬的瞬间，我们都如是这般，周而复始。

贴满金句的配乐 PPT

《后会无期》/2014 年 / 中国大陆 /106 分钟

当"听过很多道理，依然过不好这一生"以及"喜欢就会放肆，但爱就是克制"等金句已被刷出海量变体时，我仍然没能从两个小时的悬念折磨中解放出来：那个被甩掉的胡生最后究竟怎样了？江老师还没打电话王珞丹就出现了，他怎么就认定那张名片是她的，难道这家旅馆的仙人跳生意都被王珞丹承包了？可是她分明是为了实现"生活在别处"的梦想临时客串妓女的啊？为什么一条阿拉斯加犬会出现在荒郊野地……不过，大众偶像拍电影，在粉丝和普通影迷的眼里本来就是完全不同的清晰度，我认为的槽点，到了粉丝那里，就是高深莫测的隐喻和象征，以及妙不可言的桥段和萌点。女婿满天下的国民岳父，今时今日哪怕是轻轻挠一下头皮，都有他不容置喙的道理。

但就此将《后会无期》定义为一部粉丝电影是不公平的。与超现实主义意淫大片《小时代》所透射出的价值观真空不同，《后会无期》从一开始就祭出了向爱情、友情、亲情致敬的旗帜，这三个关键词勾连了关于成长的所有维度，其中任何一个都曾经狠狠地撞过你的腰，韩寒择此切入自己的银幕首秀，野心不可谓不大。而公路片又是成长主题最常搭载的类型，在大多数电影中旅途都具有象征意义，我们绝不可能突发奇想跳上车，然后毫无目的地驶向某地，我们总是对一次超越常规的旅途怀有希冀——为

我们提供一个新生活的起点。主人公、环境或观众——有时三者一起，借此超越他们在影片开始时的状态。对应韩寒赛车手的身份，影片还未上映就完成了一次互文式的营销。

《后会无期》有一个饱满、明快的开头，因为人生面临重大变局，浩汉、胡生、江老师将离开生于斯长于斯的巴掌小岛，踏上大陆追寻人生奥义。这一段的摄影颇具想象力，进行曲曲风的《东极岛岛歌》中，三人抒发着开启新人生的豪言壮语，与歌词中反复吟颂的"我们哪儿都不想去"恰成谐趣，追寻的反讽意味跃然而出又毫不突兀。然而，接下来就是整部影片的气质猝不及防地滑落，整段旅程中萌宠、初恋、神精病、骗子……一个都不少，四段小品各自为政，却找不到一个完整的故事和丰满的人物。亲情，翻篇快过翻书；爱情，居然设了个悬疑色彩浓郁的局：原来是一个父亲思念儿子的借壳发声；勉勉强强是友情捱到了旅程终点，可是没有和解，没有包容，最终分道扬镳，山水不相逢。三个架子撑得高高的关键词，戳进去空无一物，你怎么能指望这样的诠释为你的成长背书？当年邻座男生偷偷塞到你手心的那张被汗渍濡湿的小纸条，都比这个来得更动人和会心。你会笑，不止一次，但这些频繁利用语词错位制造的"笑果"并不高级；也会反思，当你听到那些文艺又高深的句子，但不会真正因之快乐或是忧伤，因为整部影片的不走心，每当情感被唤起思想被激活的临界点，导演绝对会抖出一个包袱把这些高尚的内心活动打回浅薄的原形。上一秒感动下一秒蝇营狗苟，是抒情还是反讽，要情怀干云还是彩衣娱众，不断地被否定、推翻，整部影片在韩寒的左右互搏中气质混乱，几乎刷出了山寨春晚的即视感。

这部电影的文本语言完全是文字性的，韩寒的文学背景扮演了重要的角色。俯拾皆是的金句暴露了韩寒确实是微博中千锤百

炼的段子手而非一个进击中的导演，他对电影语言的理解是陌生的，使用自然力不从心。史蒂文·约翰逊谈到早期美剧制作粗糙、智力低下，对观众的理解力不放心。当一个凶手在屋子中藏匿，屏幕上就会跳出一个闪光箭头直指其藏身所在，简直是拎着观众耳朵大声嚷嚷："看这里！看这里！我在这儿！"在我看来，粉丝们津津乐道的金句，其作用与那些闪光箭头无异——对观众耳提面命韩寒在某处植入了何种情绪。在几个小桥段中韩寒更直接插入了他的公知身份，比如横店抗日、温水煮青蛙，还有在他多部作品中都有展示的"妓女与嫖客"，这样确实能最小成本地筛选出价值观趋同的那一批人。但反复使用，还是让人感受到了他的某种局限性，至少还在消费绝大部分人的共识，尤其是借几个无根青年之口滔滔不绝宣讲出来，就更让人感到俗而单薄。

这种单薄同时也是视觉规模上的单薄，其实《后会无期》的主创团队可谓耀眼，我一直思忖这种单薄之感由何而来，原来一曰表演，一曰细节。"电视演出"和"电影表演"之间其实存在着鸿沟，很多电视表演出身的艺人不明白，梁朝伟眼神中的万种风情、周润发嘴角的邪魅轻笑、马龙白兰度抱着猫的手，为什么在大银幕上就有那样的分量。《后会无期》征用了一大票正当红的电视偶像撑场，他们演得随便，观众亦看得随便，身体的动作幅度、眼耳口鼻的情绪流转轻易就泄露出了视觉规模的窄小。

说到细节，其实王家卫的电影也以金句著称，但是金句从来不是他电影的全部。《一代宗师》也有硬伤，却仍然不失精工细琢的艺术品，所有的细节经过打磨都融入了他完整而独特的电影调性，即使剔除了"念念不忘，必有回响""人生每一次相遇都是久别重逢"，一座金楼也依然是流动的盛宴。公路片一般是线性叙事，结构简单，因此细节的营造就极为重要，尤其是指涉到

爱情、友情、亲情，现实和想象之间那条细微的接缝就需要细节来缝合、充填，那些细节既是回忆的，也是器物的。是晨露濡湿鞋尖的微凉，也是凝视中最容易逃逸的一丝微光，细节之中自有灵魂。很多观众纠结于《后会无期》中那些下落不明的情节，其实包含着一种朴素而难能可贵的常识判断，尽管影片上映后的票房乐观得像个奇迹，其真正的质素还是跑不出常识的衡量尺度。一场直指人心的追寻之旅，不在于空洞无当的宏大叙事，而是走得老路回去，打捞起那些沉船遗迹，体验时间之砂从指缝中流泻的感觉。遗憾的是，《后会无期》没能满足观众对这些体验的期待，韩寒在启程时打包了足量的段子、鸡汤和噱头，却唯独忘了携带灵魂。

用流行音乐传达在路上的心灵曲线是公路片的标配，《逍遥骑士》和《逃狱三王》就将抒情民谣和蓝调摇滚用到了极致，这些歌曲有自身的艺术生命，同时又能无缝融入故事之中，这种良好的效果源于导演在使用中的节制。《后会无期》的插曲铺得很满，没有音乐的陪伴，韩寒似乎对自己的拍摄的画面感到不踏实，担心观众会错过影片中至关重要的情绪点。他请到了最热门的流行音乐偶像，将大把大把的音符倾倒在画面上：除了东极岛岛歌，邓紫棋翻唱《The End of The World》，复刻版的《女儿情》，更有蛰伏 10 年的朴树友情挎刀，《平凡之路》一放出来就连续刷新话题排行榜，将影片预热到沸点。这些插曲非常好听。问题是，它们的存在大部分情况下都与主题没什么关系，或者说，韩寒太过用力地将这些插曲变成声音模式的闪光箭头，反而无法让我们进入电影的内部，体验本该油然而生、自然而然的情绪流淌。如果这不是一个新手导演缺乏安全感的表现，至少也是对观众某种形式的"欺凌"——强迫我们接受他的音乐品味。韩寒这么不信

任他的粉丝，说起来还真是件难为情的事。

作家、艺术家跨界当导演，其实早已是太阳下无新鲜事。达利、安迪·沃霍尔、杜拉斯先后都有过"触电"的经历，那些晦涩难懂的作品从未试图俯就过大众文化的品位，反而在先锋实验性上树立了强势的标杆，这是因为他们的作品从来没有来自内心以外的东西，他们的电影就是他们心灵的形状。《后会无期》的热映似乎未能确立"导演韩寒"的身份，就连"作家韩寒"和"公民韩寒"也有些面目不清，他以反抗规驯为己任的种种个性标签，都被消化为省事好卖的营销策略。难怪有人说，就成功学的逻辑而言，韩寒与郭敬明是殊途同归。我宁愿相信，那是一个勉力追求个性化表达的文字好手，热血涌动就闯入了他全然不拿手的领域。毕竟，喜欢他的人和他本人，都不希望他对电影的热情，在一部处女作后就真的后会无期。

提线木偶的制服诱惑

《绣春刀》/2014 年 / 中国大陆 /108 分钟

　　始于明太祖、成祖时期的锦衣卫和东厂制度，大约是中国武侠电影中着墨最盛的反派势力了。作为皇帝的耳目和爪牙，厂卫权力不受约束，对体制的腐蚀和人权的践踏，致使当时特务政治登峰造极。厂卫是乱世中盛放的邪恶之花，衬托英雄本色，点睛侠义传奇，自古乱世出英雄，是以武侠电影偏爱明朝。胡金铨以降，一众武侠名导，从徐克、程小东到于仁泰先后提供了多种实践与诠释，更奠定了武侠电影的基调：义薄云天、快意恩仇、邪不压正，厂卫大反派无论多帅多厉害，终将被侠客歼灭。

　　《绣春刀》无论从哪个角度看，都是一部反武侠的电影。或者说，它是一出披着武侠电影外衣的社会悲剧。正邪较量的恒定主题被置换为两支邪恶势力的内讧搏杀，锦衣卫诛杀阉党和厂监，不过是两只提线木偶的翻云覆雨。剥除了正义审判的铿锵气质，让人对权力倾轧背后与现实的某种呼应浮想联翩，而"武"与"侠"在本片中亦未获得肯定性阐释。打斗场面不少，其表达方式依然是物理性的，这是跳过徐克天马行空的人体神迹直接向胡金铨致敬，片头古色古香的历史背景念白亦复写自胡氏，迎合的是国人对于"民族性"的陶醉。一部古装武侠电影，能站稳写实的戏剧后跟，殊为难得。

《绣春刀》沿袭了胡金铨表现厂卫的"视觉系"路线，胡氏电影中对道具和服装的精确考究至今难有电影望其项背。徐克的龙门系列完全照搬胡金铨的样式，《龙门飞甲》中反派的邪恶之美被放大到极致，厂花雨化田画着戏剧脸谱般浓艳的眼线，披银色曳撒斗篷，戴描金曲脚乌纱，令人目迷神摇。《绣春刀》在原来飞鱼服的基础上，收紧腰身，加上皮质护肩、护甲，使身形更加修长，重在强调对锦衣卫职业美感的塑造与提升，使其成为他们荣誉符号系统上不可或缺的一种图腾，加上"锦衣天团"张震、李东学、王千源、聂远的颜值、身材，将一出"制服诱惑"演绎得淋漓尽致。然而，制服的原始含义就是强制、驯服，意寓对人性的剥夺和自我的放逐。飞鱼服再帅，绣春刀再快，穿制服的人，终究只是他人意志的衍生物。隆重的声色之美是为了接引悲剧的落差，这也决定了《绣春刀》不会因陈一个侠文化的经典叙事范式。

相比名号响当当的东厂太监能数出一大票，锦衣卫殊少有光泽的艺术形象，在观众心目中是匿名的一群。甄子丹在《锦衣卫》中洗白了一个大头目指挥使青龙，可是他又忠又勇又悲情，是处江湖之远的大侠做派，完全不具备一个身居高位的特务头子所应有的世故和机谋。《绣春刀》第一次以三个基层公务员起兴，从个体微观层面一探这些"朝廷鹰犬"的心绪，犹如深入细胞内部来打量组织整体生态的视角，跳出了善恶对立的强烈主题意识，这是对现实感的尊重，亦是对审美的补偿。

义结金兰的三兄弟，大哥卢剑星梦想递补老爹百户的职缺，从牙缝里挤压那点可怜的俸禄来打点上下，二哥沈炼对教坊里的姑娘爱得深沉，老三一川有不可告人的痛脚捏在别人手中。三个生存目的明确的人物，各自有着意义明确的世界观。这很

容易让人想到《投名状》中没落军人与底层土匪的结盟，谁也不比谁干净，道德困境愈加荒诞复杂。《绣春刀》同样尊重人的局限性，他们的欲望不大，在政治上都比较幼稚，这是身为一介武夫的局限。兄死弟殉后，沈炼执著将赵靖忠作为终极敌人必除之而后快，则是身为国家机器末梢神经的局限。同样，三个人都不能以普通意义上的善恶标准来度量，我们无法忽视他们残害忠良时的心狠手辣，正如我们无法忽视他们其乐融融的兄弟情谊。导演在他们身上寄予魅力的同时还有同情，这也造成了观众的情感盲点，当我们认同了主人公普通而真实的人性，认同了他们有着正常的善良，认同了他们作为鹰犬的身不由己，也建立起了对艰难时世的道德判断，就更耿耿于怀他们对自己的前史如何自洽。

1998 年柏林墙倒塌后，德国法庭公审那些在柏林墙站岗并开枪打死试图翻墙逃往西德的前东德普通民众的士兵，这些士兵"理直气壮"地给出了开枪的理由：我们只是在执行命令，执行命令是军人的天职！主审法官答道："即使如此，你也可以将枪口抬高一厘米。"这难免高估了人性自我肯定和自我净化的能力。当鹰犬的宿命渗透进他们的血液，杀人就是屏蔽情感的标准动作，沈炼那双柔情万端地抚摸妙彤长发的手，也是一双顷刻就能令人血溅当场的可怕的手，刀与玫瑰，一体两表，同样真实。也因此，导演自始至终都没有让主人公对其群体性原罪做出内省，也没有过多解释人物的心理，这是对他们局限性的回应，唯其真实，更见深刻。片中有几次，走投无路的三兄弟萌生了去意，一个寄托了世外桃源想象的江南就被频频拎出来聊以慰藉。但最后，还是卢剑星机会主义的价值观占了上风："咱们没银子没路子，靠的就是机会，机会来了，抓住就能翻身"。

赌一把，就能得到成功和肯定，这是身为蝼蚁的天真，还有点慌不择路、背水一战的可怜劲，这无疑坐实了本片的现实主义气质，古今之间的微妙联系也是《绣春刀》的读解趣味。胡金铨当年就因不满台湾的特务政治，联想到明朝厂卫特务制度，拍了借古讽今的《龙门客栈》，取材于明英宗时代，司礼监掌印太监曹吉祥迫害忠臣于谦及其子女的史实。勉力挖掘《绣春刀》的政治影射未免有过度阐释之嫌，但它对基层公务员的生态描写无疑非常写实：皮囊风光无限，遮不住内里遍布的破绽，薪水少、升迁难，在宦海中沉浮，即使只求稳定安生，也不免被直属上级或更高层的权力斗争所利用，沦为牺牲品。所以在面对魏忠贤满桌黄金的诱惑时——杀了魏，拿不到钱，是死；不杀，违逆命令，还是死；但是拿到钱，上下打点，或许还能不死。在人情社会中打滚的中国人，很容易理解沈炼的选择。这个选择放给老大和老三都不会成立，他们既没有这个胆识也没有这个气魄。沈炼是标准的体制内的人，三人中他也最有"混得好"的潜质，然而在他身上命运崩溃得最为彻底，这个人物撑起了合理意志冲突下所有的悲剧性瞬间。

平心而论，用以刻画沈炼性格的另一条爱情副线，仍然是俗情的浪漫。中国有少女审美传统，12岁就堕入教坊的青楼女子依然一幅清纯模样，而他坚决不把自己划入一般嫖客之列，付了钱，坐着，看看就好。真相揭开，原来当年查抄她的家送她入教坊的人正是他！在她身上到底寄予的是乱世孽恋还是自己的原罪救赎，恐怕连他自己都弄不清楚。在得知她心有所属后，他既没慷慨成全也没有抽身离去，而是沉默隐忍地完成自己对她的心意。不逃避，不推诿，在死局中奋力搏杀出一条血路，"来得及，一定来得及！"，对爱情最精妙动人的诚意无过于此！张震刷出了

男神新高度，刘诗诗用她浮夸的演技和气若游丝的声音撑着可信度极低的圣母气质，让这段爱情整体上居然勉强经得起打量，居然是这个残忍冷硬的故事中令我一再想重温的粉红。

虽然只有两个女性角色，但其中透出的女性观却颇可玩味：青楼女子必须保持精神上的贞洁，而一句"师哥其实并没有碰那个姑娘"，就足以使一川死而瞑目；丁修杀医毫无道德包袱，姑娘衣不蔽体、光着两腿被抱出来，古装片中，足部是等同于私处的性禁区，屋子里发生了什么，观众心知肚明，但在这部弥漫着男性荷尔蒙的电影中，需要这种对直男情结的迎合与想象。先按下角色、情节、表演上一些无伤宏旨的硬伤不表，最让我看不懂的就是丁修这个人设的合理性，游走体制之外，不受道德约束，价值观混乱，是游侠阶层的外化特征。然而，这难以解释在生存层面打滚的群氓一分子，何以会有这样一连串莫名其妙的行事动机，最后的洗白更是突兀。一川和丁修决斗，不敌倒地，所有观众以为将会出现"最后一分钟解救"的烂梗，谁知丁修放下屠刀开始"成佛"，你弄不清他对一川的感情到底是"基情"荡漾还是非常高级的独孤求"伴"，人生哲学真正被上升成哲理，反而俗了，假了。不过这倒成就了周一围，怪谐皆宜的表演，生生抢走了忠义大哥和清纯小弟的主角存在感。丰富鲜明的戏剧冲突，复杂有趣的人物，意义指向明确，表现手段正确，加上卡司团队逻辑通顺的表演，烘托出了一个圆融工整的好故事。高级的叙事艺术总是擅于在观众情感上造成冲突和刺激，第一次操控商业片的路阳，就能跳出传统武侠片的春梦状态而直抵生存状态，把故事讲得这么从容舒展，立意高拔，功力不俗。

影片最后的大团圆结局，是对观众的体贴。在对沈炼这个角色以及张震的魅力产生高度体认后，我们希望他的原罪得到救

赎、爱情得到回报、苦难得到抚慰，但这也是对平庸的附和。这个强撑起来的胜局，将现实抵赖掉了，干掉一个同为提线木偶的赵靖忠，作为兄弟情谊的祭品，稀释了整个故事深刻的戏剧内核。抱得美人归的沈总旗如何在臆想中的江南心安理得地活下去，就成了让观众如被芒刺的吊诡。影片如果定格在遍体鳞伤的沈炼背着姑娘艰难离去，是个让所有人物和悬念体面退场的好结局，亦能将观众的情感从一个故事中脱离出来，获得感怀世事的心境。只可惜，初试啼声的路阳，与其说缺少的是将锐意创新贯穿到底的艺术品位，不如说，他缺少的是挑战观众预存经验的勇气。

（发表于《中国企业家》2014 年 8 月）

是谁的《黄金时代》，萧红还是许鞍华？

《黄金时代》/2014 年 / 中国大陆 /178 分钟

 仅仅是萧红致萧军信札里的一句"自由和舒适，平静而安闲，经济一点不压迫，我不能选择怎么生怎么死，但我能选择怎么爱怎么活，这就是我的黄金时代"，就成了本片大规模宣传营销的攻坚点，也是许鞍华创作的情感基调。于是，这段感喟被晕染为一个"想爱就爱、无所畏惧、快意恩仇、畅所欲言的……黄金时代"。一个吸纳吞吐、大开大阖的时代，身处喧嚣的商业文化漩涡之中，现代人的历史失语症，迫切需要一个带有鲜明文化标识的突破口，民国则迎头赶上，填充了现代人叙事与抒情的饥渴。曾经无数熠熠生辉的名字从这里出发，演绎刻骨铭心的传奇，亦成为人们毕生耽溺的记忆。萧红和围绕她身边的民国作家群，为许鞍华提供了一段涉渡的浮木。

 民国女作家的两大丰碑：张爱玲写人性之私情爱之私，却赢得了未来的广阔时空，随着近些年持续升温的钩沉与考据，她更被推到了教母级作家的尊崇位置。相比之下，萧红则显得声名寂寞，长期以来她被笼统归入左翼作家群——一个政治寓意大于文学地位的群体。但是当我们深读进萧红，会发现她远远超越了左翼的立场，打开了永恒的文学之门。浓烈而悲情的萧红，犹如一枚钉子，牢牢钉在那个时代，她关注苦难的民族、苦难的女性，以及在这双重苦难中升起的美丽。她冲出女性的边疆，横空越轨，

而越轨又创造了胆略，攀援女性绝足的长天大漠、崇山巨壑。然而沉重的女性、女身，无不成了她痛苦的来源。"我一生最大的痛苦与不幸，都因为我是一个女人。"萧红，令人心酸，时代苛责她的刚烈，未始不是惧怕她夸父的血统，因而也忽视和刻薄了她的柔弱。

惊才绝艳加上缤纷情事，总能激起世人极大的窥私欲。我们习惯在张爱玲的作品中揣度八卦秘辛，但是要理解萧红的作品，却必须从她的人生入手。坊间贩售的大多数萧红传记和文艺作品，都将浓墨重彩放到了她的几段粉红情事上。霍建起版的《萧红》，把她塑造成了一个游戏风月的沙龙女主人，和萧军尘缘未了，就情挑端木蕻良，端着酒杯，媚眼如丝，像极了《日出》里周旋于富商巨贾间的陈白露的做派，更将鲁迅和萧红的暧昧坐实到了刻毒的地步。一片嘈嘈切切中，萧红临死前所担忧的"我写的那些东西不知还会不会有人看，我的绯闻将永远流传"已然变成如山铁案。因此，当传出许鞍华将拍萧红时，评论普遍抱有很高期待，高擎写实主义的大旗、港派视角的文化涵养、女性主义的悲悯情怀——也许惟有许鞍华才能告诉我们一个真萧红！

许鞍华捡拾起之前很多文本所忽略的萧红的初发地——呼兰河，试图从哺育她文学天才的人文地理探寻她的情爱与旅程。呼兰河养育了萧红，萧红则以自己的才情延长了呼兰河的流域，使得这条原本籍籍无名的河流，像屈原的汨罗江、瞿秋白的觅渡河、郭沫若的沫水与若水一样，流出家乡，流出了中国文学史的一席之地。《呼兰河传》中优美的文字段落，在影片中被多次诵读，与乡土的天然亲厚，是萧红以性别立场和女性经验来体察民众苦难的基础，亦是她酷烈跌宕的悲剧人生得以展开的一幅景片。许鞍华的理解无疑是正确的，在这些不吝笔墨的段落中，她将自己

对民国的繁复情感——对那个似乎已经沉沦的、想象中的中国文化本体的苦恋固化为一种物恋的形式，借由萧红索引整部民国风流，织就一幅中国版的《人类群星闪耀时》。

对这段历史，许鞍华表现出了宗教般的敬畏，以至于她对自己的置身其间是如此小心翼翼。以往她作品中的强烈的同情心、聪明敦厚的人文关怀变得游移不定。许鞍华并未过多恋栈萧红的情爱经历，保持了自己执掌文艺片的审美洁癖，然而，对主人公情爱观的诠释体现出导演自身的主张。她选择对萧红短暂而戏剧化的一生进行全景式扫描，用萧红的作品、她生前情人、朋友的书信、回忆文字串联影片始终，几乎亦步亦趋，为了追求纪录片式的客观，她选择了一种极具"挑衅性"的叙事方式——所有的人物都成了接受访问的知情人，面对镜头侃侃而谈自己印象中的萧红，跳出角色看待角色。这种意识外观是直接将导演思维影像化，在没有对观众的接受习惯进行充分培育的情况下，这种"打破第四面墙"，让观众意识到自我存在、摄影机存在的尝试是非常危险的，其结果是观众被滟漫的追忆节奏拖拽得不知所措。大量的旁白、独白、画外音将时间线切割得支离破碎，多少显示出了导演在影像叙述方面的无力，她所期许的对历史舞台、时空隐喻的追求亦不复存在。

在谈及对"黄金时代"的理解时，许鞍华说，很少人在自己幸福的时候能感受到幸福，但萧红以自己的敏锐和直觉感受到了。那个时代的人有一种天然的素质，能为理想赴汤蹈火。萧红作品的自传成分非常高，她的一生都未脱离颠沛流离。年少被骗、几番被负，苦难加载在她身心的烙印，几无甜美的丝缕加以挽回和安慰。许鞍华的表达非常诚实，将萧红遭遇的不幸与狞恶以自然主义的态度一一呈现。因为屏蔽了观点，影片试图用苦难烘托出对萧红的同情，3个小时的时长，从她生病到去世就用了整整

一个小时（在不同医院间的冗长辗转直接拖垮了观众的耐心，于剧情推进和性格建构却无任何助益）；身怀六甲的萧红在码头摔倒，无法起身，眼睁睁看着船开走，在码头躺了整整一夜，每个观众都成了有切肤之痛的目击者，却无能为力；她辗转于一个又一个的男人，与其说是追逐真爱、恣肆放任，不如说是身不由己、随波逐流，只求片刻柴米夫妻的安心。她未必有什么高拔和自信，然而时不予她，总是有错——错的时代、错的家庭、错的机缘。这哪里是什么黄金时代？实在是坏的不能再坏的时代！不管是主动担纲，还是被动出演，作为一个传奇的代价，这个剧本终究是太残忍了！

《黄金时代》的剧本，李樯闭关写了 3 年，几乎挖遍了所有的史料。但过于倚重史料的结果就是被史料所累，许鞍华没有做任何的交叉论证，任由 3 年的案头功夫以原始状态堆砌在银幕上，非但没有拼接出一个清晰的萧红，连她想借萧红树立的时代群像也未能成功。那些没有廓清的迷雾，没有说破的隐情，依然硬硬地梗阻在那里。

汤唯的个人特质是如此鲜明，使得她已经很难诠释本色以外的人物。她的眼睛清白无辜，有种倔倔的、犀牛般的神情，那是典型的"李樯的女人"。从《孔雀》的姐姐、《姨妈的后现代生活》中的姨妈到《立春》中的王彩玲，李樯的女人都是同一个，都有种九牛不拔的"作死"精神。但是她离那个执著、任性、丰富而多面的萧红仍有相当距离，如果不是汤唯清丽形象的加成，这个萧红甚至很难让观众喜欢，更遑论同情？尤其是她失去两个孩子后那种淡漠疏离的神情也让观众无法产生同理心。第二个孩子离奇死去，影片未交代个中就里，相信观众心中都升腾起了一个可怕的猜想：难道她亲手杀死了孩子？

萧红所接触的男人，如萧军的任侠，端木的懦弱，都极富张力，具有很大的开掘空间，可以表现出人性的晦暗与光彩，本片中却显得潦草而标签化，关于端木是否爱萧红，成了本片最大的猜想。由于求大求全，其他众多人物轮番登场，只能匆匆白描几笔，自然免不了拼盘的即视感。

　　萧红是北方的女儿，这决定了她的视野是辽阔的，她的关注是深厚的，萧红临死前在纸上写过一句："我将与蓝天碧水永处，留得那半部'红楼'给别人写了。半生尽遭白眼冷遇……身先死，不甘，不甘……"可见她对自己天才的自负。然而，许鞍华对其人与其文之间的关系，未能提供有说服力的读解。影片中这个凄楚、仓皇的萧红，能写出《呼兰河传》中那些明媚爽利的文字，实在令人难以信服。"花开了，就像花睡醒了似的。鸟飞了，就像鸟上天了似的。虫子叫了，就像虫子在说话似的。一切都活了。都有无限的本领，要做什么，就做什么。要怎么样，就怎么样。都是自由的。"如此文字甚至让夏志清痛悔自己的《现代中国小说史》漏掉了萧红是"不可原谅的错误"。

　　当然，严肃的创作态度、精良的制作水准、精美的影像质感，使《黄金时代》在定纷止争方面的贡献毋庸置疑。它匡正了萧红与鲁迅的关系，坊间一直有传言鲁迅和萧红之间有暧昧情愫，其源头无非是萧红遗言想将自己的骨灰葬在鲁迅墓旁。萧红的写作与鲁迅等自觉承担启蒙任务的精英知识分子迥然有别，她于鲁迅是精神上的传人。影片将两人近于师徒和父女的那种分寸感把握得极好，在与萧军出现感情危机时，鲁迅家是她唯一能去的避难所，即使只是静静地呆上一天不发一言。萧红一生孤苦，惟有祖父和鲁迅对她关爱，片中多处强调她与祖父感情深厚，对鲁迅自然是再正常不过的移情。

为了打造自己心目中的那个"黄金时代",许鞍华忠实地将哪怕是微末的细节都还原为影像。投奔革命后,萧红对党派政治的疏离以不同形式表现出来,最终与萧军分道扬镳。火车开动时,萧军将两个梨子从车窗塞给了她,梨者离也,既是放手给她自由,亦是下一程相约的手信,真是铁汉柔情的点睛之笔!类似精准的考据俯拾皆是,未有定论的可议之处亦通过画外音对观众据实以告。即使最赚眼球的"二萧"与端木的三角公案,都仅仅是一种背景放映,为人物的性情展露和情感嬗变提供契机与舞台。

仿佛是乘着时光机回到令自己欲罢不能的一段历史,许鞍华在历史的镜域中捕捉到了一个凛冽女性的身影,对她用过的哪怕最微小的什物,都痴迷地摸摸看看,不舍挪动分毫。从这个角度,许鞍华成功地做到了让客死异乡的萧红"回家"。

作为一阕浓烈而忧伤、纯净而超载的东方镜像,"许鞍华们"爱之深、知之切的民国,已经无法抵达并着陆于当代中国的现实之中,不能挽回与复刻的怅婉之情,恰成一种美丽,只能以怀念召唤之。电影是导演专属的魔法,伍迪·艾伦就把自己景仰的所有艺术家、文学家,打包塞进了《午夜巴黎》。在一次次尽情穿越"流动的盛宴"后,他温和地自嘲了自己的怀旧病:"如果你留在这里,这里就变成你的现在,不久以后,你就会开始想象另一个时代才是黄金时代,这才是现实,不尽如人意,因为生活本来就是不尽如人意。"

（发表于《中国企业家》2014 年 9 月）

长着蝴蝶翅膀的《夜莺》
飞不过奥斯卡的沧海

《夜莺》（The Nightingale）/2014 年 / 中法合拍 /100 分钟

　　国人对奥斯卡奖和诺贝尔奖的情意结可谓历史绵飐，如今诺奖已经天长地久有尽时，小金人却依旧此恨绵绵无绝期。尽管黄色面孔和小金人一直没断过纠葛，李安更凭借《卧虎藏龙》《断背山》和《少年派》三度称雄奥斯卡，但是他的文化身份和背景出身仍然让国人对一座纯正血统的奥斯卡奖杯的期待如鲠在喉。奥斯卡外语片的名单公布，法国导演菲利普·穆伊尔执导的中法合拍片《夜莺》代表中国征战，让人大跌眼镜：什么？居然不是已经斩获金熊大奖的《白日焰火》，也不是《归来》？尤其《归来》，无论从民族美学还是个人心灵史的内核来看，分明是为奥斯卡量身定做的。可想而知，即使《夜莺》的征程比陈凯歌和张艺谋走得更远，也无法平复国人心中郁结的块垒。

　　自 20 世纪 70 年代中期以降，奥斯卡外语片不再向以形式探索或引领艺术潮流的作品倾斜，而是兼顾艺术与商业的原则，主体化的民族主义美学、普适性的人文情怀、寓言式的现实境遇隐喻作为最佳外语片的评奖策略，就此固定下来。奥斯卡外语片向来是民族主义调配普世共鸣的另类舞台，力求以主体身份来反映民族文化身份的自我认同和自我审视。张艺谋的申奥片《菊豆》《大红灯笼高高挂》《英雄》等，无一例外采取了"中国式奇观"的"他者"视角，但对中国人精神状态与人文情怀的输出却效果

不彰。套用《夜莺》里的一句台词："你喜欢大海是因为它无边无际，我不喜欢大海也是因为它无边无际"，这部云淡风轻的文艺小品无疑从另一极示范了一部奥斯卡外语片应该具备的正确姿势。

《夜莺》与穆伊尔 2002 年的名作《蝴蝶》非常相似，同样的老少配忘年交，同样的公路类型片模式，一个是蝴蝶，一个是夜莺，同样借助动物线索修复断裂的亲情链条，同时展现秀丽安谧的田园美景。《夜莺》也因此被批是对《蝴蝶》在中国语境下的借用，艺术和美学上却未提供独特的贡献。公平讲，作为一个外国导演眼中的中国镜像，《夜莺》的分寸把握几乎没有出现违和感，出生背景和成长经历完全不同的三代人的交叉关系产生了三种隔阂，其间还有爷爷因为差点丢掉孙女导致和儿子多年来的亲情断裂，儿子、儿媳高强度的白领生态以及冷漠疏远的感情，这种中国特色的家庭格局很容易引起观众的共鸣。没有肤浅地割裂和贩售所谓的异域风情，而是试图为中国的现代危机开出一帖温补方剂，即使这剂法风鸡汤尝起来味道寡淡，其创作出发点也值得肯定。

这也是《夜莺》有别于《蝴蝶》的野心之处。《蝴蝶》里丽莎的笑容与忧伤是整部电影的光影，牵扯着所有观者的视线和神经，也打开了爷爷封闭的内心，犹如一只毛毛虫慢慢蜕化成蝴蝶。小女孩问："什么是永远？"爷爷回答："永远就是……一秒，一秒，一秒，一秒。"意有所指，又不刻意而为。充满生命力的森林、打动人心的音乐不再是衬托情感发展的景布，而是有力的感情参加者，所有的视觉体验都直达观众内心，故事简单，意义非凡。而《夜莺》则把这些元素聚合成了一个庞大的隐喻体，直指现代都市与乡村文明的冲突。

菲利普·穆伊尔表现出了对中国神秘大变革的强烈热情，并一反常态地植入了批判性的生态观点，象征工业文明的现代都市，被他刻画得冰冷无情、毫无魅力可言，而乡村则风景如画、民风淳厚，是修复心灵、承载情感的理想家园。除此之外，三代人之间的代际差异、信任与隔膜、迷失与回归，都被导演刻意放大了反差：在都市里，所有的沟通都处于封冻状态，一旦回归乡村，问题解决则是那么自然而然。城里，爷爷在一个花鸟市场都能把孙女丢了，可祖孙俩在山里迷路，缘山而行总能走出来；儿子对父亲始终不肯原谅，回到老家后则冰释前嫌，并以实际行动表达了对父亲叶落归根的理解。

　　然而，正是这种二元对立的公式套用，使电影思考的严肃主题只剩下简单生硬的价值判断。通过原生态的大自然来嫁接、疏通都市症候群，就阐释路径而言，根本南辕北辙；视其为救赎之道，更是远水解不了近渴。更何况用以影射城市与乡村对立的情节铺设，都是些琐碎的日常摩擦，缺乏必要的戏剧冲突，自然难以对观众进行有效的情感唤起，自然也无法复制《蝴蝶》的成功——在一个平凡的故事中让观众体会到不平凡的感动。

　　祖孙俩的相处是对镜头的反应，多少显得做作，缺少《蝴蝶》中那种"旁若无人"的自然和亲密；表现乡村民风的段落，群众演员无一例外用力过猛的朗诵腔，到波尔多看大海的桥段僵硬得可怕；长街百人宴和民俗歌舞是官方风光宣传片的标配，就算看上去再美轮美奂，涂抹的痕迹太重了；孙女和苗寨孩子打成一片表演颇为浮夸，爷爷回忆奶奶"像雾像雨又像风"，儿子与父亲在井边述及鱼鹰……台词处理均不符合日常交流的习惯；儿子、儿媳既是城市与乡村冲突的代表，也是家庭代际矛盾的焦点，本应该在推动剧情发展上更有作为，然而在本片中，无论是对他们

白领精英的生活状态还是个性特征，都表现得扁平而程式化……这都对影片的平实气质造成了很大的损害。倒是李保田所扮演的爷爷，不啰唆不说教，舐犊之情深并不波，自然流淌出来，让我们捕捉到了几分《蝴蝶》中爷爷的神韵。

一段回归之旅，虽然状况不断，却没有出现任何惊险和意外，没有蛇虫百脚的威胁，没有桥断路塌的绝境，连心怀不轨的歹人都没有遇到一个，最高潮的夜宿山洞，也被处理成了祖孙二人的温馨夜话。这种对中国乡村的附丽描绘，无疑与我们预存的观看经验存在很大落差，近年来，《盲井》《盲山》《追凶者也》等接连斩获国际大奖的社会写实派电影，致力于表现乡村的极端和可怖，是对中国另一种现实境遇的用力放大。相比之下，《夜莺》虽然更像一种梦里桃源式的想象，却于无声处唤起了我们的乡愁，对一个日益消逝的、情意淳淳的故乡的怀念，那些音容宛在的质感，曾经与"中国"二字如此匹配。从这点而言，一个法国导演对"中国式奇观"的纠偏，比我们自己做的还要多。

本年度奥斯卡外语片参赛作品有89部之多，竞争格外激烈，对比以往《白丝带》《谜一样的双眼》《一次别离》等水准之作，长着《蝴蝶》翅膀的《夜莺》今次也很难飞过奥斯卡的沧海。不过，普世情感与家庭伦理一直为奥斯卡所青睐，《夜莺》将人物与内容放置到中国独特的社会文化背景的戏剧情境中，从中提炼出现代人共同的精神境遇，而这种象征性又牢牢植根于现实土壤，这或许是中国距离奥斯卡最近的一次尝试。

当中国导演都绞尽脑汁和票房斗智斗勇，将魔幻穿越、段子笑料满满堆砌在银幕上时，《夜莺》申奥也许能提醒我们，电影究竟应该关心的是什么？

文艺片最困的夜晚

《地球最后的夜晚》/2018 年 / 中国、法国 /140 分钟

　　《地球最后的夜晚》（以下简称《地球》）堪称年度现象级的文艺片，预售票房过亿，赶上元旦档，我只买到第一排最靠边的一个位置，此等盛况还得追溯到《色·戒》。我算是能瞧闷片的了，《地球》仍然成功地让我在开场十几分钟后就昏睡了过去。第三次醒来时，第一排的座位已经空出了三四个，我旁边一对情侣正起身离去……及至散场，人流已经比较宽松。观影过程中，还不时有人因为怕暴露文艺底子薄小心表达着疑惑："这是什么意思。"此刻都爆发为理直气壮的吐槽："这是什么玩意儿！""这是地球上最困的夜晚！"

　　《路边野餐》的成功，让毕赣得到更多的投资机会。《地球》，在视觉指标上对前者的粗糙进行了全面的"技术升级"，但口碑却呈现出明显的两极化。最大的争议来自从宣发物料到电影内容到底是致敬还是抄袭。《地球最后的夜晚》中文名来自智利作家博拉尼奥的同名小说集，英文名《Long Day's Journey Into Night》（翻译成中文：长夜漫漫路迢迢）则搬用了英国剧作家尤金的同名自传；海报设计和日本作家新海堂的书封来了个结结实实的撞脸，戛纳影展海报和片中罗纮武与万绮雯在夜空飞翔，则复刻了俄国画家夏加尔的画作；影片中左宏元、罗纮武、万绮雯都是 20 世纪港台作为文化重镇时期的明星；还有多处影片画面

直接来自毕赣的偶像导演塔科夫斯基，以及对大卫·林奇和王家卫影片意象的征用；影片的氛围灵感则来自保罗·策兰，让人感慨毕赣作为文艺青年积攒了多么丰厚的家底。

但《地球》在想象幅度和文学深度上并没有什么值得肯定的贡献。有积累的观众难以容忍毕赣生搬硬套的处理，但如果将它当做毕赣的全新探索，则无法回避创作道德上的诘难。更何况，《路边野餐》中的场景在本片中大量隐现，连人物原型几乎都是直接征用。他标志性的长镜由《路边野餐》的质朴变得笨拙和空洞，大量堆砌的符号和隐喻拼命暗示观众：快看！快看！此中有真意！却和那60分钟的3D一样故弄玄虚。黄觉的气质中向来有着文艺片需要的爆发力，导演垫足了包袱，却让他隐而不发地撑到了剧终。更糟糕的是，离开了李安的汤唯，就像午夜钟声后被打回原形，意外暴露了台词功底差的短板，时不时会有一些吞咽音。相比之下，配角演员们则对毕赣奉献了无条件的信任和配合。

与影片堪称标杆的营销、宣发相比，《地球》作为毕赣首次对标电影工业标准的拍片，被粗暴安插了一个"公路成长片"+悬疑片的噱头，却并没有赋予观众在读解上的通顺与体贴，反而凸显出毕赣的作者意识与电影产业思维的摩擦与不适。但完全归责于资本介入对创作环境的扭曲是不公平的，《地球》的另一重悖论是充斥在影片全流程叙事中的投机与功利：一方面围绕60分钟的3D镜头在技术指标上的登峰造极大发通稿；另一方面制片人在发布会上血泪自述为文艺片的九死而不悔，然而成片又悍然摆出一副绝不取悦、讨好观众的姿态……文艺不好就会成文艺腔，比文艺腔更令人生厌的，是矫揉造作的故作文艺腔。同为家乡叙事，贾樟柯缩影的是汾阳小城中小人物的个体经验，从边缘眺望城市的对立、矛盾、身份认同的困境，从中管窥中国社会的

变动。他的立论基础是现实的、扎实的，不管怎样的荒诞纷沓的景观，都能充分调动观众的共感。

原以为毕赣会将贵州开辟成新的电影版图，但他的家乡视角被抽离得只剩下乡音——它们在影片中没有任何剧情上的依据。毕赣叙事的特殊性还在于，他的地理背景是去城市化的，他的教育背景是去学院化的，这使得他向家乡的进发就成了实质上的南辕北辙。故事情节是虚浮的，人物的行为逻辑无法自洽，当然这两者在文艺片中都不重要，毕赣从来对现实主义叙事漠不关心，但它们却是通往梦境与诗意的有效抓手。为了梦而梦，甚至只是自我高潮式的潜意识呈现，连《路边野餐》中那点残酷的现实诗意都被剥离殆尽，文艺片导演的自我膨胀，并不比他们在商业上的折腰更高尚！

生活以痛吻我 我却报之以歌

《小妇人》（*Little Women*）/2020 年 / 美国 /135 分钟

　　它是《我的天才女友》中两位女主的枕边书，它是海伦·凯勒的必读经典，问世 150 年来，它是全世界女孩的成长圣经——《小妇人》。几乎每个时代，都有对它的影像化诠释，还有一部古早的日本动漫《若草姐妹》，因为太受欢迎，又追加了一部续集，讲梅格、乔和艾米的孩子们的故事。动漫片尾曲到现在还记得，"起舞吧梅格起舞吧，旋转吧梅格旋转吧"。我一直不解为何主题曲写的是梅格，明明乔才是女主啊！现在想来，其他几个姐妹都找到了自己应在的位置，追求自我也好，贪慕虚荣也罢，求财得财，求仁得仁，哪怕是天不假年的贝思，也是定格于华年。只有梅格在百事皆哀的生活中艰难跋涉，她捱不过虚荣买下了 20 码的丝绸衣料，她丈夫的脸上像挨了枪击：

　　"虽然只有 50 美元……当然我也理解一件新衣服对女士意义重大。"

　　"亲爱的，这只是面料的钱……"她嗫嚅着，她怎么可能再有起舞的理由？

　　女性主义拍不好就会特别生硬，甚至对女性观众的开罪会更甚。新版《小妇人》采用了全新的叙事线路，它在温馨甜美的少女时代和窘迫冷漠的成人世界之间来回闪回，将以往版本中对"成长"的见证全盘打碎，在挑衅观众经验的同时，放大了"人

生如戏"的矛盾冲突。四姐妹闺中时光集存了全世界女孩的梦想：她们在阁楼上排练乔的小说；艾米因为乔没带她看演出，泄愤烧掉了乔的小说；母亲要去照顾生病的父亲，乔二话不说剪掉引以为傲的长发，卖掉为母亲筹措路费，半夜乔哭了起来，梅格问："你是在担心爸爸吗？"乔呜咽道："不，我是哭我的头发。"可是，顶着一头短短羊毛卷的乔·马奇小姐，在劳瑞的眼中：天啊！她太美了！太酷了！而室外，是永远跑不到头的绿山墙和旷野……男主角？那是如同《琅琊榜》中霓凰郡主一般扫兴的存在！哪怕他的扮演者是甜茶！镜头一转：成为职业女性的乔艰难养家，梅格经济状况窘迫，贝思绵惙病榻，艾米已经20岁了，一心想嫁入豪门却前途未卜……

往事有多甜美，现实就有多铁板一块。冷静克制的表达让戏剧的脚后跟站得很稳。如同片首题句：生活以痛吻我，我却报之以歌。认清现实，还能正面迎战，发自内心热爱，才是真正的英雄主义！

四个小妇人用以应战的"女权"武器，是用自尊、自强、自证、自主去揭开困厄女性千百年来的谜题。马奇家四姐妹，很容易令人想到贝内特家四个待字闺中的女儿。两部小说差了50年，都围绕着一个主题作道场：《傲慢与偏见》——论如何嫁给一位钻石王老五？《小妇人》——没有人能走出自己的路，尤其是女人，她只能嫁给一个男人，除非她特别有钱。

英国有老小姐的传统，南北战争时期的美国则保守尤甚。两部小说都常拍常新，难以判断谁更前卫谁更永恒。简·奥斯汀用幽默和戏谑宽宥了女性在婚姻市场上的投机和算计，对她们的处境心怀恻隐，既不阴阳怪气也不高举道德大棒。《小妇人》处理得更轻快更宽容，轻愁薄恨，迎刃而解。它提供了一种多元化而

不是非此即彼的选择：嫁给了爱情的梅格可以安贫乐道；一心嫁入豪门的艾米也可以拥有幸福，独身主义的乔走上了不平凡的道路。对照中国女性的影视化形象，什么时候起只剩下打小三、撒狗血的狰狞与失常？

乔·马奇小姐，勇敢、坚定、热情、忠诚。她说想替父亲出征，姐妹们一致反对："我们不想再失去一个兄弟！"她与劳瑞骨肉亲密，对彼此本真至性、可见肺腑。她又清醒地意识到，自己将走一条截然不同的路，她告诉劳瑞自己将会独身，他大声喊道："不！乔·马奇，你只是不爱我，你会遇上一个男人，会不顾一切爱上他，你就是这样的人！"是啊，人人都爱乔·马奇，谁不这么希望呢？那个拉丁气质的教授情人像是凑数的，谁都希望那个男人就是劳瑞，连主编都对乔的小说情节不解："为什么她（乔小说的女主角）不选择那个邻居（劳瑞）？"拒绝劳瑞时，乔还是个小女孩，对未来充满了激烈和犴热的期待。在她看来，婚姻是她妈妈的操劳、忍耐、牺牲，是无数贫贱夫妻百事哀的惊悚暴击。婚姻是男孩所能奉上的最大诚意，但对小女孩，尤其是不安分的小女孩来说，怎么可能有吸引力。她最亲爱的梅格就是被婚姻夺走了，她的拒绝，不是对劳瑞，而是对婚姻本身。

成长以后，真正想要什么，她心中有了不同的答案。1994年版的《小妇人》中没有她对劳瑞回心转意的部分——教授才是那个深度参与她生命的人，但这个改编好极了，这才是人性的层次和成长的本意。除了劳瑞，谁能从孩提时就参与她所有的成长体验？1994版中乔也意识到，她可能犯了一个可怕的错误，她拒绝了完美的婚姻。贝思去世后，乔茫然地上楼下楼，空洞的脸上映射出物是人非，母亲怜惜她孑然一身，劝她"惜取眼前人"，这种人生教喻击中了她，她意识到了自己对劳瑞的爱，将柔肠化

作尺笺。这也是影片最令人伤心的段落，她从梦中醒来，眼前人就是心上人，她以为这是天意，然而，一切都晚了，他已经选择了艾米。乔从邮筒取回了写给劳瑞的信，一点一点撕碎。

《小妇人》在观感上的熨帖和疗愈，还贯穿在它的美术设计中，同是复古情调，它不似《唐顿庄园》那般造作，制作精巧又蕴藉大气，大概是导演个人喜好，影片中暗暗埋了许多印象派艺术的梗：艾米在巴黎学画，替人写生的那幅画的构图，完全拷贝了马奈名作《草地上的午餐》，足见印象派当时在欧洲蔚为一时风尚。但她毫无创造力，只能低劣地模仿。好在她天分不高，尚有好品味带来的自知之明，到了欧洲、到了巴黎，才知道成为一个艺术家是多么可笑的妄想，唯一的出路就是钓到"金龟"。雕虫画技成了她的神助攻，她几年前暗恋劳瑞时画的一幅小像帮她成功赢得了劳瑞的心。正合了姑妈当时送她学艺术的初衷——技多不压身，总有用得着的地方！而巴黎的街景，无论色调、画中人走位、衣着，无不是活化了修拉的《大碗岛的下午》。梅格参加社交舞会，从楼上俯瞰舞池里衣袂鬓影的那个镜头，那不就是属于德加的视角！

影片开头和结尾围绕着乔的小说做了一个呼应，主编给初出茅庐的新手作者一个建议，一个女孩出现在故事中，最后她必须嫁人，或者死去！没有人愿意看到老处女的结局。此时乔已经是个真正的作者，她以 6.6% 的版税做筹码，把自己的女主角卖给了婚姻。之前的各个版本的《小妇人》都顺应这个逻辑，接受了乔必须结婚的设定。乔是作者路易莎·梅·奥尔科特的分身自况，她终身未嫁，职业女性的道路艰辛多舛，劳瑞的原型是她在做一个贵妇人的伴游时，在欧洲认识的一位年轻音乐家，两人互生情愫，却情深缘浅，他最终化作她笔下的白月光。2019 版开放式的

结局圆了路易莎的梦，乔只会忠实于自己的心，而不会苟且于婚姻。这不仅是与世俱进的审视角度，也是西尔莎·罗南的独有诠释，让乔的选择温柔中自有坚定。

但即便《小妇人》已经很温和了，仍然讨好不了奥斯卡的评委，在主要奖项上颗粒无收。但我更不喜欢《寄生虫》的隐喻，也对昆汀在《好莱坞往事》中夹带的恶趣味与私货敬谢不敏，更消化不了《小丑》带来的排异反应。也难怪，连上帝都是男人（还是个白人），遑论那些评委呢！

对我来说，《小妇人》的一大未解之谜是，以甜茶的颜值，乔是怎么做到拒绝他的求婚的？还拒绝了两次？！

艾伦·索金写了一篇知识分子电影的范文

《芝加哥七君子审判》（*The Trial of the Chicago 7*）/
2020 年 / 美国 /129 分钟

一部满分的知识分子电影是怎样的？看《芝加哥七君子审判》就够了，这部电影睿智又毒舌，机锋与台词密集到，你如果起身倒杯水，都会错过一个重要的信息点，那种高智商肉搏的快感，哪怕你开始时是一个半躺的轻慢姿势，也会不由自主坐正了身体，心甘情愿为导演奉上膝盖。看《白宫风云》《总统班底》《新闻编辑室》《阳光小美女》《社交网络》……的时候，我就对艾伦·索金满怀好奇，他偏好法律、政治题材且刀笔功夫一流，我一度猜想他是律师出身，或是退役的公务员。不承想正经学院派毕业，但是他家盛产律师（父亲和哥哥、姐姐都是），可见还是有家学渊源的影响。

上一辈导演中还有一位艾伦——伍迪·艾伦，被称为"美国电影界唯一的知识分子"，与艾伦·索金同样系出纽约，同样令人透不过气的台词密度，由于太过博学，指涉过于丰富，加之他在音乐上的好品位，免不了就有俯瞰一切的优越感和知识分子惯有的刻薄的坏毛病。伍迪最知道上流社会和知识分子的痛点在哪里，这等手起刀落、见血封喉的行活，他常常披挂上阵，过一把瘾。在他最优秀也是最不话痨的电影之一——《赛末点》，他让一个于连式的小人物掌握一切先机，并把握住赛末点击出一记漂亮的本垒打。他中途失控，爱上了同为捞女的寡姐，但还是在行

迹暴露前杀死了她，干尽坏事享尽艳福，还全身而退。

艾伦·索金的剧本，是公认的逸品，不掉书袋、殊少头巾气。他总能找到理想的角色为自己分身自况。他借七君子之口，为左翼政治那种空喊口号却无实际改良作用，街头运动流于形式、缺乏克制、破坏性大于建设性的弊病进行了一次全面的降维打击。本片有着艾伦·索金招牌式的成熟和世故，却又节奏明快、洗练动人。为了烘托庭审的高潮，埃迪·雷德梅恩扮演的汤姆·海登在结案陈词时郑重朗读越战阵亡将士的名单，让我们看到，艾伦作为一个彬彬有礼的绅士，激情起来有多么高昂。这部电影上映适逢美国总统大选，意味格外深长。

所谓七君子，有学生运动领袖、雅皮士运动头目、律师代表，被共同的罪名——煽动阴谋罪，建构成一个名词，甚至还拼盘了一个黑豹党领导人鲍比·希尔，他仅仅到芝加哥才4小时，只是做了一场演讲，与七君子素昧平生。主审法官朱利斯·霍夫曼（因与雅皮士头目艾比·霍夫曼同姓，被艾伦·索金拿来反复造梗、抛梗）在麦卡锡主义盛行时是坚定的异见者，此次审判中却风度全失，向辩方大派藐视法庭罪的红牌，仅辩方律师威廉·昆斯德勒就收到了24张！鲍比在没有律师的情况下公开受审，他不断强调："报纸上称他们为七君子，而我是第八个！第八个！"，这使审判的荒诞意味十足。他被霍夫曼法官判藐视法庭罪，并在座席上戴铐，以布条封口，这令那些一心将他们送进监狱的检察官都为之动容、不忍卒视，"在美国的法庭上，一个公民失去了言论自由"！

尽管这是个绝不轻松的话题，但艾伦处理得非常轻快、克制——这是属于知识分子的修养，幽默产生了绝妙的调和作用，令人莞尔于心。人生不过就是，一滴泪在滑落脸颊之前，就已经被你的大笑蒸发。互不认识的七君子分批向芝加哥市政府申请于

民主党党代会期间在林肯公园抗议示威，理由各不相同：汤姆·海登极尽诚恳，党代会期间肯定有人抗议，不给他们批准用地，必然会造成伤害，市政府必须对此作出预案；雅皮士创始人艾比·霍夫曼则说，我们将发起一场上万人的大麻派对、公开性交、摇滚狂欢，审批官听得面无人色。艾伦·索金用大篇幅再现了庭审场面，却一点也不因冗长而枯燥，法庭、市政厅、暴乱场面的快速闪回和剪辑，控辩双方在攻防战中高超的交叉提问与归谬论证，对辩方持同情立场的两位陪审员提前出局，还有警察的钓鱼执法，黑豹党员意外死于暴力执法，辩方最重磅的证人——前司法部长的证词被宣布无效……一场在 60 年前已经剧透的审判结果，被艾伦·索金操弄得变数迭生，戏剧效果成倍叠加。

正如警察与抗议者肢体冲突的高潮段落，"酒吧外是 20 世纪 60 年代，酒吧里是 20 世纪 50 年代，任何望向窗外的人都能看到，20 世纪 60 年代正在他们的眼皮底下发生"。神话书写的年代与书写神话的年代在摇滚乐中互相示意，历史在这一刻定格、凝结成银幕中最蓬勃有力的民权运动史诗。愤怒的葡萄，越来越丰富！

这是一场未审即决的肮脏审判。即便主审检察官舒尔茨认为"七君子"的行径低俗、反体制、反社会、不切实际，但并不构成犯罪，审判只会提供他们所渴望的观众与舞台，但是尼克松政府打定主意要将他们入罪。正如艾比·霍夫曼所说，这是一场政治迫害，我们在走上法庭之前就已被定罪。他们阴差阳错地站在历史的高点，成为英雄。艾比对其中两位勉强入选七君子的抗议者断言，他们会被释放以彰显政府的宽大为怀，其他五人则罪有应得。两个凑数者颇感受伤，半晌怏怏答道，这是一场抗议界的奥斯卡，能被提名已足够荣幸！

本片星光熠熠，集齐老中青三代戏骨，堪称美国版的"建国大业"，但你在其中，不会有粉丝追爱豆的心态，他们淹没在历史事件中，同时借由角色而复活。最让我惊喜的是艾比的扮演者萨莎·拜伦·科恩，他出演的《波拉特》和《独裁者》，都用屎尿屁无下限将政治玩弄于股掌。艾比更似个小丑，混乱、虚无、高调、夸张，试图用致幻剂和电视机将新左翼倡导的严肃抗议运动包装成一场疯狂的行为艺术表演，是七君子中唯一的"反面"角色。在一场内讧后，他代替海登出庭作证，他口才上佳，把法庭变成了宣扬自己政治主张的讲席，在被问到为何制造骚乱时，他引用林肯在葛底斯堡的演讲："当人们厌倦了行使他们的宪法权利时，他们就该行使他们的革命权利，推翻这个政府……""在这个国家，每四年一次都会这么做。""如果林肯的那场演讲是去年夏天在林肯公园做的，他一定会跟我们一起受审。"当被问及是否希望和警察发生冲突，他陷入长久沉默，检察官胜券在握地追击你："你需要思考这么久，这让我很担心。"他答道："给我一点时间，朋友，耐心一点，我从未因我的思想而受审。"当被问及，"你是否蔑视你的政府"时？他答道："与我的政府对我的蔑视相比，我的蔑视不值一提。"

电影中充满了闪闪发光的 24K 金句！当然，用金句定义这部电影是对它价值的消解，让观众始终保持着高昂的观感，来自整部电影！艾伦·索金想借它吹响民主党的集结号，他能如愿吗？

第三辑

一切有为法 如梦幻泡影

美国队长进化史

《美国队长 2：冬日战士》（*Captain America: The Winter Soldier*）/ 2014 年 / 美国 /128 分钟

　　所有的超级英雄科幻大片，其实结局早已剧透，导演们使尽浑身解数和观众玩的就是左右互搏的游戏：你要猜中了结局，就让你猜不中过程，你要猜中了过程，那就让你猜不透细节。就算这些招式都使老了，还可以在"色相"上最大化地做加法：最养眼的肌肉男（克里斯·斯的线条比第一部时更有型更喷血）、最拉风的"肌肉"车，就连美女的性感都充满了肌肉感，时尚化的视觉阐释，各项指标修到爆表，《美国队长 2》堪称本年度最具诚意的爆米花电影。

　　在《复仇者联盟》中拯救了纽约的美国队长，如今解甲赋闲，最大的运动量也不过是在晨练时跑出 46 英里的时速，实在浪费了那一身在紧身 T 恤下蠢蠢欲动的漂亮肌肉，所幸影片设置这个悬念的时间差小到可以忽略不计。美国队长应召回归神盾局，重新投身到解除世界危机的大业中，然而这次他成了神盾局的叛将，一个可怕的杀手如影随形……

　　所以你知道，和平才是超级英雄最大的敌人，对于超级英雄来说，和平，最好是那个永远都等待不来的戈多。与那些智力、能量相若的伟大对手们在银幕上相爱相杀，才是他们存在的唯一理由。一旦天下大定，刀枪入库、马放南山的他们，也不可幸免地要吞下岁月的那桶猪饲料，变成凸肚谢顶的邻家大叔（《超人

总动员》），那一身狂拽酷炫的战衣再也拉不上拉链，只能悲催地沦为给小朋友生日助兴的演出装备；而蝙蝠侠和钢铁侠则因禁在成功商人的身份下郁郁寡欢。"二战"时的著名"战神"巴顿将军就是个栩栩如生的例子，"二战"胜利后他无法忍受恬淡宁静的生活，公然叫嚣："我希望战争永远不要结束！"只是，冷战都已经成为遥远的绝响，苏联早已在007、碟中谍系列中被喷成了筛子，著名的恐怖分子们皆已作古，尽管地球上局部地区的小气候距离和平尚有不小的落差，却再也没能诞生一个能与超级英雄们分庭抗礼的大咖。尽管地球上局部地区的小气候距离和平尚有不小的落差，却再也没能诞生一个能与超级英雄们分庭抗礼的大反派。

把这盆脏水泼到谁身上似乎都说服力欠奉，而从政治实体到意识形态都被全面清算的纳粹就成了正确答案。纳粹余孽们在看不见战线上阴魂不散，孜孜不倦打造着一本变天账。红骷髅军团之所以设定在二战期间，是因为编剧乔·西蒙和画家杰克·科比创作美国队长时，正值纳粹铁骑肆虐欧洲，借此作为击向希特勒的一记铁拳，美国队长成为爱国主义和美国精神的象征，可谓天时地利人和。而九头蛇组织放在21世纪的今天，系出神盾局内部且根基深厚，多少显得气息微弱。但《美国队长2》将技术纯熟的特效镜头和剪辑流畅、节奏明快的画面语言汇在一起，整合了令人叹为观止的摄影风格以及类型元素丰富的叙事策略，集新一代特效和高能量动作片于一身，把英雄传说与青春偶像共冶一炉，最终打造出了一场狂野迷幻却毫不轻浮的视觉大秀，这无疑从侧面坐实了一个真相：这个世界已不再需要被仰望的超级英雄，而是消费无下限的扭蛋公仔，只需投一枚硬币，就能获得形容毕肖、活色生香的身体快感。比起美国队长从诞生之日就是正义的

对应物，情怀早已大异其趣。

从诞生至今，美国队长漫画已经走过了 70 余寒暑，虽然不及钢铁侠、绿巨人、雷神等小伙伴的名头那么如雷贯耳，他却是最具"主旋律"色彩的漫威英雄，这也最能反映美国人对于超能英雄的世界观。他手持盾牌，把星条旗穿在外面，一副"天降斯人"的傲娇造型，像堂·吉诃德一般穿越在美国重大的拐点性事件之间，先后效力于罗斯福、尼克松、克林顿、奥巴马等数任总统，意志坚定、根正苗红、匡扶正义。在现实中，他也是美国军方用于前线劳军的最佳读物。尽管在消费主义的逻辑下，登上大银幕的美国队长早已被置换成了皮相可口的超级偶像，但是主创者们还是沿袭了漫画的怀旧风格，美国大部分漫画改编的电影在这方面都做得非常正宗。《美国队长》第一部设定在二战时期，总体色调偏暗黄，《美国队长 2》也没有鲜亮多少，队长战衣的红、白、蓝三色明显做了降调处理，不断闪回的段落与冷调的高科技场面交织在一起，既时髦又别具复古情调。

更值得圈点的是，演员的个性亮点没有被影片昭然若揭的好莱坞趣味所淹没。队长不但身材精进，脑子也好使了，变态到极致的肉身加上出神入化的盾牌技能，能打、能跑、能跳，上可穷碧落下可防冲击，众多的格斗动作让你眼光缭乱。克里斯·埃文斯虽然不像克里斯托弗·里夫那样，长着一张让人信赖的美国先生的脸，但已经褪去了第一部中的青涩与单薄，令人信服地传达出了堪当重任的沉稳感，磁性稳重的声线更是值得狂点 32 个赞！原来队长那副发达的胸肌除了吸睛要帅，还是一款性能优良的音箱。"猎鹰"山姆堪称近年来超能电影中的神助攻，热情而不莽撞，机智却不油滑，正直忠诚，一往无前，比起队长那只笨拙可笑、酷似小型卫星天线的盾牌，他收放自若的钢铁巨翼也更配得

上超级英雄的身份。塞缪尔·杰克逊的气质早已与科技感融为一体，正方阵营中，也只有他的分量感和霸道的气场堪与老戏骨罗伯特·雷德福相抗衡。

片中的美女们个个都是如假包换的金刚芭比，放在任何一部影片中，她们都配得上特写镜头长达十秒钟的凝视，但要把她们当成任人把玩的《太阳报》三版女郎你就错了。她们展示自己的丰乳翘臀却绝不会让你有出戏之感，没有护身盾牌和超能体魄，她们照样大展拳脚拯救地球。每个角色都简洁明了、轮廓鲜明，你绝不会把她们搞混，在高度标签化的漫画电影中，做到这点实属难得。可是，这么奢侈的美女阵容却没有一人有幸与队长谈情说爱，真乃暴殄天物！仅有的一点粉红戏份全给了队长和他的好基友巴基。两人的正面对决，盈盈对视间、脉脉不得语，那句以证二人初心的"我永远不会抛下你"，影片不避嫌地重复了三次，真是一部心地善良、与时俱进的电影！可是，难道我们这个星球已经完全被腐女占领了吗？以至于看两个巨直无比的男人在银幕上玩转基情成了人人乐见的戏码，难怪克里斯·埃文斯在同志好感度明星排行榜上一直居高不下。

跑酷作为街头运动时尚的标志，最具令人目迷神摇的观赏性，本片更将跑酷元素刷新出了华丽的即视感。吕克·贝松监制的《暴力13街区》是跑酷电影中的经典，该片是为这项街头极限运动和那些功夫高手量身定做，动作设计占据了充分展示的空间，而情节本身倒在次要，将动作戏部分抽离出来独立成篇，就是一部关于跑酷运动的标准教学片。《美国队长2》中，那些炫目的飞檐走壁、攀爬疾走始终没有脱离故事主线的有力抛接。导演对大量热门类型元素排布有序，在一波波跌宕有致的小高潮中，烘托出了一个精彩丰满的好故事，难怪本片票房口碑双收，

不但创下 2011 年以来北美票房 4 月的开画记录，著名的"烂番茄"网上影评人更打出了 94% 的好评率。

像所有的超能英雄电影一样，最有光泽和层次的角色都由反派垄断。也许正义本身不容辩伪，多少显得乏味，而邪恶一方则创意无穷，破坏手段不断创新升级。电影创作者们在勉力支撑"正义必将战胜邪恶"的中心思想时，恐怕应该反思为什么他们总把邪恶表现得那么致命诱惑。红骷髅的首领由人称"邪恶的缪斯"雨果·维文担纲，而此次为大反派加持的是曾经的"金童"罗伯特·雷德福，多年来他雄霸银幕情人的头把交椅，当他吐露情话，连叶子都会瑟瑟发抖。如今金童成了金爷，身形垮得厉害，却虎老威不倒。被女仆撞破与冬日战士密会，他无奈轻叹："你为什么进来不敲门呢？"抬手就是一枪，他是真为她惋惜！谋算时运筹帷幄，你惊叹于他苦心经营的杀人武器，那是多少年的心血涓滴汇成大海，将两千万潜在罪犯消灭在萌芽状态，经他的宣讲，除了正确还是正确！比起以专注露肉为己任的美国队长，他更像高瞻远瞩、洞见一切的美国先生，他的失败似乎只是一个疏于算计的偶然，他最终像一个壮志未酬的烈士一般死去。

同样被改造过的"冬日战士"巴基，恐怕是史上最让人同情的反派角色，影片结尾他救出队长后不知所踪，抹去了不少悲情色彩，这分明是续集不会停的节奏。然而一直让我心念难忘的，却是第一部片尾字幕的征兵海报，充满了鲜明的理想年代的气息，有一种挽歌式的深情，那才是属于队长的时代！已经九旬高龄的美国队长，一脚踏入危机四伏的 21 世纪，饶是他神通广大，也总让人提着一颗心，是步步为赢还是步步惊心，唯愿他且行且珍惜。

（发表于《博客天下》2014 年 4 月中）

科幻大片的第 N 种"变形"

《变型金刚 4：绝迹重生》（*Transformers: Age of Extinction*）/

2014 年 / 美国 /165 分钟

　　《变形金刚》《蝙蝠侠》《超人》这样的科幻系列大片，其实所有的情节早已剧透，正邪双方轮番加码开外挂，目的无非是将对方暴击出局。一种主题固定的系列类型电影，总是擅于迎合观众潜意识中盼望的"主题变奏"。曾经有编导问好莱坞大亨："老板，您到底希望我给您拍一部怎样的电影？"答曰："和以前的（卖座片）一样，但要有所不同。"Same but different，《变形金刚 4》可谓忠实地执行了这条原则：在延续上一部剧情的基础上，更多的金刚、更加华丽的视效、超过一半篇幅的动作场面、以及变本加厉的中国元素……穷尽所能获取最大的边际效益。

　　希安·拉博夫在前三部《变形金刚》中扮演的山姆，热情、莽撞、又不失机敏，是一个典型的新新人类。身为小人物却误打误撞拯救了世界，亦颇有说服力，他和大黄蜂之间的化学反应，某种程度上弥补了电影剧情空洞的弊病。随着他与梅根·福克斯相继辞演，迈克尔·贝重置了演员阵容与故事主线，芝加哥之战后，在废墟上重生的人类不甘寂寞，手握大权的商人和科学家媾和在一起，雇佣赏金猎人紧逼、绞杀残存的汽车人，并研发出自己也难以控制的全新技术。马克·沃尔伯格扮演护女心切的单身老爹，他落魄发明家的身份对于汽车人的复兴起到了穿针引线的作用，正邪对决中他居然匪夷所思地变身为上天入地无所不能的

超级战士。史丹利·图齐扮演的利欲熏心的科学家，良心发现的过程也缺乏有层次的过渡，足见迈克尔·贝在人物性格的塑造和故事逻辑的架构上确实用心不多。人的因素被淡化，多少也坐实了电影开拍前外界揣测故事将以汽车人的视角展开的说法。如果说，前三部里机器人的遥控器还牢牢掌握在人类手中，到了《变形金刚4》，这些遥控器已经被机器人没收，甚至拯救世界的宏大使命，也是机器人们施恩和悲悯的结果。

视角的置换使观众的感情也发生了微妙的转移：当擎天柱以一辆破旧卡车的面目潜伏在谷仓里时，你会真心觉得这是一个虎落平阳的英雄；中情局拷问凯德一家的卑劣手段也很难让你为人类自傲；擎天柱藏身地库中听到凯德父女遭遇的一切，悲愤到目眦欲裂，那确实是"他"而非"它"；而其他几位金刚，不管是傲娇的大黄蜂、渴望变成"人"的探长、一身日本武士范儿的漂移，还是冷血的禁闭、狡诈的惊破天，在性格辨识度和立体化上，都远超真人角色，观众在这些"角色"身上自然也能代入更多的感情。

在机器人的发展过程中，赋予其情感是最富有争议的。科幻大师阿西莫夫提出"机器人三大定律"，直接划定了后世科幻小说的创作框架，其核心为，机器人不得伤害人类或坐视人类受到伤害。有了"三大定律"，机器人就不再是"欺师灭祖""犯上作乱"的反面角色，而是人类的忠犬和朋友。然而，在被输入情感程序的高智能机器人身上，还是会产生各种心理问题和情绪障碍，甚至会引发世界危机，这也是机器人故事的立论基础。库布里克、斯皮尔伯格都曾在作品中探讨过这个问题，果壳网上有篇热门文章——《杀死一个机器人，有何问题》。作者提出，社交型机器人虽然不能感受到真正的痛苦，但人类却会在机器人受

折磨时感到难受，机器人引发感情的能力也可以成为伤害的发泄口，如果虐待动物会鼓励反社会人格，那么虐待机器人也会产生同样的效果。

本片中，阿西莫夫的三大定律以及繁殖定律（即机器人必须执行内置程序赋予的功能，不得参与机器人的设计与制造）被一一挑战，禁闭毫无怜悯之心杀害人类，凯德饶舌的弟弟在瞬间被烧成一具骷髅，凝固在奔跑的姿态上，有一种恐怖的喜感。威震天的头脑寄居在惊破天的躯壳中得以复活。根据阿西莫夫的定律，当机器人开始攻击人类，对它进行消灭就成为正确的选择。然而，这却无法推导出一个合理的逻辑起点，人类既非他们的造物主又无法操控他们的程序，造物主是谁？片中没有揭晓，留下了续集不会停的宽敞后门。既然擎天柱和威震天们具有独立于人类的思维意识，那么还能把他们当成随便一个汽配店都能买到的零件组合吗？如果以智能生命视之，面对众生平等的悖论反而迎刃而解，这种渐进的、局部的机器人权利模式，也许是下一波科幻电影挖掘深度的好思路。

如今的电影奉娱乐为第一宗教，票房是渡引电影创作者们到达彼岸的唯一航标灯。《变形金刚》曾经折射出来的人文温度，只会成为迈克尔·贝的第 N 种选择，永远有更为重要的备选项排在前面，商业考量的结果就是将影片的筹码分布在尽量多的类型上，尽可能讨所有人的欢心。马克·沃尔伯格可以满足女性观众对硬汉乐而不淫的偏好，叛逆期女儿的形象显然是延续梅根·福克斯在前三部里引爆的性感效应，女婿肖恩是加料赠送，选择史坦利·图齐可以堵上那些演技控的嘴，成年男性观众喜欢拳打脚踢的火爆动作场面和 CG 特技……《变形金刚 4》绝对值回票价。把这几类观众加在一起，《变形金刚 4》想不卖座都难。

从《2012》《碟中谍 3》《钢铁侠 3》到《变形金刚 4》，科幻大片的"中国特供"标签早已从遮遮掩掩变成了理直气壮的营销策略，《钢铁侠 3》还搞了个内地特供版，让范冰冰和王学圻在片尾打了两分钟酱油，海外公映版中则全无两人踪迹。《变形金刚 4》中时不时打眼的剑南春、舒化奶、鸟巢、水立方等，机器恐龙的蛰伏之地是重庆武隆，香港外景地选在了深水埗的唐楼，李冰冰和韩庚对首日两亿元的票房新纪录可谓功不可没……尽管迈克尔·贝一再声称选择这些地方从开始就列入了拍摄计划，但一个不容置喙的事实是，从没有一部电影如此大规模对中国元素进行粗糙拼接，而影片中国军人的形象又是那么陈旧落伍。如此特供，中国观众不但难以欣然笑纳，反而会如鲠在喉。

即使只为娱乐计，如此多无关主旨的类型要素杂炖在一起，对流畅的剧情也是一种伤害。第一部中汽车人的变形是最吸睛的华彩段落，迈克尔·贝接受采访时说，这个部分尊重了原版动画的巧妙构思，经过电脑工程师的精密计算，从车到金刚严丝合缝，不会多出一个零件，变形过程步骤清晰又炫酷无比，予观众充分的智力快感。《变形金刚 4》则发明出一种可以随意穿插变形的金属分子，不再需要科学上的论证，轻科技重幻想，过满的视效轰炸也没有给观众留下可以推理补充的空间，其实想象力上还没有超出詹姆斯·卡梅隆 1991 年在《魔鬼终结者》中创造的液态合金人。机器恐龙战队与霸天虎们决斗的场面看似惊人，却充满了浓烈的电玩风格。金刚中最受欢迎的大黄蜂出场有限，谐趣顿减，而擎天柱大部分时间都在念诵着牺牲与忠诚的名言和口号，教人看得气闷。

科幻大片除了提供纯娱乐的享受，有抱负的导演都想通过一个目前尚且不能发生的故事，表达某种跟现实社会密切相关

的理念，《阿凡达》就给中国观众提供了一个反抗宇宙强拆事件的解读空间。一部好的科幻片，其哲理与寓意往往是引起共鸣和反响的重要原因，它震撼我们的头脑，激发我们的想象力，令我们茫然自失，并进一步内省到自己并非生活在一颗孤独星球上，而是被群星围绕，我们也并非无知肉块，而是智慧生物。《变形金刚4》在"色相"上的加法无极限，悲观点说，是目前科幻片想象力瘫痪的一个力证。往好处想，人类不管科技如何落后、能力如何孱弱、野心如何愚妄，终究还是宇宙的中心！而《变形金刚》系列中，从来都不缺少这种傻里傻气的天真。

<div align="right">（发表于《博客天下》2016 年 9 月上）</div>

其实，人就是一只裸猿

《猩球崛起：黎明之战》（*Dawn of the Planet of the Apes*）/
2014 年 / 美国 /130 分钟

　　"我总以为猿类要优于人类，其实我们和他们一样"，一部剧情流畅的电影，犹如一座设计合理、标识清晰的建筑，总能在适时处点出文眼。所以《猩球崛起：黎明之战》（以下简称：《猩球崛起 2》）就是一部看猩猩怎么变成人的电影。大多数科幻片都有一个相对明确的情感线，《银翼杀手》是悲观主义的典型，外星人、机器战警代表着不可测的未来，会将人类带入一个"敌托邦"；《E·T》《接触》则是彻头彻尾的乐天派，把人类之外的智能生命塑造成百分百的正面形象。而我们看《猩球崛起 2》就犹如照镜子，对着镜中的自己，谁没有过顾盼自怜或是厌恶自弃的复杂情绪呢？

　　《猩球崛起 2》接续上一部的结尾，致命病毒"猿流感"摧毁了人类，而对此免疫的猿类则在凯撒的领导下躲进丛林占山为王，形成了自给自足的共产主义社会形态。在旧金山幸存的一小撮人类为寻找能源殚精竭虑。他们对资源和环境的需求给猿类社会结构带来了极大的破坏，直接导致了后者的分化和坍塌。本片中最具魅力的精神领袖——凯撒腹背受敌，一方面它要承受来自人类的恐惧与敌意，另一方面它又要铲除猿族内部的异己势力。《猩球崛起 2》被誉为"继《蝙蝠侠：黑暗骑士崛起》之后最好的续集"，其最大的成功之处就是对观众情感的合理引导。本片

中人类的戏份几近鸡肋，从故事主旨上更抛弃了常见的人类与智能生命极端对峙的格局，直接从猿类的视角展开，把猿的内心世界当成人类去刻画，观众自然将情感代入到了猿类这一方。

尽管近几年观众的心理阈值不断被科幻电影的视效刷新，《猩球崛起 2》仍然带来了新的震撼。壮观而有效的美术设计，道具布景和 3D 立体音效，将"人猿决战"的史诗气魄推向了极致，只靠技术无法成就伟大的电影，但技术却使伟大的梦想胁生双翼。第一部中为人称道的表情捕捉技术在本片中登峰造极。95% 的内容在户外捕捉拍摄，再现了栩栩如生的猩猩大军，这简直是不可能的视觉真实；安迪·瑟金斯扮演的凯撒更跨越了萌宠、成年、革命领袖、虎落平阳、绝地反击等重要的成长阶段，每一次呼吸、每一次肌肉运动，都服务于角色的视觉阐释，他的眼神，诉尽千言万语，用眼神塑造猿类的性格，本片比之前作尤有精进：长子蓝瞳是刻意安排的孩子的眼睛，用以观察这个社会的各种复杂和难以理解，同时又是一个缺乏主见、容易被挑唆的"二世祖"形象；科巴的眼神愚妄、凶残、心机深沉，生动诠释了从一个猿类沙文主义者向极权统治者的蜕变……

除此之外，马特·里夫斯在他的银幕上布满了苦心经营的细节：人猿决战中子弹、长矛、拳头飞翔舞动，是凯撒困于寻求救赎之道既生动鲜明又略显暴力的外化描述；科巴弑主一幕，一明一暗的构图张力有如莎翁舞台剧，科巴的面孔始终未曾全露，月光下尖牙的闪光、黑色的阴影以及深沉的呼吸就为它毁灭之神的形象创造出了一个身体。本片主要矛盾集中在猿类的内斗，因此被批情感线不如第一部细腻、自然。但是当你看到重伤的凯撒回到曾经的家，打开 DV 回看小时候与威尔的温馨场面，还有象征凯撒唤醒自由意识的"十字窗"符号，全片最大的泪点出现了，**123**

之前所有的情感留白都足以得到补偿。每个生命都渴望家庭的温暖，也同样抱有对自由的向往，家庭代表稳定与安全，自由代表承受与冒险。凯撒得到过爱，也相信爱，在猿类社会的管理上它沿袭了人类的情感与认知模式，并试图划出一片保留地拥猿自重，甚至为此杜绝与人类直接来往，但这个星球上没有人类不能到达的地方，最后的危机爆发自然不可避免。

这样的危机已经跳出了对生物科技伦理的探讨与种族歧视的批判，在族群对立的外皮下，《猩球崛起2》更深刻的内在是讲述一出末世革命史，凯撒和科巴代表了革命的两个面向：凯撒统领猿群的方式恩威并施，赏罚分明，它深谙猿性——"猿类总是攀附最坚韧的枝条"，试图将更多的制度理性植入猿群，对革命的暴力手段，它谨慎而有保留，因为会给猿类带来更大的伤害；科巴则是革命中激进的左派，它擅于迎合底层对血仇的渴望，对暴力摧毁有着嗜血本能，并用公平和正义把自己的冷酷和贪婪包装成革命的口号，它们与人类中的马尔科姆—德雷福斯恰成映像。当一场病毒将人类打入原始状态，没有能源、没有武装，猿类看待人类显然不再是万物主宰，而人类依然用种族主义的态度对待猿类，视其为无法教化的蛮夷与畜生，必除之而后快！即使如威尔和马尔科姆这样对猿类抱有真诚的情感，也无法弥合"非我族类其心必异"的巨大鸿沟，同在原始世界，好不容易建立的"信任"会因为谁拿着枪而土崩瓦解。"猿类挑起了战争，而人类无法原谅"。片尾，凯撒那道悲怆、冷酷到足以洞穿银幕的眼神是身为灵长类动物的终极惘然。

德斯蒙德·莫里斯曾把初民比作"裸猿"，今天我们的种种行为模式，乃至我们所珍视的信仰、忠诚、挚爱、道德亦不过是无关乎神性或灵性的遗传编码和"策略"，在进化的路上，

124

我们依然充满野性，在本质上还是猩猩。这种绝对理性主义的分析，40多年前就把我们抛入了一场自我认同的危机，直到今天，仍然陷我们于难堪的不确定中。《猩球崛起2》中，凯撒一路艰辛的成长与考验，完全摹写自"人与人"的关系，无一不是导演全方位对种族问题与人性问题的深究。这些画面显示出人性的迅速坍塌、混杂与分裂，给观众留下了沉重的失落感。小猩猩和人类嬉戏，凯撒带领部下帮助人类，人类用药物拯救凯撒的妻子……所有美好都那么短暂。科巴卖萌博人类一笑，下一秒却夺枪射杀，这个镜头让人心跳都了漏一拍。两个族群无法和解，战争在所难免，无论《猩球崛起2》是不是寓言，都将人猿战争中的惨状含沙射影地表现出来，带点忧伤，带点希冀。

自从托马斯·摩尔最先想象出一个理想国"乌托邦"，戏拟出一种富裕而有益的集体生活的愿景，乌托邦本身的形式已经遭到全面践踏。作为一部标准的反乌托邦电影，《猩球崛起2》将大量的非人性化、极权政府、后世界末日、生物遗传技术、社会混乱和普遍的城市暴力统统打包融合，使理想国的图标只剩下形形色色、冷酷骇人的空想。这些以反乌托邦和反理想之名的描绘，虽然悲观，但目的绝非摧毁信念，而是为了警醒世人。然而，"猩球崛起"三部曲是彼埃尔·布勒的法语科幻小说《人猿星球》的前传，主要解释在人类宇宙飞船到达之前，这个星球是如何被猿类占领的。因此，影片的结尾，黎明前的战争注定不会为人类带来一个光明的出路，它使观众在影片所揭露出来的、令人不能容忍的状态和所期待的、更好的解决办法之间不知所措。正是由于不知所措，观众便为一种二次解决的希望所动——用更有意义和更有希望的境况来与影片中呈现的社会生活的消极面相抗衡，这

是一种遭遇灾难后希望得到解决的回归式幻想。可是，决战过后，人类就能重新拥有那些其乐融融的日常吗？

影片揭示的真相无疑非常沉重，文明与野蛮的对峙，同样荒凉可怖，这意味着再也不存在一种介于自然状态和社会状态之间的理想状态可供人类逃遁。食物链只是一座重心不稳的纸牌塔，文明分崩离析时，占据顶端的我们随时可能跌落谷底。人类在银幕上神通如电地战胜外星人、怪物和智能生命，只是一种虚妄的乐观。也许，莫里斯的答案未必是最好、却可能是唯一的选择：我们不过是一只裸猿，与其他旷世无双、无与伦比的物种没什么不同，请理解我们的动物本性并予以接受吧！

（发表于《博客天下》2014 年 9 月上）

不要温和地走进那个良夜

《星际穿越》（*Interstellar*）/2014 年 / 美国 /169 分钟

　　狄兰·托马斯的名作《不要温和地走进那个良夜》其实已经是个好莱坞的老梗，在多部电影中被索引过，但谁都没有克里斯托夫·诺兰用得这般淋漓尽致、荡气回肠，它在片中被多次吟诵，其粗犷而热烈、激越而开阔的诗风与影片所要表达的生存绝境下人性的律动如此严丝合缝，以至于有影迷深度解构本诗，把它当成了一窥电影乾坤的密钥。诗歌源于诗人为了鼓励病体缠身的父亲——即便走向生命的尽头，也不该屈从于死亡淫威。整首诗中充斥着夜晚与白昼、黑暗与光明、温和与狂暴、死亡与生命的二元对立，这难道不是对我们身处的后工业生存环境的一种隐喻吗？

　　像许多科幻片一样，《星际穿越》也以末世图景作为自己的立论基础：不远的未来，科技与工业文明的发展已经破坏了大自然的生命形态，人类面临无法生存的威胁。布兰德博士派出一支探险队，通过土星附近的虫洞穿越太阳系，寻找一颗适合人类太空移民的星球，库珀是前 NASA 宇航员，因缘际会被天降斯人，成为带领人类走出绝境的"摩西"……依托着扎实、过硬的天体物理学理论，著名的"黑洞"理论研究者基普·索恩加盟编剧团队，为影片提供了大量令影迷欲罢不能的"烧脑情节"，虫洞、黑洞、五维空间、墨菲定律等只存在于数学公式中的演算，第一次获得了华丽炫目的视觉化表达。基普最富争议的虫洞作为时间

旅行工具的假说，真正实现了肉眼可见的"天上一日，地上百年"，地外星球的接天巨浪以及冻云，令人如临其境，充满着一种残酷的诗意，这已经不仅仅是电影的画面，而是人类终将迎接的未来！同时勾连出了影片的终极悬念——即使探险小组争分夺秒找到了理想的太空殖民地，对地球上活着的人也为时太晚。将人性冲突与科普常识共冶一炉，向来是诺兰的拿手好戏。

他的聪明之处，在于对故事节奏、观众理解和影片叙述结构之间的绝妙调和，既没有像技术控把影片拍成一堂干巴巴的科学报告，也没有像《E·T》《接触》那样主打温情牌，对茫茫宇宙投以含情脉脉的目光。强大而富含内在逻辑的细节设定，像黑洞一样吸住观众，而那些时髦的科学术语在他的阐释下，既脱离了高深艰涩，又刚好在观众理解力的高度内。一个成功的开放式文本，总是能将作者和读者的界限变成可以互换的席位。与《盗梦空间》一样，关于《星际穿越》的各种科普、扒皮、技术帖在社交网络空间高热刷屏，观众不仅跟随卓越的画面、声效，逼真地体验遨游太虚，还积极参与到影片意义的再生产中，这一拨普遍经受网络虚拟社会和角色扮演式的电子游戏洗礼的观众，他们的加入不仅令影片的媒体内容更加丰富、声音愈加繁复，也为同好社群和集体身份及智慧的凝聚提供了机缘。

公允讲，《星际穿越》在观赏性上并未提供太多意外，读解趣味和叙事上的炫技未能超越《盗梦空间》，纯净与诗意亦不及《地心引力》。但值得称道的是，在这个故事中注入了更多的情感，《盗梦空间》所引发的解梦狂潮，一度令诺兰快快不乐。在他看来，他在其中寄予的深沉情感被结构的精巧和多层梦境的娱乐性喧宾夺主，只见科幻不见人，无疑会使电影的质地变得轻薄。因此，诺兰在叙事技巧上有意做了控制，不那么"烧脑"，却更加走心。他给

一个"爸爸去哪儿"简单命题加载了更沉重的分量，那种大得无边无际的时空距离超越了人类对于"生死两茫茫"的极限想象。

和《盗梦空间》一样，时间在本片中充当了最大的反派。被黑洞潮汐影响的外星时间慢于地球，米勒博士几十年前发回的信号实际上在水星上刚发生不久，从水星返回永恒号后，留守的伙伴已经两鬓斑白，容颜依旧的库珀看着地球传来的视频中，10岁的女儿已经变成了30多岁的女人，儿子已经经历恋爱、成家、丧子之痛，成为一个眼神呆滞的胡须男，观之悚然心惊。离别时他曾留给女儿一块手表，"等我回来你已经和我一样大了"。可是此刻他才真正意识到了时间的残酷性，他错过了见证儿女的成长，错过了在他们最艰难的时刻所能提供的坚实臂膀，这使他此次飞行的使命——谋求全人类的福祉，变得毫无意义。这也促成了他接下来的行为动机，不顾一切回到家人身边！整个叙事逻辑环环相扣，观众从任何一个点进去都能找到相应的因果。父女终于见面时，女儿已经年迈垂危，"父母不应该送别子女"，父亲忍泪离开，留下子孙们送她最后一程，此情此景很难不使人潸然泪下。人类情感在庞大宇宙的比衬下，显得那么纤细、孤悲，却又如此神圣不可剥夺。

新海诚在《星之声》中表达过同样的哀伤。高中前夕，14岁的少女美加子被选中加入宇宙特攻队，开始从一个星座奔赴另一个星座，维持星际的秩序。从此，阿升和她的联系就是介于一年时差的一条短信。他们分享夏天的云、冰冷的雨、秋风的气息、春天松软泥土的味道、黑板擦的声音、夜里卡车驶过、柏油路融化的触感……然而当阿升收到8年前美加子发给他的短信："24岁的阿升你好，我是15岁的美加子……"所有的一切在如此庞大的时间洪流面前，就如雨中之泪，虽然思念可以超越时间和距离，但河汉远隔，相见无期，这种撕裂和绝望本身就蕴含着残酷的诗意，即使命运最终归

于无边的黑暗和死亡，但是我们仍然要"用炫目的视觉看出／失明的眼睛可以像流星一样闪耀欢乐。"在艰难绝境下人类亦不丧失的美好天性，也许是在这个无垠星际中证明我们存在的唯一痕迹。

近年来的科幻片，主要的倾向是怀旧，回到不那么复杂的过去而非通向未来，表现未来需要更多的想象力和意识形态色彩，要摆脱令人窒息的现在就意味着向往一种更有意义和更有希望的境界。但是诺兰没有就此做非此即彼的归谬论证，人类所能到达的极限距离的三个星球：米勒、艾德蒙斯和曼恩并不适合人类居住。布兰德博士早就知道公式的算法此路不通，在送考察小组启程时，就对他们的有去无回心知肚明，也根本没指望为人类重新找到一个伊甸园。他吟诵着"不要温和地走进那个良夜"离开了世界。与其说是欺骗，不如说是他对黑暗降临前的一线生机始终抱有信仰，尽力"怒斥、怒斥光明的消逝"，凭借爱与勇气突破自身极限成为人类获得上帝青睐的唯一筹码，正是父爱，带领库珀进入五度空间，把拯救人类的密码传递给女儿。汉斯·季默宏大的管弦乐提供了另一种崭新的古典韵律，像是中世纪庄严格调的遥远回响。影片的纷繁主题，牺牲之于救赎、光明之于黑暗、希望之于毁灭，在那一刻终于达到了高潮。

果壳网上曾经有组信息图，天上星辰如恒河沙数，地球渺不可见。《星际穿越》用华美而壮阔的视效让我们逼真体验到了康德式的震撼："唯有头顶的星空和内心的道德感，才能使我心怀敬畏"。当我们看到小小的"永恒号"像一粒发光的尘埃，在虫洞中颠沛翻转，狄兰·托马斯的名句响彻耳畔，犹如一支激昂雄浑的《马赛曲》。

（发表于《中国企业家》2014 年 12 月）

败犬逆袭的一枕黄粱

《夏洛特烦恼》/2015 年 / 中国大陆 /104 分钟

　　"败犬"这个词源于日本，意谓在社会竞争中失去一切的落败者，在主流叙事中他们通常处于边缘位置，成为被贬抑、被否定的对象。然而，2015 年三部相继登顶票房的喜剧片，《煎饼侠》《港囧》《夏洛特烦恼》，却不约而同选择了为败犬立传：不论是明星触底，还是中年危机、败犬逆袭，成功学在这个时代彻底失去了它的蛊惑力，失败学则逐渐成为显学，成为人们安身立命、随遇而安、心态平和的信仰。

　　甘于平淡、皈依庸常，这种价值观在《夏洛特烦恼》中被提倡到了登峰造极的地步，哪怕夏洛本人最初逃离又回归的底层生活根本没有提供足够的逻辑支点。通过一次意淫式穿越，成为以前想都不敢想的成功人士，名利双收，锦衣玉食，然后彻悟"原来成功也并没有让人更幸福，那还不如安于现状算了，反正努力也不一定成功"，立意听起来很廉价甚至有些政治不正确。但是，阶层固化使权力和财富的分配早已完成，底层民众哪怕穷尽力气也无法突破那层玻璃天花板，这种论调无疑能直接锥中升斗小民的内心，仿佛那是他们自己发出的声音。每个没有能力改写自己人生轨迹的败犬，大概都幻想过脑海中有一块橡皮擦，可以把既往败笔尽数抹去。《夏洛特烦恼》上映以来，从最初的话题度为零、低开高走，成为一部现象级的"心灵鸡汤"，一路豪收票房

十二亿，与其刻意矮化话语策略，有效调动群体性情绪紧密相关。

　　《夏洛特烦恼》所使用的画面语言和叙事手段对观众来说都非常好消化，虽然被指全程抄袭科波拉旧片《时光流转未嫁时》，连机位和构图都照搬了，但本土化的戏剧脚跟还是夯实了一部触感粗粝的中国往事。类似的穿越喜剧，如《回到未来》《时光流转未嫁时》《奇怪的她》《重返二十岁》，采用的都是一种相似的结构和元素，旨在强调两种生活的反差。《夏洛特烦恼》形式上的架空感更强，这使它充满了浓烈的致敬色彩。密集的本土方言梗和网络热词可以视为接地气，整片的怀旧氛围做得很扎实，那些经过开心麻花剧场小品中密集打造的笑点，由于情节转折自然，表演极致的浮夸，反而比抒情的效果来得巧妙。这要得益于开心麻花团队在技术上的精准调控，凡是他们着力的地方，观众就一定会发笑。沈腾很有金·凯瑞盛时的贱格风采，他亦用心将很多戏剧瑕疵打磨得光滑而舒服，自带一剪梅BGM的尹正，再次提供了正剧演绎方式在喜剧中的反差杀。

　　作为一部"致青春"的标配，一切画风似乎都没什么不对，然而，看这部电影感受很复杂，不止怀旧、不止喜感、也不止怆然，几种情绪始终对冲，我准备好了被启发被调动，然而却又抵达了全然不预期的地方，这令我产生了不自觉的抵触。首当其冲是那些抖机灵的包袱和贫嘴，从剧场、春晚小品转战大银幕的演员，有时很难明白，两者的观看要求是不一样的，这些纯粹为嗝吱观众的台词徒生枝蔓，游离于小人物的生存逻辑和精神世界之外，使整部电影的身法不那么干净，这也是为数众多的国产喜剧格调不高的通病。最重要的，是这部电影中的败犬们皆毫不可爱，背着丈夫劈腿的女神，与儿子同学乱伦的母亲，混沌不知世事的假想敌，没有一个能令观众产生同理心，自然无法粹取出周星驰

小人物电影中底层灰烬里的温度。

夏洛挺着小身板，本想在暗恋女神的婚礼上耍一把粗重的横炼功夫，提振自己失败到底的人生，谁知被拍得满脸花，现实世界诸路不通，只好在马桶里时光流转，将所有人生过往一一重写。像所有的穿越人物一样，他靠着已有的知识储备一雪前耻、名利双收，直至啜食龙髓也无味，忽然忆起当年那碗翡翠白玉汤，哦不，茴香打卤面，于是幡然悔悟："大春，我把什么都给你，你能把马冬梅还给我不？"夏洛和马冬梅婚姻中的不如意是他逆袭的重要助力，他成了高富帅，娶到了女神，正如他在现实中感慨秋雅嫁给富豪是"好白菜都被猪给拱了"。在春梦里，拱了好白菜是他自己，只不过，好白菜原来是"烂白菜"，他大感不值，转而"惜取眼前人"。

然而，他和马冬梅就是真挚的爱情了吗？一个女败犬，不计回报地供养着一个40多岁了还只知躺着打游戏、烂泥糊不上墙的巨婴，这个巨婴还整天对逆袭女神想入非非。所谓重拾旧爱，也只不过是将软饭硬吃得更加心安理得罢了。影片最后用力夸张了夏洛无尾熊般吊在马冬梅身上、须臾不分离的状态，显然，在主创团队的理解中，这就是真爱的模样。一个一无是处的失败者，只要他愿意回头，就有接盘侠在原地等他，这种畸形的两性关系不仅是马冬梅此后人生的悲剧，更是对爱情的误读和扭曲。

甚至于夏洛所臆想的成功，也不符合真实世界的假定。它充满了对成功本身的污名化：投机取巧、抄袭上位就能轻易步上人生巅峰；但凡成功者，必自掘坟墓、事业崩溃、众叛亲离。影片对成功终极指标的设定，仍然没有脱离屌丝意淫女神、女神只爱高富帅的俗套人设，这种人设成了国产影片雷打不动、千篇一律的伎俩，只知省事套用，甚至懒得有一笔修改。《夏洛特烦恼》

更将这种人设引向了恶俗的极端，与其不切实际地憧憬成功与改变，不如做一枚安静的屌丝，比起猛灌励志与理想的鸡汤，这种不思进取的态度更让人汗颜。甚至为了达到这种目的，不惜将女神变成绿茶，把爱情和报恩画上了等号。

在技术运用的想象力和小人物电影的精髓方面，《夏洛特烦恼》被评完成度直逼周星驰。周星驰近年来的电影已经陆续告别疯癫、夸张、错位的无厘头色彩，风格更见平实，但他始终没有告别的是自己的草根立场，他诠释小人物努力奋争的追求始终清晰，穷街陋巷是他的土壤也是他用之不竭的营养。他电影中的小人物，就像一条条自不量力又勇敢冲向逆流的大马哈鱼，这种追求不管看起来有多么荒唐、卑微，都值得我们尊敬。而夏洛从变身歌神的那一刻起，整部电影就滑向了悲剧的基调，它宿命论的腔调表现在在前半段好不容易争取到的珍贵话语权，却未能替底层生态有效发声，尤其令人生厌。

虽然主流价值观在公共话语中已经变成了一个可疑的名词，但不管是谯是弹，它一直就在那里，小人物只有通过浪子回头或是奋勇抗争与其握手言和，才有被言说被传诵的价值。《夏洛特烦恼》完全抛弃了如上所有叙事路径，奠出了与主流价值观悍然为敌的姿态，"以庄周梦蝶的方式进行人生幸福指数的哲学探讨，用最低逼格阐述最深情感"，这是底层逻辑的最坏输出！然而，当那一首首金曲粗暴而毫无同情心地挑衅你的记忆时，我仍然遏制不住脊背上一阵悚然，原来，我的青春这么一串烧就过去了……

《大梦想家》，以梦为马

《大梦想家》（Saving Mr. Banks）/2013 年 / 美国 /127 分钟

　　《大梦想家》是这样的电影，虽然确定不是我的那杯茶，却恋恋不绝屡有回响。大凡传记片，都是创作者选择性的裁剪，这几年披着传记片外衣的年代片屡屡点中小金人的痒处，但真正让角色与本尊犹如照片找到底片的上乘之作总是寥若晨星，而《大梦想家》怎么看都迪像迪士尼公司的最佳形象宣传片，皆是老少咸宜、光明励志、政治正确的叙事框架，但在个性与亮点上未免有欠。

　　比起成片，《大梦想家》背后的几个花絮更具趣味性：艾玛·汤普森说汤姆·汉克斯打电话邀她出演，她花三天看过剧本就答允了。看似偶然，但比起汤姆汉克斯因为外形与迪士尼本人出入颇大，一直各种紧张各种不自信，艾玛·汤普森与特拉佛斯女士之间渊源颇深，这个角色对她乃是天注定。《大梦想家》讲的是迪士尼立志将特拉弗斯创作的玛丽·波平斯的故事搬上大屏幕，死磕的过程歪打正着疗愈了迪士尼本人，也成就了影史经典《欢乐满人间》。这是个魔法保姆的故事，单身父亲因为疏于管教，使两个儿子变成了神憎鬼厌的"保姆杀手"，随风而来的玛丽·波平斯阿姨成功应征保姆，并用麻辣鲜师的方式教会了孩子们爱、责任、包容等等。女主角朱莉·安德鲁斯因为长相不敌赫本，失意《窈窕淑女》，迪士尼慧眼识珠，力捧她出演此片，一炮而红并

摘得当年奥斯卡后冠，因为演出太过成功亦被定格为保姆专业户，次年出演了全世界妇孺皆知的《音乐之声》。有趣的是，特拉弗斯与迪士尼的关系并不融洽，这位不满意女士对影片的吐槽一直持续到上映后风评大好仍未停止，理由居然是朱莉"太漂亮了"。

《欢乐满人间》和2005年上映的影片《魔法保姆麦克菲》简直是比着一匹布裁出来的，主演麦克菲的不是别人，正是艾玛·汤普森！同样的单身父亲，同样的顽劣儿童，不过这次闯关游戏升级了，一对儿女增加到七个小矮人。麦克菲也比朱莉容貌更为惊悚：龅牙、大鼻头以及巨大的痦子，随着孩子们日益被点化，麦克菲阿姨的容貌也越来越讨喜。不过万变不离其宗：这两部电影的相似度之高，说后者是前者的翻拍致敬版也不为过。故事的架构、脉络走向、人物造型，甚至海报设计都是各种乱入（2005版的海报，M和P两个字母被别有用心地突出了，导演就差大声吆喝了：快来看啊，玛丽·波平斯魂穿麦克菲了！），两个魔法保姆都是身着黑袍、头顶小平底锅黑帽出场。拎着一只多拉A梦般有求必应的巨大手提马夹包，玛阿姨拎一只雨伞、麦阿姨拄一根拐棍。2005年版中问题儿童们的整蛊桥段并不比出1964年版更具想象力……麦克菲的原创者克里斯蒂安娜，您能确定这个故事是改编自家族世代流传的传说吗？

作为坐拥剑桥文学专业文凭、获得过奥奖最佳编剧奖的奥斯卡影后，艾玛·汤普森对《魔法保姆麦克菲》的参与非常深入——她也同时担任了影片的编剧。与特拉弗斯女士窘迫家境不同，艾玛出身优渥的艺术之家，写作之于两人的意义也大相径庭。于特拉弗斯是谋生的手段，于艾玛则是发现人生破缺的自我审视。从常识计，痛苦与不幸本就是作家灵感的给养。艾玛出演女作家特拉弗斯，某种意义上，是对自己一种近乎自传式的完成。

关于艾玛·汤普森。尽管成就卓然，却并像她扮演的波平斯阿姨那般讨喜、传媒评价她尖酸、刻薄，在美貌为至高霸权的演艺圈，她女训导主任一般的长相，丝毫没有女作家这个符号容易让人产生的绮念。聪明到她这个份儿上，大约也不耐烦学习那些奉承男人的伎俩。她的脾气也不好，有着才女的乖张与自负。拍《理智与情感》时，她和李安摩擦不断，片中一众卡司星光熠熠且出身不是剑桥就是牛津，个个都不买这个无名导演的账，李安形容自己的心情有如牵着一群老虎散步："整个拍片过程中，我每天都在挣自己的威信。"

也难怪她将特拉弗斯的古怪性情演绎得那么传神，她的眼神、台词、身段，甚至每个手势皆准确而细腻，既不可理喻又不失温情与脆弱，观众完全接受了人物性格转换的内在逻辑。即使才名远播、演技高超，但艾玛毕竟年过知命又主打文艺牌，基本上是主角绝对不会考虑的人选，更何况是商业大片，她对这个机会一定是满怀知遇，本片完全可视为她演艺生涯的一次新高。除了她那颗聪明的脑袋，艾玛汤普森体形苗条优雅也令人望之生羡，加上鞋履华服一丝不苟，配搭精致，年代感十足加分，一看就是个对自己负责、管控得体的女人！这大大附丽了特拉弗斯女士生计窘迫、不修边幅的境况，设若她在天有灵，会不会抗议艾玛·汤普森把她自己演得"太漂亮了"？

看《大梦想家》，尽管迪士尼公关植入的嫌疑昭昭，我还是感动了：做梦乃是天性的一部分，随着人的社会化做梦的能力总是渐趋退化，迪士尼本人不但做了一辈子梦，还把梦做成了一门生意，从一个派报男孩到一个娱乐帝国的缔造者，这简直是美国梦的生动范例！《明报》对本片的考语堪称精准：世道循环不息，唯有拥抱梦想，才能遗爱人间。

一出红色样板戏的华丽"变脸"

《智取威虎山 3D》/2014 年 / 中国大陆 /143 分钟

作为"文革"时期被树立为文艺榜样的八部红色"样板戏"中举足轻重的作品，《智取威虎山》恐怕是最具群众基础的一部，它之所以令人念念不忘、屡有回响，并不是如其他"样板戏"中铿锵激昂的革命口号，以及眼神如铁、造型如山的英雄人物们，而是那些活灵活现的切口和黑话、短兵相接生死一线的悬疑紧张。"天王盖地虎，宝塔镇河妖"亦成为几代人会心一笑的经典，这完全得益于小说母本的精彩。曲波当年写《林海雪原》，以自己在白山黑水实地战斗的经历为蓝本，创造出了许多跌宕起伏的情节，尤为难得的是，他对少剑波这一以自己为原型的角色并未过分美化，而是塑造了一个有血有肉的孤胆英雄杨子荣。"样板戏"截取了打虎上山的华彩段落，毕所有的戏剧冲突于一役，抛却其所承载的对人们精神生活标准化、样板化的历史使命不谈，就艺术成就而言，可以圈点之处不胜枚举。

《智取威虎山》的京剧也令徐克魂牵梦萦了 40 年，甚至激励他选择导演作为终生职业。早在 25 年前，两岸三地的导演开座谈会，谢晋问徐克，若拍内地片，想拍哪部，他二话不说："《智取威虎山》！"徐克带着他的侠义江湖梦，以奇崛的想象力，把一部红色"样板戏"变成了大众娱乐时代的经典类型片：草寇枭集的匪窝与徐克熟稔的香港黑帮顺利对接，剔除了红色题材的说

教色彩，203分队不就是一群替天行道的侠之大者？原型故事中孤胆英雄、集体主义精神以及深邃神秘的匪帮等极具吸引力的元素，被过硬的视效进一步放大，革命的主旋律不仅热血依旧，亦未辜负影迷们对那个快意恩仇之侠者世界的殷殷期盼。以经典华章，抒己之胸臆，徐克再次证明了自己是这个时代撒豆成兵的电影幻术师。

《智取威虎山3D》毫无疑问是高明的解构作品，但解构并不意味着粗暴亢奋的"破四旧"，须知重新装修《威虎山》这样满载"成见"的作品最具风险，稍有差池就会冒犯观众的感情。徐老怪近年来大走科技武侠路线，《狄仁杰》系列中使用了火药爆炸的惊人场面，《新蜀山》和《龙门飞甲》的视效场面堪称神迹，然而"人役于技"，气韵的苍白难免欲盖弥彰。一个成功的导演意味着已经建立了自己成熟的美学体系，同时具备不断更新完善的自省精神，徐克呈现了高超的裁剪功夫，两个小时里，打虎上山、计赚小炉匠、黑话切口、雪夜偷袭、百鸡宴等令人津津乐道的壮阔场面一个都不少，它们被紧密地编织进戏曲的坏布上：演员的表演、台词设定、美术设计乃至于角色的妆容都充分汲取了京剧的养分（杨子荣的重彩的剑眉和眼影，小白鸽的红脸蛋等），演员站位借鉴了京剧的台型，更不用说，在影片现代场面的几场戏中，都插入了京剧片段，意在营造一种波普式的复古趣味，与故事本身的传奇性浑然天成，使影片呈现出浓厚的致敬色彩。在自己的电影中点缀传统戏曲元素，向来是老怪的拿手好戏，他的御用班底大多是龙虎武师出身，罗家英、刘洵、吴兴国、胡少安等粤剧名伶，亦是徐氏电影中的常客。他早年名作《刀马旦》中涉及大量的京剧舞台以及戏班练功的镜头，非一般外行所能为也。

这也造就了徐克电影中无法复制的古典美：人民解放军的小分队所代表的正义被放置到善良与邪恶对立、信念与考验共存的江湖世界中，他们不再上纲上线宣示主义，而是以保一方百姓安宁为己任，这是鲜明的古代侠义精神的文化特征，也符合现代社会对人性温度的呼唤。在生死攸关的斗争中，他们也能充分享受革命带来的激越快感，小分队各施绝技对敌，身着白色披风滑雪橇上山，这种华丽的革命浪漫主义绝对经得起当今后现代语境下多元意识的碰撞。

徐克用以驱动这种精神内核的手段，却是标准的西方电影语汇。作为香港"新浪潮电影"的干将，他非常善于将西方的类型片元素杂糅在传统的故事框架中，通过凌厉、快速的剪辑来表现黑暗、残酷的江湖本质成为他的独家招牌。《智取威虎山》里，拳脚变成了枪械，没有凌空腾挪、飞花摘叶的侠客，而是敦实的大炮与坦克。《骇客帝国》中的"子弹时间"已被复制至俗滥，而这一次，子弹如武侠的拳脚一般，冲破了动作传统的束缚。最后一场飞机大战明显是模仿了《碟中谍1》里飞机进隧道的著名桥段，徐克创造了足以比肩好莱坞水准的炫目视效，虽然不免脱离整体的穿越之感，不妨宽容他这个意犹未尽的炫技彩蛋吧。

如何表现《林海雪原》中那些黑话和切口，历来是各种改编版本的掣肘。1957年焦菊隐导演的人艺话剧引用了大量原著的黑话，被认为是无用的华丽形式，对正义主题喧宾夺主，让导演背负了不小的压力。如今，审查标准容留给了艺术自有的规律，《智取威虎山3D》对小说中的黑话进行了高密度还原，那段对暗号的名场面，采用正反快打式的切换，和着台词的节奏，犹如一把铜豌豆铛嘟嘟撒落一地，配合着威虎山哥特风格的美术设计，立体再现了一套江湖中人完整而复杂的认证体系和等级制度，所谓

江湖，乃是一个底层、边缘的社会，其大多数成员干的都是不能见光的亡命买卖，黑话勾连起了他们独有的信任系统，也衬托出了一个智勇双全的英雄杨子荣，以及一群不一样的土匪！

《林海雪原》中，正派阵营的正面人物比较少，整体形象显得扁平单一，反派阵营的土匪却被描写得异常生动，戏剧冲突也更丰富有趣。电影中最出彩的也是这些土匪，八大金刚的造型设计是炫酷前卫的电玩风格：傲娇蠢萌的老八、酷绝威虎山的老二、残暴愚忠的老大，身怀忍者绝技的老六……树立起了个性鲜明的群像氛围。影片中出场人物众多，几乎个个都留下了自己的签名。大 boss 座山雕正式登场之前用了很长篇幅来营造悬念：只用各种侧面、阴影和声音渲染他的存在感，用八大金刚和小喽啰的恭顺畏惧衬托他的威仪，让鹰活活啄死手下让人心生寒意，对压寨的女人还有一些 SM 的癖好。等到正式亮相时，他酷似一只老雕的妆容完全背离了我们记忆中那个格式化的匪首形象，这样的设置是典型的好莱坞经典反派。张涵予的杨子荣也与那个家喻户晓的红色英雄截然不同，他亦正亦邪，满身匪气，剑眉下目光冷冽，看上去深浅莫测，要瞒过座山雕的鹰眼，换来老八的赤心忠肠，这样一个人物，才有足够的说服力！也更能取悦新生代观众普遍经受好莱坞大片冲刷的挑剔味蕾。

影片征召了一大票当红偶像，林更新、陈晓、佟丽娅在徐克的调教下，卸尽偶像包袱和拿腔拿调的表演范式，形象既正又真，没有任何画风不对的地方。佟丽娅很好地完成了对"小白鸽"的塑造，作为小分队中唯一的女性，她的清澈、温柔、美貌、坚强，对男性群体的震荡是不言而喻的，与余男饰演的压寨夫人重在强调其生理上的性感，恰成审美的两极，虽然承担的戏份并不吃重，却如点睛之笔，给这部雄性荷尔蒙激荡的影片点染了一抹女性的

暖色。就技术上来说，本片的 3D 视效堪称唯一一部不让我有骗钱之嫌的国产大片，尤其经典的"打虎上山"桥段，用不可能的视觉奇观，直接将观众拉进了画面。徐克刷新出了天马行空的想象力，却丝毫没有抢掉故事的精彩，还不时有谐趣喜感锦上添花（座山雕每次说出"一个字"的梗，影院里就笑声四起）。

电影中，座山雕苦心孤诣经营的雄伟帝国和千万匪众最终被人民解放军摧毁，真实史料是，杨子荣和 5 名队友化装成土匪，活捉了座山雕及其手下共 13 名土匪。这也从另一个侧面说明，红色样板戏中本来就蕴含着巨大的商业片势能，如果分寸拿捏得当，假以时日，谁又能说《白毛女》《沙家浜》《红灯记》……不会也来个华丽"变脸"呢？

（发表于《中国企业家》2015 年 1 月）

长着长着，你就成了大雄？

《哆啦 A 梦 美国版》（*Doraemon US*）/2014 年 / 美国 /
26 集 每集 20 分钟

　　已经 45 岁的哆啦 A 梦最近有点烦：台湾地区儿童福利联盟、
高雄市教师职业工会、高雄市各级学校家长协会批评《哆啦 A 梦》
涉及霸凌情节，会助长校园暴力，被判定为一部"不适合儿童长
年观看的卡通片"，要求播出方华视"立即下架"，待严选无霸
凌剧情的剧集再播出。兹事体大，台湾地区"通讯传播委员会"
（NCC）出来表态了，检举案件将依照标准作业程序，调阅带子、
检视节目内容，再决定是否禁播。

　　本着对传播自由的尊重，NCC 其实一直是晚娘脸、亲妈心，
至今还没有一部卡通片真正被打上"斩立决"的红叉叉。2012 年
momo 亲子台播出日本卡通《校园迷糊大王》中，出现了高中生看
色情光碟的场景，电视画面上巨乳抖动、男生表情血脉贲张，还
伴有不堪入耳的淫声浪语，NCC 接到投诉，判定 momo 亲子台违
规严重，最后开出 60 万台币的罚单了事。台湾地区关于儿童节目
暴力和色情的标准，广播电视法中有分级制，也有将违规内容锁
码或打格仔进行处理，旨在保护未成年人的身心健康及维护公序
良俗。事实上，卡通片的制作从来没有放弃过打擦边球的尝试，
有裸露癖的蜡笔小新整天放黄腔调戏美女；娇叱着"代表月亮消
灭你"的美少女战士，冷不丁也会溅出一屏幕血。可是，以专注
卖萌为己任的蓝胖纸和这些反面教材撮作一堆，理由何在？

哥伦比亚大学曾进行过一项长达 17 年的研究项目，对受试者看电视的时间进行详细统计，成果发表在美国《科学》杂志上，研究发现，处于青春期的未成年人每天看电视的时间如果超过一小时，其成年后产生暴力倾向的可能性将增加一倍。这是迄今为止对"电视看多了会变凶"这一假说最具有说服力的研究报告。历来认为，儿童识字量贫乏，报刊上的暴力、色情描写对他们不具意义，但是儿童可以轻而易举打开电视机，暴力和色情画面对他们的影响是植入性的。因此，世界各国对儿童影视作品的内容规制都采取从严原则。被拒签 35 次终于拿到美国签证的《哆啦 A 梦》遭遇了更为严格的安检。在迪士尼 XD 电视频道播出前，所有关于暴力、歧视和性的描写都将被严格处理，比如点赞率最高的大雄色迷迷偷看小静洗澡的情节。但网友最剧烈的吐槽还是集中在《哆啦 A 梦》的本土化处理上：蓝胖纸爱吃的铜锣烧换成了披萨，日元换成了美元，大熊有了个很牛的英文名字：Noby，且慢！和 nobody 是什么关系？难道是暗示他的败犬身份？他那张难看的 0 分试卷也被纳入了美国的评分系统：F……傲慢的美国人绝不迁就日式画风后面的文化意涵，远征美利坚的蓝胖纸不过是遭遇文化沙文主义清洗的又一例证，难怪网友称这样的哆啦 A 梦简直是"哆啦噩梦"。反而是涉及暴力指控的胖虎，在性格特征和情节设定上，却未做任何修改。

既然台湾地区的 NCC 和美国的 FCC（联邦通讯委员会）在《哆啦 A 梦》的暴力制裁上都心不在焉，那就有必要深究一下家长们和儿童教育机构到底在担心些什么，的确，几个主要角色挨个数过去，没有一个能胜任小朋友的理想榜样。整天炫富的小夫、只会用拳头说话的胖虎，而大雄根本是个废柴集合体：不爱

144

做作业、长相路人还对漂亮妹子想入非非；体育不好、成绩不好、好吃懒做、贪玩、讨厌父母、爱做白日梦；遇事哭诉，被欺负了没有还手之力，只会回家找哆啦Ａ梦帮忙……对任何一个望子成龙的父母来说，简直就是醒不来的噩梦！更让人丧气的是，虽然有有求必应的哆啦Ａ梦傍身，大雄的身上却没有发生过逆袭的神话，胖虎和小夫见了他仍然是修理他没商量。每个孩子都想拥有一个哆啦Ａ梦，却没人想成为野比大雄。胖虎和小夫虽然也不讨喜，却代表了更易为人所接受的现实，胖虎头脑简单却孔武有力，轻轻松松就混成了校园霸王；小夫比大雄还瘦小，但他脑筋灵光，有时甚至能和胖虎走上几个回合，处在下风时还懂得随机应变，用漫画、零食贿赂胖虎，从而获得施暴方的资格共同欺负大雄。小夫配上胖虎，那就是校园帮派的翻版。广受欢迎的动漫神作其实亦是现实倒影，成年后的大雄即使再长高长壮点，面对的游戏规则也不会发生改观。

　　"如果长年看下来，小孩子恐怕就会变成大雄！"父母的担忧反映了一种微妙的暴力观，《哆啦Ａ梦》里那点羽量级的暴力才不会令他们大惊小怪，自己的孩子变成大雄那样的人生输家才是他们最恐惧所在。在一个强者制订法律的时代，弱肉强食的丛林法则早已妇孺皆知，谁都心知肚明，拥有百宝袋哆啦Ａ梦那是科幻片，拥有一对硬拳头才是现实又经济的自保技能。毫不意外地，家长们这一番玻璃心遭遇了广大粉丝凶猛的嘲笑，这么一部老少咸宜合家欢的卡通片都要被贴封条，难道以后卡通片都要低龄化到《天线宝宝》的级别吗？甚至有人吐槽，以后小朋友最好连新闻都不看，省得长大变成政府官员。退一步说，即使《哆啦Ａ梦》的确存在隐患，家长们似乎也低估了教育的反制作用。好的教育可以狙击暴力的脚步，令恶之花没有衍生的土壤，在孩子

的心灵中催发健康的花朵，伴着这部动漫成长的几代人中，一定不缺少正能量的力证。

生活在这个时代，我们每天都大量直接或间接地接触到暴力：有人在公车上引爆炸弹、飞机被击落坠毁、暴恐分子杀人如麻、校园暴力更是时有发生……一切都比影视剧和电脑游戏中的情节加逼真、骇人，而暴力，也早已不是成人世界不同于小人国的异己力量。向一部人畜无害的卡通片喷洒消毒水，就想保孩子风雨无虞，无异于螳臂挡车。只要抛开"这是一部给小孩子看的作品"的成见，你会发现，小朋友的世界远比成人想象的复杂，而成人对他们的解读能力，往往又比自认为的更贫乏。孩子们在暗夜中就像一棵藤蔓植物向四处伸展触角，在黎明到来时则闭合起萼瓣，而父母们，却还把"他还小呢"当成自欺欺人的隐身草。殊不知，这棵草举起来容易，扔掉，却格外艰难。

日本的文艺作品，对于敏感的社会议题，从来都保持着异乎寻常的清醒态度和世俗性，即使面对的主要读者群是小朋友，也坚持不回避、不溢美、不隐恶。比如，他们坚持认为，高中生对色情光碟发生兴趣再正常不过，现实也不是童话里那般黑白分明。施善未必得善，大雄带着新鲜出炉的铜锣烧去分给小伙伴，却被他们架在门上的水桶浇了个透心凉，然后他们抢过铜锣烧哈哈大笑扬长而去；而施暴未必遭到惩罚，世上就是存在胖虎这样的人，把使用暴力看成理所当然的事，并把拥有暴力当成是一种对自我力量的肯定。那么，藤子不二雄创作野比大雄的初衷到底是什么呢？没错！他懒惰、他瘦弱、他蠢笨、他贪睡、他倒霉……爸爸给他起大雄这个名字，是希望他健康强壮成长，雄伟过人！可惜在他身上，一切都刚刚相反！

146　　　　但是且慢，救助小动物于危急，他难道不善良吗？帮助朋友，

他难道不义气吗？在哆啦A梦的帮助下，他不知挽救了多少次地球！他最最了不起的地方，是将所有失败和不快，删除得比它们来的时候都快。明天对大雄来说，永远是新的一天！象大雄这样"失败"地活着，比起追求成功，只怕更容易、更好过一些。藤子不二雄通过笔下这个"最成功、最完美"的人物，向整个世界释放出的善意，相信已被绝大多数人满满接受。你看，NCC收到的抗议禁播的家长来信，远比之前的投诉信要多得多！

《妖猫传》不是烂片，它只是平庸

《妖猫传》/2017 年 / 中国大陆 /129 分钟

第五代标杆导演的作品，可以不做期待了，信念不坚定、知识结构不完善、审美有偏执，缺乏必要的精神能量，一遇到商业资本就被射落马下……陈凯歌口才一流，文学底子在导演中算得上翘楚，又有世家子弟的骄矜，他也是最早获得国际声誉的中国导演，常被誉为中国电影的底线良心。只是，不知这些家底还能透支多久？几乎他每部新片一上市，社交网络上就会祭出那个无解的天问：《霸王别姬》真的是陈凯歌拍出来的吗？

《妖猫传》不是烂片，只是平庸，毕竟制作精良，放在中国电影的大版图上成色也是过得去的，它只是配不上人们对陈凯歌的期待。公允讲，陈凯歌的电影都称不上真正意义上的烂片，包括《无极》和《道士下山》。他花的力气、投入的思考肉眼可见、皇天可鉴，因此最后的成片效果就更令人百思不得其解。原著《沙门空海》梦枕貘写了 17 年，《妖猫传》筹拍了 7 年，时间在这里没达到让人致敬的效果，而只是个空洞无效的符号。

像《赵氏孤儿》《梅兰芳》一样，《妖猫传》也是一部"前半截"电影。前 20 分钟，梦幻靡艳，目迷神摇，距离那个无法召回的盛唐气象，仅仅一步之遥。少年白乐天，志得意满，疏淡狂狷，正符合我们对盛唐风度"天子呼来不上船"的想象。陈凯歌用极致的视效导入一个千古命题：爱江山还是美人？对于习惯

了几千年权谋倾轧、宫闱阴谋的中国人，简直就是道送分题，完全不具备讨论价值。但是日本人的天真，就要为这个美丽笨女人开辟出一个新副本——一个"中国版海伦的平反记"。古希腊的海伦令整个特洛伊覆灭，而唐朝的海伦则被盖棺定论为断送盛世的红颜祸水，不管什么年代，男人把战争的原罪甩锅给女人的逻辑，还真是一点都没进步过，在这个意义上，日本人的反其道而行反倒让人尊敬。

但是怎么平反则面临着论证技术的诘难，如果在奇幻的逻辑上架空理解，当然没问题，但是要在真实的史料底本上展开讨论，难免上成一趟生硬枯燥的历史课。陈凯歌并未在思路上过多纠结，他的办法是：用整个大唐盛世来渲染这桩感天动地的爱情公案，那么，借助众人的五感反应无限提升贵妃的惊人魅力，就成为具象的论证手段——所有的男人都在见到她的那一刻爱上了她，不管是皇帝、阿倍仲麻吕、李白，还是安禄山、白鹤少年，老少通杀，还有一个连她的面都没见过、就想写一部能秒杀"云想衣裳花想容"的旷世绝唱献给她的宫廷诗人——白乐天。过多角色的稀释，导致本片的爱情线过浓过腻，另一条复仇悬疑线却缺乏必要的力度。

这样的叙事走向，纵使陈凯歌并无主观意图，也只剩下"超级玛丽苏"这一条死路！其实杨贵妃在《沙门空海》的格局中，只占很小的比例，她只是梦枕貘佐证大唐盛景的一个注脚。陈凯歌却走了相反的路，这可以视为他向市场的妥协，但"玛丽苏"明明早就是人人喊打的影视剧毒瘤啊！

藉由空海和白乐天的"隔世追凶"，反推出《长恨歌》中的旷世绝恋是否成立，以及是否值得歌颂，本是个令人拍案叫绝、既精巧又玄幻的思路，在向真相挺进的过程中，受到的打击、幻

149

灭也被黄轩表达得非常有层次，但是少年白龙的"情不知所起，一往而深"，导出了另一套让"此情长恨"强行站立的逻辑，令文学史上一桩本来可以互文、质证出精彩脑洞的公案就此下落不明。

看得出陈凯歌后半段一直要往情怀上靠，但这个故事丝毫没有动人之处。唯一打动我的桥段，居然是白龙、丹龙将贵妃从墓中救出，在悬崖上剖明心迹一场戏，"白龙，你只有我了！""不！我还有她！"比起绣口一开就是半个盛唐的李白，少年的痴绝是多么可贵，这也许无关爱情，却更加澎湃、汹涌而无望。为了配合时下骨瘦如柴的审美取向，近几年影视剧中的杨贵妃，一版比一版缩水，但都不忘遮遮掩掩挤出几条乳沟，《妖猫传》直接明目张胆地颠覆了盛唐关于丰腴美的设定铁律，张榕容混血脸、清瘦，梳个日本艺伎头，厌世感、线条硬。张爱玲曾将杨贵妃解读为唐明皇世俗的妻，是热的、活的，她对他也是妻子的坦然，动辄使小性子，不曲意逢迎，想拌嘴就拌嘴，一言不合回娘家，加上有艺术天赋，是朵有温度的解语花，这样看来，张雨绮更像正确答案——她当时正怀孕，荷尔蒙爆发、丰满、冶丽、性感，从头到脚都是诱惑。陈凯歌真是擅拍女人，蒋雯丽、高圆圆、范冰冰，在他的电影里都美得不同凡响。从另一面讲，这也是他在审美上的固执，杨贵妃的出场套用了眼熟的模板：《无极》中张倾城的出场，是在皇城之巅高高荡着秋千，底下站满了流着哈喇子仰望他的癞蛤蟆们……陈凯歌对当年遭到恶评还真是耿耿于怀啊！

不会讲故事是第五代导演的通病，取而代之的是宏大的场面和华丽的舞美。《妖猫传》中有不少细节，设计得很用心，音乐也很满，问题是这些细节在大多数情况下既不具备叙事功能也没

有指向任何意义；话外音更是画蛇添足，因为画面本身不能串起整个的故事。极乐之宴是陈凯歌下功夫的重头戏，繁复、极致、绚烂，乐师、舞伎、撒豆成兵，太液池水芙蓉暖……是对《长恨歌》的诚恳复刻，非但没有呈现出大唐的大气、开阔，反而充满浓浓的和式装修风，视觉规模不超出一个体育馆，它像《出水芙蓉》，像太阳马戏团的 live show，更像一场标准的奥运会开幕式。奇幻一直是中国导演的短板，恐怕是文化基因不兼容的问题！

比起剧的品质，《Signal》背后的
国民审美更值得尊重

《信号》（Signal）/2016 年 / 韩国 /16 集，每集 60 分钟

　　第 52 届韩国百想艺术大赏的最大冷门，莫过于年度爆款剧《太阳的后裔》在最佳电视剧、视帝、视后三个分量最重的大奖上，皆败给一部低颜值反言偶路线的小众剧集——《信号》。在国内，尽管豆瓣评分高得吓人，但《信号》的收视率只及前者的一个零头。这已经不是百想艺术大赏第一次冒天下之大不韪了，第 50 届百想艺术大赏，当年宇宙第一剧《来自星星的你》，同样失意于最佳电视剧、视帝、视后。比起包装唯美、色相诱人的言情偶像剧，直击社会阴暗内幕、剖析真实人性作为艺术创作的标准始终未曾撼动，这种坚持与克制值得尊重。一些优秀作品与社会的深度互动甚至超越了大众文化的领域——电影《熔炉》反映的儿童性暴力问题在上映后成为话题，此后韩国立法部制定了《对于性暴力犯罪处罚特例法改正案》。

　　1998 年韩国政府将文化产业列为 21 世纪国家经济战略支柱产业，提出"韩国文化世界化"的口号，政府通过立法保障、政策鼓励等手段促进文化产业的发展，积极推动韩剧进入其他亚洲国家的播放平台。宽松的制作环境造就了韩剧今日的大繁荣，从最初深受日剧影响，到开辟韩剧的独有风格，创作自由得到鼓励，题材跨度也越来越大，青春励志、职场风云、谍战警匪、虚构穿

越无不囊括。以最具品牌效应的言情偶像剧为例，涉及的主题就有巫蛊（《拥抱太阳的月亮》）、穿越（《仁显皇后的男人》）、皇室（《宫》）、鬼神（《主君的太阳》）、侦探加特异能力（《听见你的声音》）等。类型化运作向美剧看齐，就连制作工艺也以美剧为参照，服化道的精美自不必说，对细节的执着，几乎成了韩剧自身的一种"意识形态"。

《信号》是韩剧所擅长的犯罪题材，在营造迷局诡计的同时，它更阔大的野心和格局是挑战黑暗强权，有一种松本清张式的社会写实气质。它的结构非常精巧，一部对讲机架设时空穿越，对应真实悬案，勾连起两代隔世警察的正义与热血——"不管有钱还是有势，只要犯了罪，我们警察的职责就是将他们绳之以法"，李才韩的这句台词，作为全剧的"文眼"贯穿始终，暗示警魂薪火相传。这种大义凛然并未流于口号与说教，而是通过扎实的人设、流畅的剧情以及悬念氛围的出色营造自然地带了出来。悬念不仅来自案件本身，还有因为两重时空的连接不断改写的历史，甚至连接本身都被神秘的变数所主宰。朴海英与李才韩，互为事件的因果，无限逼近真相，倾尽全力修改着那些遗憾与错误。最终发现，什么都没有改变，他们的努力，只是时间坐标上的一个小墨点。强大的宿命感，才是他们真正的敌人，但是两人都表现出了对命运恕难从命的勇气。你很难说清，解决案件的关键究竟是来自那只神通广大的对讲机，还是警察自身抽丝剥茧的冷静分析，朴和李，可以视为彼此的分身和潜意识。

《信号》被称为抵达了韩剧的新高度，但从中又能找到很多美剧的影子。它的开头包括音乐很容易让人想到《真探》，谜题的解决范式很像《隔世追凶》，对连环杀手的侧写是《犯罪心理》的标准造句。最像的还是《铁证悬案》，同样的女领

导牵头的罪案处理小组，同样的办公室政治斗争中的败将，被发配去处理那些陈年积案，其结果都是"干得漂亮"！《铁证悬案》是我最爱的美剧之一，可惜它的收视率一直低迷，在撑到第七季后，没播几集就被 CBS 挥泪斩马谡。女主角 Lily Rush 外形苍白纤细、美丽脆弱，有着黑暗的童年，是美剧中惯有的"有缺陷"的主角，她原本办的也是热点大案，后来逐渐迷上了在悬案中"扫尘除灰"（语出 Lily 上司语）。这部剧光看品相就知道有多烧钱，它穿梭于不同年代：有 20 世纪 30 年代的大萧条时期，有《外国侨民法》背景下的日本保留地，有 60 年代垮掉一代嬉皮士文化，还有黑人民权运动下的种族冲突……各个年代的怀旧氛围、外景、美术几可乱真，辅以经典金曲。由于案发年代久远，保留的物证极为有限，DNA 等现代鉴证技术难有用武之地，推理过程仰赖通过证人证言以及归档文件重组起强大的证据链，更具本格魅力。

美式罪案剧通常是一集一案的小单元循环，受限于 4、50 分钟的篇幅，往往失之于人物形象的扁平和剧情结构的雷同。《信号》处理得更为细腻，它在暖调的过去时和冷调的现在时之间切换自如，铺设了一幅韩国社会变迁的市井全景图，冷峻的基调与日常的谐趣交织在一起，对于生活细节的强调使每个人物的行为逻辑都立得起来，形象饱满具有辨识度，包括凶手。为了突出年代感，每次回到 20 世纪 90 年代时，人像都是窄屏的，那是因为那时的电视比例都是 4:3，而 16:9 比例的电视是后来的产物。《信号》每场戏的平均时长在四五分钟，大主题不散、小高潮不断，剧情信息的丰富，演员们出色的诠释，都便于被截取为 GIF 动图，在社交网络上进一步发酵口碑。由于在细节上的过于执著，也免不了韩剧的积弊：第一案案情并不烧脑，整整拖了两集的时

长，放在《铁证悬案》中不过一集的体量，镜头在演员们眼含热泪的特写中流连忘返；回到过去的片段大量使用的回放、慢镜、复述，都是对观众耐心的挑战。也许受限于 15 禁的播出尺度，京畿南部连环杀人案取材自真实的华城连环杀人案，为韩国三大未解谜案之一，华城案十位被害人（第八案被害人唯一幸存）都遭到性侵后裸死，剧中受害人皆衣服整齐，凶手的动机就令人费解，似乎只是为了杀人而杀人，震撼与反思远不及同样取材于华城案的电影《杀人回忆》。

当然，比起《信号》透射出的韩国影视圈的生态与价值观的正确，这些都是微瑕。金惠秀广告模特出身，本钱傲人，但是在剧中她洗尽铅华，衣着素朴，踩一双大头鞋跑跳滚打，演什么是什么。回忆段落中的青涩菜鸟与现实段落中的干练上司，被她完美消化，视后桂冠可不是为了奖掖她那对 F 罩杯的大胸。相比之下，我国观众在影视剧中得到的回馈何等可怜！

韩国处于艺人生物链顶端的是电影演员，其次是电视剧演员，最低是偶像（虽然他们是经纪公司的摇钱树）。演艺界的中流砥柱大都已届中年，除了常青的三驾马车，其他的重量级咖位都是些饼脸大叔，他们估计都没钱整容，破罐破摔糙到底，但是越看越顺眼！《信号》中客串腐败政客张英哲的孙贤周，在大盗案单元，被李材韩怀疑是幕后黑手，当众质问，张盯着他，眯一下眼，只一个眼风闪过，里面的内容太丰富了：有震惊、有慌乱、有威胁、有杀意……他上前一步抓住李的衣襟，手里加重力量，抻了抻，又放开轻抚两下，声音已经平复如常："你辛苦了！"这样的演技，我国观众停留在陈道明、陈宝国的记忆中已经多久没有被刷新了？像林时完、俞承豪、惠利等跨界偶像的演技，我们又能数出几个？

吊诡的是，韩国这样一个保守又男权的社会，居然在影视作品中奉献了数量、质量都蔚为壮观的御姐形象：全度妍、金喜爱、李美淑、李美妍、李英爱、申恩庆、金惠秀……霸气王炸的、妩媚风情的、优雅娴静的……她们的年龄都在四五十岁，新近辞世的金慈玉，已经60岁了。让我惊讶的是，她们并未从情爱的版图中缺席，不但有戏可演，还演着当仁不让的主角，被赞美被追求，享受着作为女人的身份。即使是引起巨大争议的《密会》，40岁的熟女恋上19岁的少年，独特的手法和表达，确证了他们之间爱情强大的说服力，而不是拘泥于不伦之恋的非道德取向。符合人性的"私有爱"，并不以婚姻为当然的反应条件，也并不因女主人公年届中年，就剥夺她"私有爱"的资格。她放弃了看似光鲜的傀儡生活，不再说任何言不由衷的话，让一个人生旅途过半的女人用同归于尽的方式赎回罪恶，受洗成为新人，难道还有比爱情更好的理由？

　　在我国，女演员一旦过了30岁，基本上事业就进入了"死缓"倒计时，需要早早想好退路，摆在她们面前的选择不是虎妈就是辣妈，说白了就是高配版的三姑六婆，她们被妻子、母亲、姑嫂等定语绑架，在子女教育、婆媳智斗、经济矛盾等各种家庭关系中疲于突围、面目狰狞，毫无魅力可言。女大男小的"忘年恋"足以让中国的导演编剧吓破胆，他们对熟女的魅力是陌生的，自然不懂得如何调度小男去"增加她的高度，衬托她的威仪"，大女配小男的爱情语境通常都被放置在家庭伦理的世界中，他们走向对方，需要突破世俗非议、子女抗拒、经济落差等障碍，唯独不包括性情与心灵的契合，仿佛那是最不重要的东西。对女性进行精神气质上的矮化成为最常见的策略，《生活启示录》中的闫妮对胡歌，满满的都是亲妈既视感，那场被强行提升说服力的吻

戏，真是太辣眼睛了！

整个社会的审美趋向低龄、幼齿、傻白甜，资源强大的熟龄女星，如果不想褪下主角光环，就只能扮嗲装嫩，利用各种物理、化学手段"冻龄"也就在所难免。演技作为技术指标不再主宰审美取向，有灵魂的演技？那是多么沉重的篮子，纤弱的小花鲜肉们，哪里有拎起它的膂力！潘虹是多么卓越的演员，《最后的贵族》中，谢晋显然对中国大陆以外的文化气质的把握是间离的、夹生的，但潘虹塑造的"谪仙"李彤，修长、冷傲、气质卓然，忠于内心，最得公认。她的外形，或许与白先勇笔下的"她着实美得惊人，像一轮骤从海里跳出来的太阳，周身一道道的光芒都是扎得人眼睛发疼的"尚有距离，但谁能否认那道站在旧时代废墟之上的伶仃身影，如落日沉入大海、与黑暗偕亡的传神？但是她在 40 岁后，再没有担任过任何一部电影的主角，只能在各种寡母怪妈中打滚。《傲骨贤妻》中的艾丽西娅，放在我国电视剧能分到一个婆婆丈母娘的角色就该烧高香了，哪里还有大泡熟男、鲜肉、大叔各款型男的资格？！

刚看到的一个消息，除了当红日剧、韩剧已被买了翻拍版权，现在网上稍红的网文、写手，早已被抢购一空。细思恐极，我家的电器中，不假时日，最没用的大概就数那台电视机了吧。

贴地飞行的印度电影，
成了全世界的隐喻体

《厕所英雄》（Toilet - Ek Prem Katha）/2017 年 / 印度 /155 分钟

　　最近的几部爆款印度电影，从《摔跤吧，爸爸》《神秘巨星》，到《起跑线》《厕所英雄》，都是茶杯里起风暴，从一个小切口透视女性平权、宗教文化、教育平等大命题。只要在这个地球上生存，很难不对此产生共情，对于毗邻相望的中国，更像一面参照世相人情的镜子。几部电影中，除了《起跑线》，其他几部都是在乡土背景中与强大又愚顽的传统贴身肉搏，《起跑线》中两公婆是高阶层，为了骗取贫困人群的教育配额，装穷住到了贫民窟，又活画出了印度市景中繁华与贫穷并置的景观——繁华并不刺眼，刺眼的是贫穷。

　　关于"改变国家的电影"，已经成了印度电影自身的意识形态，有一个数字非常有力：印度有近 70% 的乡村没有公厕，还保留着于幕天席地中慷慨便溺的古风，《厕所英雄》上映后，这个数字下降到了 30%！印度电影已经彻底摆脱歌舞片附丽出的虚假繁荣，不论文艺小品还是商业大片，都牢牢攀住了现实主义的气脉——几乎都改编自真实事件，其中触及的深度，别说中国电影望尘莫及，连第一梯队的电影国度美国都颇感不如。它向腐朽男权、保守宗教、官僚主义、政商勾结等一切障碍物开炮，几乎是以全世界为敌的姿态，而每一个命题都是一座大山！从给电影创作容留的尺度来看，印度的民主，远非我们看到的那般扭曲。

人类历史上最伟大的发明，抽水马桶曾被票选为第一！它将伦敦从臭城加疫城的恶名中解救了出来，可见如厕确实是个大问题。2019年去印度时，一个高频问题是：印度男人是不是都当街如厕？身处其中时，此说绝非妄言，斋浦尔美丽的城市博物馆外墙下，简易公厕形同露天，满地黄白之物横流……不到一百米，就是王公家的琼楼玉宇！甘地墓园一尘不染，但只要出得门去，粪便垃圾便环伺外围、虎视眈眈。我等游客，只能眼观鼻、鼻观心，压抑住内心高分贝的尖叫连连。当年甘地痛感于此，发起了"清洁印度"的运动，可惜成效不彰，没想到甘地没做到的，一部电影却做到了！

《厕所英雄》的取景地是北方邦最封闭落后的一个村子，北方邦是印度腹地，传统宗教习俗最为顽固，于是原本是脐下三寸的私密之事，成了整个印度的耻感导火线。男主娶到了上过大学的城里姑娘，她嫁到夫家，没想到就此告别娘家的抽水马桶，每天都需要加入村里妇女组成的尿壶队，在凌晨远行好几公里到旷野外解决问题，每次如厕都是磨难，还要提防旁边公路上不怀好意用灯光骚扰的卡车司机以及误入她们蹲身之处的醉汉。最大的危险，是发生过尿壶队里的女性被强暴的事件。凡此种种，女主的神经几近断裂，她给老公下了最后通牒：没有厕所，就离婚！被逼上梁山的男主本来打算靠一己之力解决这个麻烦，他穷尽权宜之计：装作走亲戚让老婆方便（因为亲戚家的老太太瘫痪在床，家人在她房间里修了村里唯一一间厕所），可是终非长久之计；他又想到火车上的厕所，他抓住火车停靠的7分钟时间差，骑摩托带老婆扒飞车、蹭厕所，哪知有次老婆上完厕所，门却被大件行李死死堵住，无法打开，停靠时间到，他只能眼睁睁看着老婆被火车拉走……

各种方案都破产后，他终于决定盖一间厕所，哪知却被村民视为渎神，因为《摩奴法典》里写了，人必须在自己家之外大便，新建的厕所被众人捣毁。他正面宣战，一路过关打怪，与自己的爹、村委会、街道委员会、政府机关（自己申请盖一个厕所居然要耗时11个月盖12个章！）、媒体一一缠斗，建个厕所，难于登天！他也从最初的牢骚满腹"娶个受教育的老婆就是不幸的开始"到真正意识到"如果没有厕所，就留不住老婆"，如厕权加配偶权，两门重炮，大杀四方！

　　与印度男人糟糕的名声相比，这几部电影中的男主角都算得上爱妻号好男人（除了《神秘巨星》），也承担了对抗传统陋习的重任，但这种个体式的觉醒显得那么微不足道。女人们每年只有在洒红节这一天才能借助仪式象征性地渲泄心中之痛，她们驯服隐忍、逆来顺受，甚至最坚定地参与到对自己的宰制中来！唯有女主成了这个村子1700多年来第一个要离开自己丈夫的女人，最大的责难反而来自女人，"凯沙夫真倒霉，这都是受教育惹的祸！"

　　从观感讲，《厕所英雄》稀松平常，抖包袱比不上《神秘巨星》，节奏感不敌《摔跤吧，爸爸》，立意高度也远不如《起跑线》，表演浮夸，表现手法亦过时保守。但是印度人特有的幽默感起到了奇妙的调和作用，观之莞尔。男主满身的山寨货，Naike、Evil's，还"老子天下最帅"，已经足够让人笑至脸酸。此片在印度刷新票房纪录，离不开男一号的号召力：阿克谢·库马尔。印度电影三大汗，不敌一个库马尔，他是印度首席功夫巨星，2015、2016连续跻身世界收入最高男星Top 10，他曾主演过一部制服诱惑的舔屏片《三枪隐情》，扮演一个利用妻子出轨干掉情敌勒索政府巨款的腹黑男（同样改编自真实事件），片中，

库马尔穿上海军舰长制服的挺拔身姿给观众留下了深刻的印象。

这么性感的肉体，在《厕所英雄》中却灰头土脸，毫无魅力——他的人设是个年纪一大把娶不到老婆的单身汉。库马尔一直关注印度女性权利，在改变印度女性社会地位方面做出了很大贡献，本片也是他主动降薪求得演出机会，以期为更多的女性朋友们发声。以库马尔的身价，好比成龙跑去演低配网大，什么时候我国的流量花生们能卸下眼线美瞳和邪魅一笑的装置，离演员的诞生就不远了！

阿加莎·克里斯蒂的反类型赝品

《利刃出鞘》（*Knives Out*）/2019 年 / 美国 /130 分钟

2019 年看了两部复古大片，《唐顿庄园》和《利刃出鞘》，前者是英国人用来输出"贵族精神"价值观的标志物，那些排场、作派、楼上楼下两重天……被变本加厉地强调，使得观看本身，也有了几分"慕强"的穷亲戚心态。实用主义的大当家玛丽小姐对庄园的做张做致一直心存疑虑，维持这种过时的生活方式，还有必要吗？为此，老夫人给出了与世俱进的解答："我们的祖先过着不同的生活，我们的后代也会过上不同的生活，但唐顿庄园永远属于其中。"说到底，复古就是一桶装修涂料，但如果工艺过硬，钢筋水泥的效果也能乱真成大理石。

《利刃出鞘》复刻了一栋维多利亚时代的奢华大屋，人物衣着装扮像是"二战"后勉力维持光鲜的破落户，手里拿的又是最新款的水果机，对我们身处时代的高科技鉴证手段视而不见，生造出一个圈椅上的大侦探打嘴炮解谜题。但前 007 徒有一身发达的肌肉，却无半点高智商的性感。

是的，这就是《利刃出鞘》令我昏昏欲睡的原因——无处不在的赝品感。它被《时代周刊》评为"年度十佳""最佳悬疑推理片""最接近阿加莎·克里斯蒂的佳作"颇具争议。首先，本格推理的式微已是不争的事实，能与《利刃出鞘》对标的悬疑类型片本就寥寥无几；其次，现代法医鉴定技术已经敲响了那些圈

椅上的大侦探的丧钟，DNA比对使得福尔摩斯式的"高智商肉搏"成了故弄玄虚，它们简洁、高效，把实验室风暴演化成了另一种职业美感。观众的预存经验已经被高科技冲刷，就很难对这种拙劣而泥古的推理戏码买账，更何况它的背景又没做到完全的架空。

即使从故事计，《利刃出鞘》的成色也是不合格的，哈兰被小保姆误操作注入过量吗啡，小保姆不断强调"十分钟内你就会死亡""你会逐渐失去知觉"……但是老爷子从迅速稳定、快速布局、飞速善后……怎么也过去了十几、二十分钟，状态始终奕奕，其间小保姆还下了一次楼；更奇怪的是，哈兰居然没有一点求生欲望，加上修改遗嘱，一度让我以为他是幕后大佬，在下一盘很大的棋，也许会在结尾复刻《无人生还》中法官复活的戏码。因为片中这条逻辑线完全神隐，我又盲猜小保姆是与人做局，扮猪吃下大象。以她为兰森（哈兰的孙子）打掩护的种种行迹来看，也许她是贪恋克里斯·埃文斯美色的恋爱脑？事实证明，我高估了编剧，包袱抖翻，竟是一记哑炮，彼时我还心存侥幸，是不是兰森会以美色为饵拿下她，曲线谋夺遗产……哈兰是写推理小说的，他难道没想过，警方如果验出血液中的吗啡，他所有的苦心经营都是沙上之塔。

本片在皮相上高仿了阿婆招牌式的"完美密室杀人案"，但并没能成功营造对每个人物的有罪推定——哈兰的寄生虫儿女没有一个有杀人的胆色，所谓的密室在前半部分已经揭晓，编剧几乎是搞笑似的设计了小保姆一说谎就会呕吐的毛病，以及一切尽收眼底的老奶奶——案情也确实是在这两个人物身上攻破的。以前的悬疑推理片对观众的理解力不放心，坏人藏身在窗帘后，银幕上就会出现一个闪光箭头提醒观众：看这里！坏人在这里！小

保姆和老太太，就是《利刃出鞘》里的两个闪光箭头。今天的观众好歹也是经过福尔摩斯、波洛、柯南、金田一……洗礼过的人，是不是太不把他们当回事了！

《利刃出鞘》试图装修出一个不被任何类型定义的故事，把复古情调、英式幽默、政治反讽、豪华班底等一桶桶涂料倾倒其上，唯独最核心部分的诡计谜题空了一大块，解谜越深入越感受到导演对于反类型的用力过猛又无不从心，用明到不能再明的明喻带着观众兜圈，以回避只要一验血就不言自明的真相，宁不知今夕何夕？！

古典悬疑推理必须具备两大要素：犯罪手段的可行性与犯罪动机的合理性。前者如岛田庄司炫技上天的《占星术杀人事件》，五具尸块拼出六具尸体，让真正的受害者隐匿其中，恐怖至极又令人佩服得五体投地；后者如东野圭吾的《恶意》（我的最爱，超过《白夜行》与《嫌疑人 X 的献身》），将看似微不足道的动机放大为长期的、计划周密的犯罪，盛夏读来，仍然背脊一阵悚然。《利刃出鞘》的犯罪手段已然漏洞百出，犯罪动机聚焦到遗产更是毫无说服力。写推理小说的人，都对人性有着最深刻的洞察，究竟是什么原因让哈兰放弃了子女，而把遗产全给了小保姆呢？仅仅是因为她的真（傻）善（白）美（甜）吗？

在看片时我一直在想，阿加莎·克里斯蒂会怎么处理？她的小说中从未出现过傻白甜，人性是复杂的，一个普通人也会燃起杀机，"每个人都有谋杀的欲望"，她解剖人性，却并不高高在上审判他们，而是带着淡淡的讽刺与怜悯。克制与体面，将人性中的兽系上辔头，在她看来，觊觎遗产的子女们固然可厌，但就此遗弃他们同样不可原谅。

阿加莎·克里斯蒂的小说有大量围绕遗产作的道场，没有人性极端对立，只有普通人各怀鬼胎，罪无可赦，又情有可原。有一桩罪案，女家庭教师色诱刚继承妻子遗产的男主人，她让孩子对她极为依赖，成功上位，在得知所有遗产都将归于孩子时，她在一次游泳时溺死了孩子，阿婆借老小姐马普尔之口评论说："可怜的小东西，她太性急了，出身如此。"傻白甜在阿婆小说中总难得善终，另一起杀妻夺产案，马普尔评价死者："她看男人的眼光配不上她的财产。"

哈兰不懂爱，不懂人伦之道，只知用金钱的逻辑把子女豢养成寄生虫，但当他们的胃口越来越大时，他又突然厌弃自己捏出的丑陋玩具，一棒打碎了事，可他连母亲都不赡养了吗？小保姆仅仅因为善良就躺赢，难道不是用最低等的东西去奖掖人性光辉吗？那又能接出什么善果？结尾小保姆有黑化的苗头，她站在豪宅的阳台上俯视着哈兰的儿女们，手里捧着杯子，上书"我的家"！

本片卡司亮瞎人眼，表演更是出彩，出演长女的杰米·李·蔻蒂斯，《真实的谎言》过去多少年了，她还那么迷人！相较之下，丹尼尔·克雷格虚张声势，咋咋呼呼，克里斯·埃文斯则邪恶不足，笨重有余。唯一可惜的是，他们有这么优秀的快撑破西装的大臂肌肉，竟然没亮出来秀一下。

本片豆瓣评分居然 8.3 分，嗯，以后要戒掉豆瓣依赖症！

这个丑丧的哪吒让我无法共情

《哪吒之魔童降世》/2019 年 / 中国大陆 /110 分钟

　　《封神榜》真是座宝山，完全可以打造成中国的魔幻宇宙，可惜之前大部分改编都未能解决原著中的暗黑色彩与封建糟粕。《哪吒之魔童降世》技术强大、卖相上佳，格局野心都有，确乎大片的分量，暑期档爆款没错了。

　　本片导演兼编剧饺子，他在采访中诚恳地阐述了自己对"匠人精神"的理解和践行，作为首部 IMAX 国漫影片，《哪吒之魔童降世》特效镜头占比达 80%，制作团队超过 1600 人，仅申公豹变身不到 5 秒的镜头就做了 3 个月，整部电影的特效就花了 5 年。如此"死磕"的结果是，这部电影 3D 画面饱满，"天劫灭魔丸"场面磅礴大气，传统文化元素被开拓出波澜壮阔的视觉空间美学……

　　"反阶级主题"也是个聪明的选择，阶层固化是当代最具共情力的隐痛，哪怕是金字塔尖的那一小撮人，恐怕也后背犹虚、未见安逸，中国阶层天花板材质特殊，是沙而非石，下面的人爬上去难如登天，上面的人掉下来，也许就是翻手之间。

　　这是一场大数据时代精算式审美的胜利。导演用精明的叙事策略对观众进行了"定点爆破"：哪吒形象的丑丧、浑不吝，是对"二次元"爱好者的直接示好；蠢萌的太乙真人，承包了"合家欢"影片爱好者的笑点；哪吒与敖丙亦敌亦友的关系，充满了

现代性；故事内核从"反抗父权"改成"我命由我不由天"，则让观众更有代入感。

然而，在最好哭的父子情的段落，我的共情力却被封印了。这当然也有主题迁移的关系，父慈子孝，其乐融融，很难出现强效果。《魔童降世》在抹平"反抗父权"的戏剧内核后，变异的父慈子孝中让现实"悬浮"了。它当然是各大情感公众号奉为模板的亲子关系，但细究下来与毒鸡汤无异：因为是自己生的，哪怕是个妖，也爱他无条件，但这种爱中只有溺而无教。放在现实中，这种成色的熊孩子都值得路人代行修理之职了，百姓被李衙内祸祸得房倒屋塌，还要被迫（考虑他爹总兵的身份）出席他的生日宴并强颜欢笑，凭什么啊？！

李氏夫妇爱的教育效果也很可疑，哪吒横行乡里的手段残忍而无节制，陈塘关能健在完全是个奇迹，百姓则根本不在他眼里。这个熊孩子不知道对踢毽子有什么执念，因为敖丙和他踢了几脚毽子，就一眼万年，铁打的基友锁死："你是唯一一个陪我踢毽子的人。"那为你老娘为你杜鹃啼血、穿上铠甲上阵陪你踢毽子，差点被踢掉半条命呢？始终没有看到他对父母之爱有积极的回应。

1979年的《哪吒闹海》，对这段父子关系处理得极好，李靖面对怀胎3年多方始诞下的大肉球，从惊惧到接受到精心抚养，在50分钟的时长中展现清晰。哪吒无疑是生长在健康的亲子关系中的，他天真活泼、无忧无虑、性格完善，物质自不匮乏，父亲也并未疏于对他的教育，为他延请名师，却也没有拘束他的天性。当哪吒闯下大祸，他犹如五雷轰顶，第一反应想的是怎么应付龙王，好保住儿子。在四海龙王以摧毁陈塘关相挟，毕竟百姓无辜，他欲提剑斩子，却手抖得几乎捏不住剑，影片从几个角度给了特写。

哪吒自尽后，他痛不可抑。这才是真正深沉的中国式的父子感情，历来对这个部分的解读，是凸显了李靖的伪善与虚荣。其实这已经是对《封神榜》原著做了大幅改造，原著中哪吒出生，李靖心生不喜，闯祸之后更是厌弃到必除之而后快。哪吒死后，托梦让母亲建造生祠让自己得享香火，母亲偷偷造了，却被父亲捣毁。哪吒从此与父不共戴天，后被燃灯道人封入塔中，李靖变成托塔天王——沉重的、永世不得推翻的父权。

割肉还母、剔骨还父、唯有此心、耿耿相随，这才是这个故事中最震撼人心的地方，作为古往今来弑父第一人，大家却都爱他，理解他……这寄寓了多么伟大深刻的戏剧张力！

如果电影人口中的"匠人精神"仅仅是叙事技巧的堆砌，那么，所谓的"国漫崛起"有可能会沉溺于影像化风格，最终沦为一场视觉虚无。毕竟，一部电影的爆点、泪点、笑点都可以"计算"，但世上最惊心动魄的风景往往都来自人心，而人心是"算"不出来的。

相较于其他影片类型，动画电影是一种特殊的艺术形式，它可以适度跳脱现实，在远古和未来天马行空。但是，动画创作的本质仍是引领观众对那些经过人类漫长演变所验证的东西——比如真善美、假恶丑，进行理解和再想象。不妨看看迪士尼，从《狮子王》《美女与野兽》到《寻梦环游记》《魔弦传说》，无论是保守正统的二维线描，还是炫酷的电脑特效加成。那些打动人心的经典形象，都在建构观众的童年、人生观、价值观的过程中，起到了潜移默化的引导作用。

2019 年 6 月，宫崎骏的《千与千寻》首次登上中国的大银幕，这部巨作在面世 18 年后，仍然激起了许多粉丝的观影热情。与《哪吒之魔童降世》不同，它呈现的魔幻世界毫无庄严宏伟之感，片

中人物有闪光点也有瑕疵，有梦想也有恐惧，影片节奏也控制在常态化的冲突频度上。电影细节上对人心的观照，使每个观众的童心都得到了慰藉。

《哪吒之魔童降世》票房已突破 30 亿元。商业上的成功值得骄傲，也会让电影人备受鼓舞，甚至催生更多同类电影。但是，希望国漫多关注"人"，别让奇观特效成为唯一的记忆点和公共讨论的关键词。

《八佰》，其实可以不那么商业

《八佰》/2020 年 / 中国大陆 /147 分钟

《八百壮士》/1975 年 / 中国台湾 /113 分钟

首先强调，"商业"一词在我的字典里，非但不是贬义，还是尊重观众智商的重要指标。《八佰》的商业，是国产大片近乎精算式的思维：在可能碰彩叫好的几个点上加法无上限且做得过多过满，台词、音乐、桥段、表演……一起核爆。一部优秀满格的电影，已经做到了 99 分，让人如鲠在喉的往往是失的那 1分——克制与修养，始终是国产电影的短板。

关于煽情，记得徐静蕾曾说过一个段子，她去看一部电影，哭得不能自抑，事后一回味，不是因为电影有多好，而是所有的因素加成在那个点上，你不得不哭。士兵跳楼炸钢板阵的那一段，"李满仓！""王金斗！""刘北五！"……我的眼泪喷涌而出。但事实上，最震撼的一幕还是郑恺饰演的陈树生，坦克车把仓库撞了个洞，他们的攻击完全无效，他皱眉从破洞处走过来，跟战友商量，没办法，只能炸掉！他就像是说去五金店买一只钣手，然后把一块布（血书）往老兵痞手里一塞，背上手榴弹，一跃而下。整个过程不过一分钟，没有任何铺垫和枝节，打得我回不过神，这是他在真人秀节目中过度消耗观众注意力后，足以封神的一刻。然而导演觉得不够，他需要把这种情绪延伸、拉长，用足够的篇幅启发观众的眼泪，不但如此，他也要让对岸租界的民众震撼、感动、流泪，他慷慨给出将近 4 分钟的时长。这样的手法，

在屋顶血战、桥头反攻的段落也反复出现。但眼泪，真的不是对这些志士最高级的奖掖形式！

这段壮烈的历史，早有1975版的《八百壮士》珠玉在前，《八佰壮士》与《英烈千秋》《梅花》《笕桥英烈传》并列台湾地区系列抗战经典，其中《八佰壮士》与《英烈千秋》的主演都是柯俊雄。《八佰壮士》与《八佰》都是群像式影集，但选择了不同的叙事路线：前者烘托了一个临危受命，慷慨赴死的摩西式的人物——谢晋元，后者则把书写历史的权利交还给到人民群众的手中，而且将战争中的众生像塑造得饱满、紧凑、充满质感，这是国产商业大片乃至战争史诗片中难得一见的视角与精彩运笔。在总是眺望租界的小湖北的想象中，慷慨赴死的端午化身为银盔银甲素罗袍的赵子龙，身跨白马、手提长枪，对峙几万敌军，是充满魔幻感的神来之笔。但这样处理，逻辑上难以归一。《八佰》中的谢晋元，无论是戏份、功能以及形象呈现上都不是一个中心人物，尤其是杜淳的失败演绎（不知是否受限于歌颂对立阵营的将领），他是悲愤的、焦灼的、视死如归的，唯独没有体现出一位将军的稳定、强大、杀伐决断，他甚至比他手下的普通士兵还要脆弱！

柯俊雄版的谢晋元，战术部署、排兵布阵、发号施令，简洁有效，虽然明知死路一条，但他大部分时间都在思考怎么能多打死几个倭寇，将这个死局盘活。他也甚少对士兵作情感动员，最后的誓师大会，他说："拼得过就拼，拼不过，一颗手榴弹，天堂，地狱，后会有期！"尽管烈焰焚心，但他从未向部下流露出悲观和焦虑，但看向他们的眼神，是刚毅的，稳定的，让人油然而生信赖与敬意（史料记载，五二四全团上下视他为神，他被刺杀过身后，上海各界为他送行的人达30万之众，谢夫人携子女

奔赴重庆，盘资耗尽，路人一听是谢团长家眷，皆送钱送物，一路护驾）。而面对家人，他则铁汉柔肠，退守四行仓库前夜，他将妻小送往重庆，徐枫扮演的谢夫人，为他补缀衣服。他抱着幼子，嘱他要听母亲的话，说的都是家常，夫妻俩都明白这或许就是最后一面（此后4年直到谢被困租界到去世，他们再未相见）。并无一语情侬，但眼神孺慕交汇，相思相见知何日，此时此地难为情！

　　杜淳版的谢团长，作为将领的形象是模糊的，更多呈现的是一种痛苦、悲愤的情绪形象，他的誓词也是情绪化的："我们的国家生了病……"也不符合那个时代军人家天下的教化与信仰。这当然是更人性的处理，但何以成为一支军队的定海神针呢？片中那些参差不一的普通士兵，从各怀异心到慷慨就义，这种成长和转化不是自然而然，而是需要被调动、被激励的，甚至谢晋元本人的觉悟，也不过是唯上命而是从，那么是什么令他们升华了呢？是对岸那些高枕无虞看直播的人吗？鲁迅曰，人类的悲欢并不相通。爱国群众的支持当然很感人，但是少了谢晋元的精神指引，始终是拼图少了一块。

　　《八佰》演技排行榜，第一我给王千源，他松弛、克制，却有一种惊人的准确，他在电影中大多数时候都是冷淡的、厌世的，眼皮都懒得抬一下，只有和老铁的两场对手戏，追问女人到底是什么滋味，他的眼神亮了：神往、懵懂、羞涩、一点点狰狞……小人物的战争观，不过是海晏河清后回家搂着一个软和、热乎乎的婆姨；第二给辛柏青，他是一个无政府主义、视忠信为无物的中间者，连法国人都说，你和其他中国人不一样，他轻蔑一笑，拿起报酬扬长而去。然而，他的转变和理解又是最清晰的，代表了国内大多数民众对战争的态度，没有大开大阖的表情、大吼大

叫的抒发，没有眼泪、没有动容，他从头到尾只做了一件事，就是用相机记录那些普通一兵，克制而高级的诠释；第三是惊鸿一现的余皑磊，他甚至只出现了一两场戏，但这一两场，他就是唯一的焦点。这部电影中没有一个人的表演掉链子，甚至流量们也克制住了自己格式化的卖座表情，能出现在这样一部电影中，就是值得吹爆一辈子的经历。

决战夜军人洗澡那场戏十分违和，他们看上去实在营养太好了，不符合那个时期中国军人普遍孱弱的身体条件。如果在开拍前进行严格的管理干预，会更能烘托这场终极仪式的悲壮与残酷。商业大片总是在大场面上浓油赤酱、不计工本，但在尺度上却往往过了那么一些。比如插旗，是为了感动国际社会的象征性行为，旗子树起，目的就已达到，何必前赴后继牺牲，谢晋元临危受命的思路就是把这场战斗尽可能拖得久一些，保存有生力量是他的中心思想，资料显示，他性格务实、铁骨、冷静。决战一场戏，感觉上已拼到全军覆没，连谢团长本人都倒在桥上，事实上，四行仓库一战谢部伤亡 38 人，歼敌 200 余人。

这部电影的服化道、人员调度，镜头所到之处，包括后期宣发，经费无一处不在熊熊燃烧，但这都是影像风格上可以接受的维度。重点在于，管虎敢于挑战这个近乎禁区的主题，从一个精巧的角度，试图以芥子见须弥，而我以上的不甘心，也算嫌货才是买货人吧！

第四辑

一生的麦子

原罪无因 沉疴遍地

《天注定》/2013 年 / 中国大陆 /133 分钟

　　大部分的导演，其实终生拍的只是一部电影，贾樟柯的这部电影，就叫"中国式奇观下的小人物"。他试图解决的，是小人物与现实之间的紧张关系。这一点并未随着他走出家乡思维、光影参照系与视角的不断阔大而改变。从边缘青年小武的情感背叛，到天南地北的人的命运因为三峡工程而发生交集，再到《24城记》中"单位人"的身份困厄，对底层心态到底层生态的全景展现，是贾樟柯一路张扬的野心，也一步步完整了他对世界的看法。

　　《天注定》简介刚出，就已成为我最期待的年度电影。本片取材于胡文海案、周克华案、邓玉娇案以及富士康跳楼的社会新闻，贾樟柯在发布会上抖包袱说"想拍一部武侠片"，承袭张彻、胡金铨的暴力美学，镜头之暴戾直逼观众底线，话题噱头十足。对于导演加入公共讨论，我有隐隐的担心。此类事件承载了各种社会舆论，分寸极难拿捏。如果试图加以一种平视的理解，套一个官逼民反的逻辑上交，或者将其中"中国式奇观"进行夸大渲染，前者很容易造成价值观偏离挑衅公众感情，后者则难逃对底层切片掠夺式消费的诟病。无论哪种角度，都太讨巧太轻飘，既无法析出事件背后的精神内核，也渲染不出身处时代气象。好在的成片看过，一切释疑：《天注定》保持了贾樟柯的稳定水准，

在他用电影反复叩问的核心命题——事实的重塑上，表现手段甚至更为圆融自信。

如本片的英文名"A Touch of Sin"所示，贾樟柯试图为底层小人物为何与暴力犯罪发生关系给出解释，他说"他拍的是暴力的产生、正义的坚持以及侠的重生"。但我很怀疑这套说辞是出于发行宣传的需要，它适合写成主题明确的新闻通稿，却未必在影像中有表露的机会。一个优秀的导演，支配其创作过程的不完全是表达的初衷，还有经验的直觉、艺术的规律加以制衡，最终的画面语言很可能已与创作初衷相去甚远，这也决定了《天注定》的社会写实气质并不是线条锋凌的唱腔。电影中，你得不到暴力产生的来龙去脉，正义更是稀薄无凭，自然也看不到怒犯天条的侠之大者，但罪恶本身已经不是个别人物身上浮现的冰山一角，而是渗透在社会底层生态的每个缝隙中。

影片对底层生态的细节描写极为出色。没有隐喻，没有抒情，贾樟柯正式建立起了与这些底层人群身份对应的风景，处处可以钩沉起贾氏电影版图的经典地标：焦总享受国家元首般的接待待遇，小混混模仿周润发，这是对《世界》的仿像；王宝强杀人后返乡的码头，赵涛信步的江岸，这是来自《三峡好人》的记忆；工厂车间的镜头可以看到《无用》……演员们在贾樟柯的电影中十数年如一日地"扮演"着自己，正确地呼吸、生长、完成、老去。遭人诟病的暴力场面虽然刺激，却洗练直接，画风上没有任何暧昧犹疑的涂抹。这非但不是对观众重口味的迎合，恰恰是导演保持节制与敏锐的能力，让触目惊心的细节与现实的真相不谋而合。

大海拿起双管猎枪，语气没有任何起伏地和会计唠着他那些来回话，而后者也根本没把他的呈勇斗狠当回事，指着头一个劲

挑衅"你打,你打,你照这儿打",话音未落,一声轰响,会计的脑袋只剩下血肉模糊的半个,闻讯而来的会计老婆则被一枪轰地飞了出去,接下去的杀戮则顺理成章……观众几乎能听到自己胸腔里迸出的那声尖叫。可是,生活本身永远要高于艺术地模仿生活。大海的原型胡文海在连续枪杀 14 人(大部分人都和他无直接冲突)后,真实的剧本是这样的:

警察:知道为什么逮你吗?

胡:知道,杀了点人。

警察:杀了一点?你杀了 14 个!

胡:不止 14 个吧?

警察:那你说多少?

胡:我记着是 17 个。

警察:死了 14 个!

胡:我不记的还有活的,我都拨拉过,看谁像没死的,就再给两枪。那就是没杀净。

警察:你知道后果吗?

胡文海:(对警察满脸媚笑)知道、知道,我得给人家抵命。

警察:后悔不后悔?

胡文海:咋不后悔,有个娃娃不该杀人家,你们一说,才知道人家是串门的。再就是该杀的没杀净。

警察:你还想杀谁?

胡文海:就那几家的男人。

在法庭宣判死刑后,胡笑容满面,连连冲着听审席拱手:我先走一步。

如果把大海、小玉视为暴力压迫的受害者,藉由极端的暴力手段完成了侠的身份升华,因果之间的逻辑关系就难以无缝接

合，尽管大海和小玉用"林冲夜奔""苏三起解"的掌故崇高化、悲情化了自己的行为动机，达到的戏剧效果却反讽而辛辣。而周克华案披露出的细节也显示，影片中三儿"听到枪声才觉得不无聊"正是周无动机杀人的忠实反映。那些被随意宰杀的民众虽然并不无辜，却无论如何算不上应当接受末日审判的罪恶渊薮。电影着墨于侠者的内心，其行为动机显然经不起拷问，反而会因为耽溺于暴力本身而丧失了对人的悲悯。贾樟柯的电影向来致力于让我们于任何流畅的秩序中听见磕磕绊绊的声音，但是《天注定》里他又试图建立起一个善恶分明的世界，结论只能是：为什么他们会为恶？因为恶就在那里！这也许是本片最让人感到软弱无力、难以自洽的地方。

当为恶的逻辑被普遍接受时，道德成本会因为过于高昂而乏人问津。于是我们看到，村民们私下着诅咒着村长和焦总，又为了一袋白面踊跃加入欢迎队伍，为民请命的大海，就像《正午》中的警长，身前身后，只有自己的影子，永远得不到任何的反馈，村民凑趣让他当村长，连他自己都说："我要当了村长，会更狠更坏！"谁是受害者？谁是加害者？说到底，大家都是暴力的"同谋者"。贾樟柯让四个故事中出现的动物和人物产生了对应关系，从而完成了他对暴力的双线叙事——人对人的显性暴力，以及人对自然的隐形暴力。那匹被不断抽打也不肯挪动脚步的马，是一个比喻句，让人很容易想到尼采为之发疯的都灵之马，以及被宰杀的鸭子，放生的鱼和神秘游弋的灵蛇，天地不仁，以万物为刍狗！

"原罪"这个充满基督教精神的字眼，已经不是盲山、盲井中人类文明荒野的奇观。在贾樟柯的解释系统中，它是每个人血液中携带的 DNA，需要以暴易暴地完成对正义的自我实现。这

种意指也在本片的场景转换中得到暗示。同样是贾樟柯擅长的片段式叙事，又一次从山西出发，再到重庆湖北广东，视觉结构纵贯中国南北，意在拼贴风格中呈现全景观照：第一幕，王宝强扮演三儿率先夺命三人，并和姜武扮演的大海擦肩而过。大海工友韩三明回到重庆，向三儿借了个火；第二幕，三儿街头劫金后搭乘大巴，他中途下车后，镜头移到了同车的张嘉译那张心事重重的脸上；第三幕张要求小玉跟他去广州当外室，小玉拒绝后他独自返穗。小玉杀人后到山西找工作，徘徊在大海当初经过的城墙下；第四幕，原来张是小辉所在工厂的工头……

对现实和底层社会的深切关注，使贾樟柯特别善于把握一种近乎纪录片质地的真实表达，这让他的影像极具文献价值。也因此，小辉跳楼是四个故事中我最喜欢的，罗蓝山的身上，能看到贾樟柯的初发地——小武在闪光，人物状态淡漠而虚无，巨兽般的世界工厂中一个渺小的存在。故事的起点非常实，细节也非常实，堆积出了一个飘浮虚幻的世界，生活的真相反而凸显了出来。

启用专业演员能看出贾樟柯对于传达自身批判意识的倚重态度，更见他对票房的企图心。姜武和王宝强、以及打酱油的张嘉译，一众实力派男演员的加盟，以流畅扎实的台词功力、炉火纯青的演技手法，提供了影片观赏性的保障。尤其是王宝强，经此一役，完全告别了本色出演的标签。眼神阴狠、表情僵滞，嘴角的一次牵动就是一条人命，周身都笼罩在一种毒辣的、让人毛骨悚然的安静中。这种暴露性的演出，是演技还是本性总会让观众傻傻看不清楚，谁能想得到，一笑两个大酒窝、人畜无害的傻根也能这么吓人。这个恶到骨子里的角色足可确立他本人表演事业的里程碑。然而，影片纪录片般的写实力量，也被这些专业级别

的表演所消解，贾樟柯的眼睛搭建起来的这个三儿，无法解释周克华的非常罪。

如果说有瑕疵，当属小玉杀人案一幕。面对挚爱，容易失态，作为贾樟柯的唯一女主角，赵涛身上有一种国内女演员少有的能随时豁得出去的、大开大阖的草莽气息，贾樟柯大约对此非常着迷，总是想在上面做点文章出来，以至于贾所有群像模式的电影中，赵涛的部分总是跳戏之感强烈：《三峡好人》构图似舞台剧，两人遥遥相望，走向对方，动作缓慢甚至有点机械，相拥起舞的片断，几乎是刻意地表现出生硬；《24城记》中赵涛的故事情绪起伏最为浓烈、煽情的表演痕迹也使它疏离于整部电影。《天注定》里，小玉杀人的身法颇似戏剧亮相，一身白衣、鲜血染面的造型更是直接向胡金铨《侠女》中手刃仇人的名场面致敬。小玉杀人后，奔跑到马路上，追光与构图完全是舞台剧的，她草木皆兵地一转身，竟然是一群牛从黑暗中走出，贾老板小露了一下"作者电影"的气质，出演了一个到东莞买春的土大款。然而，这些充满超现实主义色彩的趣味点并没有为电影实现增益，毕竟这是一部在任何方面都无法让人轻松起来的电影。

《天注定》还未公映种子已经流出，贾樟柯称大陆市场尽失。这部片子的公映前景我并不乐观，如今的影院是供观众去脱离地心引力的，谁会任由这么一部黯败惨厉的电影将自己拖进泥土深处？连他作品中感官效果称得上舒服的《三峡好人》，都在上画后遭遇了"要黄金还是做一个好人"的价值观之争，何况就影片本身来说，公映也基本无望。在网络上实现口碑的发酵与增值，未尝不是一种圆满。

当代语境下的中国电影，由于消费主义无处不在的压力，审美的知觉与道德的知觉都成为稀缺物品。《天注定》与贾樟柯的

存在，至少可以让我们欣慰：中国电影没有缺席公共话语的讨论与反思。一部电影以这样的方式告知了事实的存在，重塑了事实的模样，总让我想到那些冲到敌军阵前，赤手空拳护卫自己的丈夫、孩子的萨宾妇女们。如果生逢其时，《天注定》只不过具备案例演绎的价值；如此生不逢时，它的面世，也算是个异数。而能看到这部电影，也实在是我们的运气。

（发表于《博客天下》2014 年 3 月中）

他跑得太快，时代在他身后气喘吁吁

《至爱梵高·星空之谜》（*Loving Vincent*）/2017 年 / 英国 /95 分钟

他从未试图创造出一种别人不懂的、哗众取宠的艺术，恰恰相反，他长时间蓄意创造一种新的绘画，这是一种非常单纯易懂的、近乎儿童画似的艺术，能够打动任何没有精微艺术感觉的普通人。打开任何一本编年体的艺术史，在他之前、之后的荷兰画家们，画笔还在古典主义与现代主义之间犹疑，你才会惊叹，他已经走得如此超前。

《至爱梵高·星空之谜》的叙事方式不新鲜，是于众说纷纭中烘托出一个真 / 新梵高，换了任何一种呈现手段，都无法达到如此震撼的视效：15 个国家，125 位艺术家，耗时 7 年，绘制了65000 张油画，以每秒 12 帧的速度播放，复活梵高的 120 张经典作品，世界上第一部手绘动画电影……应该说，在这部电影出现之前，"工匠精神"这个词，已经在公众记忆中走失很久了。

欧文·斯通藉《渴望生活》，将梵高的一切在世人心目中就此盖棺定论：从没受过任何专业训练，只活了 37 岁，28 岁时第一次拿起画笔，井喷般地创作出了 800 多幅作品，平均每 3 天一幅！

年轻时，他曾将自己的热情寄寓于神职工作，在一个矿区担任教士，他完全牺牲忘我的精神引起了教会的不安，最终将他撤职，反映在他早期的作品中，阴暗的色调、苦难的人民，写实、

凝重。而后期，当他的生活全然堕入贫病深渊时，作品却意外的响亮和光明，宣告了色彩在表达主观感受方面至高无上的统治力，他用全部精力追求了一件世界上最简单、最普通的东西，这就是太阳！

也因此，他成为被言说最频密的一位画家：至今已有七八部人物传记，二十多部影视作品问世。时至今日，他的"一举一动"都是新闻头条（梵高作品几乎都留在荷兰，流出极少，偶有一幅出世，即名动江湖）。柯克·道格拉斯主演的《梵高传》和卷福出演的BBC纪录片《画语人生》，皆为一时上选，但前者演出了他的癫狂和绝望，却没演出他的谦逊温厚。他的妹妹说他最懂"花魂"，他用笔触、色彩、光线的微妙嬗变烘托出了粲然又挣扎的花的灵魂；而卷福塑造的梵高，在自陈的同时也直面观众，用第三者的眼光剖析人物，带有浓厚的实验风格。卷福本人形象的加成，让这个梵高太有魅力，以致于难以解释他糟糕的女人缘，以及不为世人赏识与理解。当然，这些梵高，都是拼图的一角。

《至爱梵高》的两位导演，坚持只有作品才是抵达画家最好的方式。他们让两个画中人：邮差鲁瑟夫·卢兰和他的儿子阿曼德·卢兰充当线索，串起了所有的知情人，从已被扒得烂熟的陈年掌故中，重新设置起新鲜的悬疑氛围：在他生命最后的两星期究竟发生了什么？他在写给提奥的信中说自己已经完全康复，在他自杀前一天，拉乌酒店的老板也力证他心情很好，他甚至写信补货了大量颜料画材，这无论如何不像一个有自杀意图的人所为；他和伽赛医生最后一次争吵的内容是什么？后者看起来既是他狂热的粉丝，又像一个贪婪的攫夺者；伽赛小姐与他究竟有无一段情？村里的顽童、以雷奈为首的浪荡子经常霸凌他，雷奈还有一把枪，加上伤口的疑点，临终画具的去

向……环环相套，生生把一出"信史"拍成了罗生门！作为导演的分身自况，阿曼德充当了一位极有耐心的明星大侦探，带着我们一块一块，拼出一个"真相"。抒情感伤的基调以及无时不在的自省，没有听任商业逻辑任意驰骋，把这种悬疑卖点推向奇情化，真是令人叹服的修养。

我们知道，在梵高的时代，不会有人关心这个真相，更不会这么执拗追问他的来龙去脉，导演是借着阿曼德向我们替他讨一个迟来的公道！除了提奥，他唯一的朋友和知己。他是多么孤寂啊，在奥维尔小镇旅居期间，他寄出了200多封信，比这个小镇居民一年的书信往来都多！他死后，提奥在精神上和身体上都崩溃了，6个月后也辞世而去。提奥的眼神是那么伤心绝望，字幕上打出"兄弟二人，同生共命"，我看得热泪盈眶。

现实与回忆之间的切换，导演用了两极化的色彩处理，众人忆起梵高，总是阴沉晦暗的黑白色调，把现实部分的流光溢彩比衬得愈发像个幻觉，"我希望我的画能感人至深，发人至柔"。他终于如愿变成了夜莺，用歌声慰藉世人的苦难！

拼图变成夜空闪烁的星光，那是梵高的内心幻象。这位未遂的教士，以中世纪殉道者的激情投身艺术，以身代薪，熊熊燃烧，不节约一点能量：沉睡的大地似乎要借助扭曲的、火舌一般的丝柏、教堂的尖顶和起伏的山峰，形成奋起上趋之势，与无限神秘的宇宙紧密结合。"我们搭乘列车到达一个城市，在一座星球上死亡。"但在我们身处的这个星球上，他只关心生命，不关心死亡。

他从来都没有疯，他跑得太快了，而时代在他身后气喘吁吁。

封冻在淬火青春里的老男孩

《蓝色骨头》/2014 年 / 中国大陆 /101 分钟

2008 年 1 月，工体，《时代的晚上》演唱会，面对观众一浪又一浪的高呼："《新长征路上的摇滚》！""《一无所有》！""《红旗下的蛋》！""《花房姑娘》！"……中国摇滚乐的教父崔健，不变的五角星帽子、彩色袖标旧军装，我行我素地轰出一首首旋律陌生的新歌，强势宣告：他不再需要那些曾经把他的名字擦得熠熠发光的老歌了，他就活在当下，这是他的时代！演唱会时长过半终于开启金曲时刻，歌迷却失望地发现，那些熟悉的老歌被重新改编，将他们跟唱的企图拖拽得溃不成军。于是，歌迷自发捍卫老旋律的大合唱与崔健的旧曲新弹交错辉映，成为那个夜晚蔚为壮观的一幕。

2014 年 10 月，工体，《蓝色骨头》首映礼演唱会，新晋导演崔健在短短几分钟就极尽诚恳地换了鲜红风衣和白色西装，简短地介绍过电影，崔健回归到他熟悉的身份，开场就是《不是我不明白》，不待观众殷殷呼唤，一首首老歌喷薄而出，甚至包括暌违工体 28 年之久的《一无所有》，加上华丽炫酷的视频画面，务求服务于观众听觉、视觉的多重满足。当晚的高潮是，他标志性的红星棒球帽高悬在大屏幕上，下面不断切换着与他合唱的孩子们的面孔，崔健带领全场高喊："中国摇滚后继有人！"

这，已经超出了为电影暖场的初衷。从 1986 年初试啼声就震惊中国乐坛至今，崔健在工体的三次登台，既是对中国摇滚乐的命运做节点式的标注，也是崔健们由"垮掉的一代"向"迷惘的一代"滑落的轨迹。他们领先于一代人发出声音，表现出渴求无序、狂欢状态的革命浪漫主义情怀。崔健始终对社会底层所包孕的巨大激情与能量保持着敬畏之心，身为大院子弟，其音乐活动却成为紧贴民间的一种精神信仰。

如今，和他 53 岁的年龄一样尴尬的是他的音乐，他的内心仍然试图保持"一把刀子"的锋利，只不过当他挥舞这把刀子的时候人们已经无动于衷，他从未放弃过用音乐与年轻人对话的尝试，比如淡化旋律而专注于节奏，曲风愈见极端，歌词中亦舍弃了那些崇高而空泛的字眼，代之以简约和纯净："我是空中的鸟，你是水里的鱼 / 我没有把你吃掉，只是含在嘴里 / 我要带着你飞，而不要你哭泣 / 故事太巧，偏偏是我和你。"不再热衷宏大叙事的批判倾向，而是执着于捕捉个体经验中的精微感觉。他鼓励歌迷勇敢打破对自己的偶像迷思："你们当初是在没有选择的情况下选择了我，使我成为权威，但这种权威并不一定结实。"他不再敌视媒体，不再排斥开发商，性情更见随和，用一种更入世的态度向世人剖白：摇滚始终是深埋在他身体里的那根蓝色的骨头，理性、智慧而冷静。抛开影片的主题不谈，就表达方式而言，这或许是崔健距离时代最近的一次。

"一首歌，两代人，三段故事，四种曲风"，《蓝色骨头》的考语虽然简单，但其中指涉的意象却极其丰富。"文革"做历史影壁，一家三口各自在不同时间和空间中的经历相互穿插，相互补充，拼接出义无反顾的壮烈爱情，拙于表达的舐犊之情；可耻的背叛、虐心的单恋、歇斯底里的疯狂和未曾见光就枯萎的

"禁断"情愫。父亲的身份是政治意志的延伸物——特工，母亲是自由意志的理想化身——"施堰萍"（实验品），一望而知是崔健的夫子自道，儿子钟华——（谐音"中华"）则是父母双重特质的合体。在以主题的杂糅、混乱印证了历史与现代互文关系网的同时，将 20 世纪 80 年代"迷惘的一代"的叙事母题，统统倾倒在一片漫延而来的现代化的沙海之中。《蓝色骨头》主题曲贯穿电影始终，崔健以一种顽强的实验精神，和他熟稔的音乐才具，孜孜探索着摇滚精神在消费社会的文化断层间存活的可能，让"一朵春天的花，开在秋天里"。然而，正如母亲在那个特殊的年代热爱约翰·列侬被视为异端一样，今天崔健所面对的自我和音乐的较量更为严苛，即使万众尊崇，稍有懈怠，便会被淘汰出局。

与看似前卫、激进的主题相比，整部电影仍然被包裹在左翼美学的框架之下：用大量的符号、隐喻和象征，直接启动对原生态生活的道德批判，思想性和鼓动性都表现得非常强烈，而对底层和苦难的书写则不可避免地带上了单极化的特征。那段特殊的岁月是一代人难以愈合的伤恸，到崔健们的眼中，则是"阳光灿烂的日子"。特殊的身份不仅让他们免于生理与精神的双重饥饿，反而最早接触了西方摇滚乐和电影，开始了文学与艺术的启蒙。"文革"在大院子弟出身的艺术家眼中，总有一层温情脉脉的诗意面纱，而现代都市生活，在他们的书写中，则要么荒诞、要么冰冷，让理想和情怀没有容身之地。除了艺术上明显的缺陷，这种情感立场本身就透着可疑。

无怪著名乐评人李皖评价崔健的《一无所有》说，这首歌与其说映射了一代人的精神困境，不如说是一首情歌，并不具备太多深刻的社会内涵。生长在红旗下的崔健，即使有着难能可贵的

平等意识，也无法真正换位审视自己的优越感。他坚定地认为，父母辈在政治扭曲下始终抱持明确的理想主义，对现代人被物欲横流摧毁得支离破碎的精神家园，有着难以替代的救赎作用。然而将一首歌反复烘烤，就能达成两代人的精神勾连，乃至一种托孤式的继承与和解，这种阐释无疑是粗糙的、简单化的。于是爱情线就成了叙事策略的共享资源。在母亲经历了追求爱情与追求艺术的双重幻灭后，父亲以英雄救美的姿态促成了自己的爱情。儿子则像时下的都市青年对性抱着一种随意的态度，一次看似轻率的上床，却意外激活了两代人沉寂已久的价值观碰撞。

　　然而，正如儿子在研究父母心路历程时反复强调的"我觉得我就不是这个时代的人"一样，应该说，崔健对年轻一代的认知存在不小的错位。一个背景悬空的中二青年，整天无所事事游离于当下，拧巴着一张叛逆与反思的脸谱，这样的人设就能覆盖都市年轻人的生活状态和精神气质？在他身上完成一次个体意义的谅解备忘录，哪怕将导演本人感动得多么死去活来，也无法为整个时代和人心的转换成功背书。这其实反映出崔健对当下的判断是多么陈旧而力不从心，他无法捕捉住一个飞速变化的世界，不得不用自己熟悉的内容进行填充以固定自己的认知体系。今天的年轻人与崔健的距离不仅是物理时间上的代际鸿沟，更是灵魂上的巨大隔膜，崔健身上闪烁的精神符号即令对他们还有回响，那也只是审美意义上的挪用，而非精神维度上的回溯。

　　这使整部电影所能贡献的价值极为有限，于精神追求的压抑与扭曲，架设在摇滚乐上，虽然别致，却也不算独特，更不用说经过崔健暧昧画风的涂抹，控诉与批判早已稀薄无凭；于敏感禁忌题材的触碰，几笔轻轻的点染，更似一种旁逸斜出的趣味，何况早有《天浴》和《霸王别姬》这样的珠玉在前，挣脱一片无奈

和绝望的时代网罗，横空跃居其上。

当然，对于历史线索的呈现，崔健的出手非常熟练而惊艳，荒唐时世的压抑与人性的坚韧抗争，暴戾政治对美和艺术的摧毁，精妙的细节信手拈来。三个裹在肥大军装里的年轻身体，在艺术滋养下遮挡不住的鲜艳与蓬勃，那是崔健所熟悉的鲜花着锦、烈火烹油的青春。用《迷失的季节》配独舞，首次获得独立剪辑权的崔健表现出了令人侧目的才情，符号与隐喻直接服务于诗意的倾泻和电影纯粹的文本形式，杜可风具有强烈个人风格的影像表现与崔健的音乐相辅相成，产生了奇妙的化学反应，独特的拍摄手法和镜头处理对影片情绪起到了关键的烘托，观众亦强烈感应到了那份崔健特有的孤傲与感伤。

对于一个想看到记忆中那个摇滚英雄的歌迷来说，这就够了！这个老男孩，虽然已经被封冻在时光深处，但是如果你还记得他曾经带给你的灵魂激荡和热泪盈眶，这也就够了！

时间是最大的魔法师

《少年时代》（*Boyhood*）/2014 年 / 美国 /165 分钟

 一部烂番茄网好评率满分、IMDB8.9 分的全美电影长什么样？理查德·林克莱特的《少年时代》可以告诉你答案：一部捕捉时间的电影！时间是本片最基本的叙事手段，也是重要的修辞方式。我们总是习惯在电影中抵达那些从未去过的地方，但当一部成长史被连汤带水打包呈现在眼前，那是在召回我们的过去，同时也钩沉了淹没在岁月石墓中的谜题："我"是如何成为了今日之"我"？这个命题穿透了生命最核心的本质，几乎没有人不会对此感怀、自伤。

 这是一部"不可能"的电影，从 2002 年开拍到 2013 年杀青，拍摄周期长达 12 年，为了不打扰主角艾拉·萨尔蒙的正常生活，只能选择在他暑假的短暂时间内完成，这也造成了奇妙的视效，观众感觉不到四季的更迭和拼剪的痕迹，6 岁的小男孩已经在镜头中走入了"麻瓜世界"。林克莱特放弃了特效化妆、字幕叠映等电影常见的时间魔术，要求演员刚好表现出符合自己年龄的状态。这就意味着，他必须维持一个稳定的拍摄团队，演员们在漫长的拍摄间隔中必须保持着密不透风的连贯状态，还要不出一点意外，林克莱特称为自己的"为奴十二年"。然而，这又是一部货真价实的剧情片，演员和角色长期共栖，彼此渗透，无限趋近。尤其对于主角艾拉，电影就是一颗浓缩了他青春全记录的时间胶

囊，他也在角色中正确地长成了一个沉默蕴秀的文艺青年。

表演的人始终忘不了自己是个演员，而真正的演员却始终在过自己的生活。时间有如上帝之手，它编写情节，全知叙事，并雕刻了艾拉和梅森的将来。比起《楚门的世界》，这部电影和它的番外更像一则寓言。

林克莱特对时间的执念，从他的"爱情三部曲"——《黎明破晓时》《日落黄昏时》《午夜降临时》里就已表露无遗：不变的男女主角、限时一天的爱情，每部间隔9年，怦然心动、前缘再续被生活的日常琐碎和彼此相处的实用性取代，在烟火气中化解一个个小小的怨念，感情愈加沉实。时间之于爱情故事，一种是烟花般燃烧，不节约一点能量；一种就是"爱情三部曲"这样，庭前垂柳，郑重待春风，用跨越20年的耐心覆盖整个人生。看林克莱特的电影，会让人特别对他本人产生好奇，很少有这样沉得住气的导演，不借助任何魔术和技巧，就能完整地带给我们身临其境的感受，这已经突破了电影所能达到的极限。他的电影不追求尖锐和极端，也不回避对生命暗角柔软、温和的打量。叛逆少年在他那里，总能得到宽谅，对哀矜中年，他亦不强作解人。身为东方人，对这种道法天地、顺应自然的态度，尤能感应。

小说家习惯用过去时写作，电影的时间总是现在，《少年时代》则是站在过去向现在进发，电影的每一帧都"活在当下"。虽然在开拍前就已确定了故事大纲，但是具体拍摄中会发生什么，导演没有把握，这是一场和"未知"的约会，所有的对话都像即兴发挥，演到哪里是哪里。其就故事呈现而言只是流水账，无非是少年梅森和家庭的12年变迁的日常，主题意识抛弃了成长常见的励志模式，于家庭情感也未提炼出什么人生奥义，它和我们每个人的人生一样，既似是而非又稀松平常。三次婚姻失败

的母亲，在家庭和事业之间疲于应付，似乎没有为儿女付出足够的时间和关心，然而当梅森考上大学离家，母亲失控痛哭："我以为人生可以有更多"。结婚、生子、离婚……一系列里程碑的坍塌，在电影中切片式呈现，而大部分的生活都在时间里沉默了。

节奏上它接近一部陪着观众一起慢慢变老的家庭情景剧，主脉方向清晰，又不乏旁逸斜出的细节与趣味。父亲带着梅森野营烤棉花糖、撒尿灭篝火以及对女儿的性教育，都透出了明亮的底色。林克莱特仿佛手执一只量表，将影片控制在一个不温不火的浓度上。制作方式的"魔魅"，使迅速见证成长的感受并没有被平淡和日常所稀释，就像片中梅森的对白："你怎么一下子快进了40年？"上一个镜头他还是寸头小孩，下一个镜头已经蓄起长发成为半熟少年。一部洗尽铅华的电影，没有试图添加更多的戏剧元素，但这就是生活，无需强烈的起承转合，在某个节点上略作顿挫，又马不停蹄奔向下一程。18岁的梅森，看上去既熟悉又陌生，回想片头那个躺在草地上仰望蓝天的小男孩，一种往事如烟、在劫难逃的忧伤点染其上，那是我们对时间的敬畏。于是，这个站在小男孩自知视点的故事，也成为观众唤起自身旁知视点的一种共鸣。

华兹华斯云："儿童乃成人之父"，作为个体的成人在时光流逝中从孩子变成大人，一个崭新的人，身上还保留着多少孩提时代的天赋与喜好、恐惧与善良？英国纪录片导演迈克尔·阿普顿为BBC拍摄的纪录片《人生七年》是迄今为止对这个问题最深入的探讨。他选择数名来自不同阶层、种族、背景和区域的孩子，每隔7年倾听他们的梦想、记录下他们的成长。如今已经拍到第7季，阿普顿批判英国阶层凝固化的初衷得到了印证：7岁时，比起下层孩子的可爱天真，上层的孩子就像笨蛋，但后来他们还是远远超越

了前者，阶层、财富、社会地位的重要性，没有捷径能绕过去。这部纪录片将电影的媒介运用提到了令人景仰的高度，它无情地揭示了那些试图突破命运桎梏的梦想是如何遭到残酷碾压的，梦想的浓雾散尽之后，裸露出来的是苍茫时间里有去无回的人。我们跟着导演，坐在巡游花车上观光别人的生活，脚下升起的凛凛寒意，其实参照的是自己的命运。这种宿命论的腔调让人生厌，否定了人生的意外，就意味着人类除了俯首称臣，别无他法，但人生其实就是在幻觉中旅行，穿梭时空以改变自己或是世界。

《少年时代》中，父亲的形象，总是伴有鼓励的话语、政治教育、性启蒙、自我建设、艺术探讨，主旨只有一个：你应该努力成为不一样的自己，而不是被压进生来注定的那个模板！

美国梦在《少年时代》中一直都若隐若现，不同于西部片中美国梦的轮廓——一种现实与诗意、残忍与柔情、罪恶与惩罚的混合，没有任何一个时代、任何一个社会比现代世界更信奉个人奋斗、适者生存的规条。单身母亲带着一双儿女，结婚、失婚、家暴、颠沛流离、穷困潦倒……林克莱特没有正面深究这些不幸，对于还在生存层面打滚的穷白人，哀怜自伤是太过奢侈的情调。徘徊在中间地带，奔波失形却得不到与这份忙碌相称的丝毫快意，握紧拳头后似乎抓住了什么，放开手却又空空如也。影片通过一系列时代节点的标志物不断勾勒出这种荒诞感，完成了对美国梦的解构，片末母亲来了一次彻底的"断舍离"，她卖掉了房子，封存了回忆，放弃了这些成功指标对自己的宰制。《少年时代》是对时间的崇仪，但它仍然让人生过半的母亲，向命运的凌虐勇敢说出了一个"不"字！

林克莱特是这样的导演，他令我们在电影中，蓦然回首自己久未注目的生活，因为漠视太久，生活反而变成了幻象。

李安如水，随物赋形

《比利·林恩的中场战事》（*Billy Lynn's Long Halftime Walk*）/
2016 年 / 美国、中国 /110 分钟

越来越多的电影都被打上了"XX 导演作品"的标签，但是签名之于一部电影的意义，没人能及李安。他的电影从来都不需要炒作绯闻、花絮——他自己就承包了所有的话题热度，以至于《比利·林恩的中场战事》（以下简称：《比利·林恩》）这个略嫌拗口的片名，最后也被媒体笼统称为"李安的新片"。这部被 120 帧 +4K+3D 等生僻技术指标刷屏的电影，似乎更应该出自詹姆斯·卡梅隆或是乔治·卢卡斯等技术狂人之手，然而，却是看上去最不可能的李安吞下了第一只技术螃蟹，所有的疑惑和讨论都回到了一个元命题：李安，到底是一个什么样的人？

答案曾经非常清晰，他的"父亲三部曲"——《推手》《喜宴》《饮食男女》，以"家庭"为单位，以"父亲"为形象，加上他旅美十年对于文化碰撞的独有体悟，将儒家文化与西方基督教文化之下形成的两种价值观、世界观共冶一炉，由冲突渐至融合。"父亲三部曲"给他带来了世界性的声誉，既把准了西方人的脉搏，又拍出了地道的中国气韵，李安之外无人矣。

然而，对这些成功的电影语言和题材，他没有表现出任何形式的恋栈，"父亲三部曲"也成为他电影版图中很小的一部分，远不足以为他盖章。后来的电影，他越来越抽离，即使是乱飙的荷尔蒙也难以把他烘热，保罗·范·霍文拍《本能》，为了鼓励

演员全情投入，自己先脱个精光。有人评《色戒》的大尺度床戏："让李安拍情色场面，好比让甘地料理一桌盛筵"。

他也不爱自己的演员，李安的电影没有御用之说。章子怡进组好几个月，他还在不断面试其他可以取代她的演员；汤唯为《色戒》牺牲之大，也只得到他一句："这个女孩子以后很难嫁出去了"；郎雄是个例外，因为是他心目中理想的中国式的父亲形象。"无情"方是大自在，他拍了这么多风格迥异、绝难归类的电影，现在，他也居然玩技术了。

其实，这种尝试从《少年派的奇幻漂流》就开始了，李安意识到24帧+3D放大了24帧的缺陷，在感觉上也确实存在着很大的问题。清晰，作为一种技术上的追求，也是在澄明的基础上对世界和自我的确证。120帧+4K+3D，这一组近乎终极的指标，将技术本身提升到了哲学的层面。除了李安作为导演的不可或缺的同情之心与作者印记之外，摄影机对人脸的呈现及数据输出过程中的高度还原，以及放映环境、观影环境的对观众感官系统的统合与征用，就成为技术与影像之间的彼此投射或是自我指涉。

影片开始，李安有一小段的站台，让现场的观众意识到这将是一部需要特别对待并呼唤新的观众的电影。显然，票房营收与讨好观众不是他关心的问题，"电影还有无限的可能，这使我充满动力。"他另一重隐藏的个性始终没有被挤压——拍片的时候总喜欢往不安全的地方走，如果不是这样的话，他就会有不安全感。这就够了！

相比张扬的制作技术，《比利·林恩》的故事丝毫谈不上精彩，小兵比利·林恩孤身涉险营救被恐怖分子劫持的班长（虽然没救活），过程偶然被一部遗弃在路边的摄像机拍到，昭示天下后成为民族英雄，他与他所在的B班像花车巡游般四处接受掌声

与鲜花。其间遇到的人各怀异心，冷战思维消解，人们对战争的态度发生了很大的转变，几乎没有人把他当成英雄，连比利自己都像观看一场于己无关的大秀。然而，融入世俗生活似乎更加困难，他唯一一次袒露心迹是面对心仪的女孩，然而，当他刚想说出对于这场战争的荒谬感，想为了爱情留下来，英雄崇拜主义的女孩就大惊失色，他最终选择重返战场。

故事不复杂，但"我们为何而战"却是个值得深思的命题。戴姆想挫挫石油大亨的伪君子气焰，直言"必须杀死敌人这种想法会让人变得扭曲"，大亨表示理解和宽慰："我知道这对你们太不容易了""不！不！你错了，我们喜欢杀人，这些小伙子们，一拿枪就兴奋得直发抖，呼！太过瘾了！"谁都知道他说的是实话，这种讨论在《拯救大兵瑞恩》中，是马革裹尸的崇高和悲壮，在《全金属外壳》中又是彻底的消解和虚无。

李安的视角，似乎看不出导演自身的态度，这种含混，与其说是暧昧，不如说是另一种意义上的直达本质：B班的8个"美国英雄"，被放置在真人秀似的金鱼缸中，要承受的来自世人的打量亦被加倍放大，他们或被视作可以讨价还价的商机，或被讥讽为被操纵控制的无脑战争机器，B班都以他们的方式报以漂亮的回击。当记者问林恩"你跟敌人有过面对面的交战，是不是很多士兵都能获得（given）这样的经验？"林恩吃惊地反问："我和我的对手哪里来得及考虑'获得'？"唯独对于"英雄"的称号，他们要承受来自内心深处的质疑，因为他们知道自己并不是。

问题来了：如此"走心"的一部电影，需要使用这些顶配的技术标准吗？从观众体验来说，加成的效果并不突出，这部电影如果不使用3D甚至不使用任何特效，也丝毫无损其故事的完整性。《比利·林恩》毫无疑问是部好电影，但却称不上是部"好

看"的电影，即使有 120 帧 +4k+3D 的加持，也未在观赏性上有爆炸式的提升。被诱进影院的观众浑身每个细胞都做好了被暴击的准备，的确，那种全新的清晰度、浸入感、高画质会在一开始震你一下子，但很快我就完全适应了，我甚至完全忘记了"技术"的存在——我被这个故事掠走了！

超高的清晰度准确地抓住了林恩的割裂、恍神，甚至抽离于万众欢呼中的荒诞之感。观看的席位被前所未有的"沉浸感"彻底颠覆，我们不再是观众，而是化身为比利·林恩，体会到角色每一丝情绪的细微起伏。林恩的扮演者乔·欧文便表示，非常喜欢这个故事采用比利·林恩的视点，观众可以通过他的双眼，观看大众对于军人所投射的各种想法并体验军人生活的每一天。林恩姐姐凯瑟琳的扮者克里斯汀·斯图尔特，同样体验到了就像"活在角色之中"的那种感受。

在本片台北首映礼上，李安就谈到了"真实"的"美感"，以及"清晰"作为"内心解剖"与"人性观察"的重要手段。由于台词极为俭省，顶级电影技术所呈现的清晰画面、纵深景深与观众视角，就成为反思和批判的本体，而且远远要比"生活不是电影剧本"这样的台词要来的更有力量。演员眼中掠过的一丝微光，姐姐在腿上按压产生的白印随即消散，林恩杀死伊拉克人，在身下慢慢洇开的血泊，随着生命体征消逝逐渐涣散、空洞的眼神，都因为精微的呈现而别具深意，每一帧画面都服务于主旨而非炫技。"清晰"就像一架显微镜，深入到角色的内心，同时也拉开了观察世界的距离，产生了一种"陌生化"的人性体察，这准确传达出了"英雄"林恩与其本我之间的剥离与冲突，进而大而化之，对美国社会文化、伊拉克战争问题以及人性的孤独和异化等现象，给予了独特的聚焦与全方位观照。

对中国观众而言，这部电影存在读解上的巨大障碍，这个故事太美国了！它不因为导演是李安就对中国观众的理解施以更多的体贴，甚至，如果没有高清晰的噱头，它很有可能在中国这个大票仓颗粒无收。李安电影虽然没有强烈的风格化的元素，但是他兼祧中西方文化的造诣却是公认的：面对中国，他的文化系统是开放的，而面对西方，他又着力宣扬东方传统的含蓄，而为了使自己的阐释不对观众产生排异反应，他只表现冲突而不做是非判断。如他所钟爱的同性恋题材，在《喜宴》《断背山》《制造伍德斯托克》中都有表现，同性恋对无论哪一方主流文化系统都有强烈刺激，李安的处理使冲突中的每一方都得到了体谅。

然而，在《比利·林恩》中，他比西方导演还要走得深、走得远，他甚至牺牲了在观赏性上对观众的逢迎——故事的大部分都很沉闷，当然《少年派》的前半段也很沉闷——他完全把自己变成了一个美国导演。李安经常被形容为像水一样，随着容器来决定自己的形状，然而没有人否定他的个性。拍《理智与情感》时，连查尔斯王子都好奇他是怎么指挥动那些大咖的，他们可不是吃素的，李安答，是啊，他们都是吃人的。不善言辞、柔善谦和已经成为他的媒介形象，但他同时又被公认最懂沟通，他一开口，既留有余地，又容易让人接受。我一直觉得李安是个内心暗黑、悲观的人，但作为导演这应该是一种美德，在创作理念上，他始终知道方向，也从未做过让步。

电影的高潮段落，因为需要让战争重回人们的视线，林恩们为橄榄球赛做中场表演，烟花怒放，一下子把观众拽入了实景感受中，镜头从林恩的背后推向肩膀，轰响、喧嚣的现场，再没有比这更像一场秀了——楚门的世界！那一刻，我看到了冷然注视这一切的、李安的眼睛。

将民谣堆积在那条大河的河床上

《大河唱》/2019 年 / 中国大陆 /98 分钟

最初听到《大河唱》的片名，我以为会是介绍非物质文化遗产的标准模板，主创团队沿黄河出发，从源头无人区到入海口，历时 3 年，跨越 17 万公里，1600 多个小时的深描式记录……很容易只见文化不见"人"。最终的成片剪成一个半小时，由摇滚歌手苏阳为线，引出说书人刘世凯、花儿歌手马风山、百年皮影班班主魏宗富、民营秦腔剧团团长张进来等四位民间艺人。

《大河唱》从音乐和文化出发，借由"人"串起了脉络化的、枝干蔓生的、自在而有生命的主题：黄河、地理、家园、城市、变迁、消亡……这些主题既有不可调和的二元对立，也有协商与和解，它使我们每个人都与那条河产生了或明或晦的情感关联。

摄影很棒，有"大片感"，片头驭风翱翔，拍出了大河与西部的寥阔、苍凉、缈远和活力，坐在第二排，竟有一种 3D 的沉浸感。片尾又回到河流的地景，日暮时分的黄河九曲，那是一种肃穆的敬意。叙事舒缓，没有大惊小怪的底层切片，抒情亦很克制，我一度担心的会围绕"大河唱"这个伟光正的主题提炼、升华，也没有发生，我身边观众的脸上，是真正平静下来、沉浸进去的表情。

对于民间艺术在现代文明围剿下面临的危机与矛盾，影片不做控诉也不诉诸悲情，而是让"人"来发声，说的都是日常——

每个人都在自己的生活处境里矛盾着、坚守着、肩负着又歌唱着。四个民间艺人，有非遗传承人，也有乡村戏班的班主，他们都知道自己操弄的是好东西，但也"不敢让娃娃学，学下了连饭都不吃不上"，那种热爱比虽九死而不悔的口号大义更为深沉感人。更令人讶异的是，他们在镜头面前如此自然生动，不隐恶、不迎合，他们正确地活在自己的故事里！这是主创团队得到的最好回报，他们是艺人，习惯了被观看，但是一并入镜的群众，也对镜头奉献了真实无伪的信任与坦然——包括暴露生存窘态和农民式的狡黠，没有比这更恰切的"河"的精神气质了。

我最喜欢说书艺人刘世凯和秦腔班主张进来，如果说是表演，他们就是影帝级的表现，如果说是原生态，那他们的松弛自如连专业演员都会嫉妒。影片中有两处神来之笔：刘演出完和一个老汉拉话，让老汉给自己说个对象。老汉问，你这么多年都莫给自己瞅下一个？刘神秘地竖起两根手指，有两个，当兵去了（音：老）。老汉有点急，你明明有，你说莫有？！他嘿嘿一笑，当兵去了，给马克思当兵去了。他斜睨着眼睛笑，为捉弄到了对方而得意，又补充一句，都死了还算吗？两个，死了一对。一个悲惨的人生故事让他拿出来，又轻轻放了下去……张进来从台上下来，寻了块门板斜躺在道具堆里打盹，不知是谁把一根板带扔了过来，正好扔在他脸上，他一下子恼了，这谁！没看人在这睡着觉吗？他媳妇怼他，你睡那儿，谁能看着？他更气，这么大个人，咋看不着，他细端详发现板带上沾到了他脸上的黑油彩，又气又心疼，新新的一个板带，一下子弄脏了！个中生动文字不能抵达万一，只有诚恳的影像堪堪能够"看见"和"还原"。

电影中类似的谐趣还有很多，刘世凯背上长了疮，寻医问药无效，找到阴阳（风水先生），阴阳摸着他身体一个部位大声喝

问："原来是不是这儿疼？"刘答："是！"阴阳念念有词，叭叭叭给他身上盖上一串红章（类似猪肉检验的那种），又喝问："现在是不是不疼了？这儿呢？是不是松下（缓解）了？"刘点头："不疼了、不疼了！"趁阴阳转身，他冲着镜头挤挤眼，小声说："还疼着哩。"

比起乡民，他们是有见识的一群人，也有看世界走出去的文化自觉。马凤山开了抖音，每次直播，他穿得周正，唱得卖力，发自内心地向刷礼物的老铁们抱拳致谢。他有理论水平也有自己的思考，花儿的本质就是"撩骚"，就是那种原始的生命力。魏宗福和他的皮影戏班获邀到上海演出，临行前郑重交待任务，一定要唱好！演好！就这一出！"唱了一辈子皮影，也恨了一辈子皮影，到了了还要感谢皮影，没有它，我一辈子也看不到这么好的上海！"他拿出看家本领演绎着那些帝王将相、才子佳人的传奇，却遭遇到了文化休克现象，台下的小朋友们眨巴着眼睛，满脸都是困惑……这几乎是全片唯一一个戏剧冲突，创作者们也并未刻意加以放大，而是借活动主办方之口委婉表达："你们这个是好东西，就是太传统了，要改变，要革新……"魏的背影同样充满了困惑。怎么改？用皮影演出变形金刚就能与世俱进了吗？

同样的遭遇发生在走出去的苏阳的身上，他在哈佛大学演出，一位听众指出："你的音乐我觉得，用花儿和摇滚乐结合，是有新意的，但是你不够原汁原味"。苏阳直接回应："我不能照着一样的唱，他们唱的花儿，他们从小放羊，生活关系是不一样的。我是工厂子弟，我有自己唱法，我要表达的是此时此刻的中国。"但是这样一来，相比四位意义明确的民间艺人，苏阳在本片中的功能却显得割裂而矛盾，作为一位引领观众回溯中国传统文化的诠释者和继承者，他过于强调自己摇滚音乐的独立和自

洽。片中的省思都由他来承担，又显得太"扣题"了。苏当然是个诚恳的人，他也从这些文化基因中找到了自己的音乐语言，并且在各种音乐节上策动起粉丝山呼海啸的欢呼。今天已经没有了山花怒放的土壤，但将"龙头挂在午门外"翻译成强劲节奏，就是摇滚了吗？

因为担心观影人数不够刷不出分数，我还特意上豆瓣上看了一下：竟然有8.4分了！但实时票房很不理想，从接受习惯上看，它当然是反院线逻辑的，没有频密的戏剧冲突和短频快的节奏。纪录片不易拍，音乐纪实电影更不易拍，四位民间艺人的分量过于追求平均主义，最后的"大河唱"归于苏阳一身，导致影片的节奏感有些失调，但他本人传递出来的困惑、坚守和无力是能够共情的，这也是本片最为动人的地方，从社会达尔文主义的角度，这些民间艺术形式的式微、湮灭终将是必然，用影像记录下来，告知后来者，那条大河的"河床"厚度是怎样堆起来的，这样的工作值得尊敬。

一生的麦子才开始发芽

《第一次别离》/2020 年 / 中国大陆 /90 分钟

因为疫情沉寂了一年终于开门的电影院，是平地乍雷的马赛曲，是莱克星顿的第一声枪响，是照亮十月革命的第一缕阳光。鉴于疫情飘忽不定，这缕光随时可能被重新阖上的门夹断，所以赶紧前往。

与它获得的盛名相比——柏林电影节新生代单元评审团大奖、东京电影节未来单元最佳影片，《第一次的离别》可谓看点平淡，几乎没有刻意制造任何的戏剧冲突。如果不是"影院复工第一片"的噱头，这部电影没有任何值得宣发的话题点；但如果没有这场影业凛冬，这部电影能不能上线都是个未知数。

片中的离别，既非生离，也非死别，而是再平常不过的人生际遇，就连片中不多的几个泪点，都在运镜、配乐、画面上进行了降维处理——本片配乐很美，但都没有出现在可能的煽情点上，刻意进行情感唤起，这份克制值得尊重。凯丽考试成绩稀烂，老师在家长会上批评妈妈，她仍然浑不在意嘻嘻笑，回来后一家人坐在炕桌前商量怎么办，妈妈自责自己没有给孩子创造好的条件，她却哭得怎么也止不住，这种情绪落差反而启发了观众会心的笑点。

本片虽然讲的是成人世界的困厄：艾萨的妈妈又聋又哑，患有精神疾病，父亲在兼顾她和地里的农活左支右绌，决定送她去

养老院；凯丽比努尔的父母为了挣更多的钱给孩子创造更好的学习环境，决定举家搬迁到库车；艾萨的哥哥离家去上大学，唯一放心不下妈妈，让弟弟一定看好妈妈，并且帮自己圆梦心仪的大学……成人世界的一个决定，压到孩子头上就是一座山。

本片被评为年度最佳儿童电影，它进入并放大了孩子视角的烦恼与无助，成人戏份仅仅成为辅助的副本，它把孩子放在一个平等的、应该被尊重的位置上，毫不回避成人世界的苍凉底色。

艾萨妈妈的病况与去留，是本片的核心矛盾，也是小男孩整天的心惊肉跳所在。他放学回家，妈妈不在了，他跑到各个邻居家去找，"你妈妈又不见了"，显然这不是她第一次走丢了。他跋涉几十公里去姨妈家找妈妈，一路经过胡杨林、戈壁滩、沙漠、泥沼地……这个段落拉开了一条类似公路片的成长线，到了姨妈家，妈妈因为昏倒在路边，已被送到县医院，他一听连口水都不喝，转头就往县城走。让孩子这么心心念念的妈妈，既不美丽也不温柔，而且完全没法自理，从艾萨和哥哥对家里地里的活计异常娴熟来看，妈妈早已不能再照顾儿子，艾萨也才 10 岁。他去地里干活，让妈妈躺在地边他能看见的地方，不时跑过去给妈妈喂水喂馕，妈妈因为吹风病情加重，他无比自责。哥哥离家前，两个儿子给妈妈梳了辫子，换了衣服，妈妈眼里有笑，可连摸摸儿子的头都办不到。哥哥在路上，放不下的只有妈妈，一路上千叮咛万嘱咐。

爸爸送妈妈去养老院，召集会议征求家族意见，唯独没有征求儿子意见。艾萨的学校生活和现代文明模式别无二致，老师上课教"九月九日忆山东兄弟"，他认真诵读，下课后他是学校校队的神射手。他享受这种生活，神情轻松愉快，这才是他那个年龄的孩子应有的样子。可是这么有魅力的校园生活，他回家后看

到妈妈已经被送走,马上跟爸爸说要退学回来照顾妈妈,而他上学的终极目标,也是要做个好医生,治好妈妈的病。即使爸爸带他去养老院,向他证明妈妈在这里吃得好住得好,他仍然执拗地央求爸爸把妈妈带回家。

凯丽的妈妈去劝说艾萨的爸爸,孩子回来看到有妈妈在,这才是一个家。生活苦到这个份儿上,成人之间缔结婚姻的感情基础,早已稀薄无凭,艾萨爸爸满脸皱纹,手指皲裂发黑,身上衣服磨得又薄又亮,他苦得连话都很少,送走这个女人当然是及时止损的最好选择。凯丽的妈妈年轻时因为日子太苦和丈夫离了婚,后来又放不下孩子复了婚,两口子摘棉花,凯丽爸爸唱起了妈妈离开后自己写的心碎离歌,"我心爱的百灵鸟,离开了我的身旁",凯丽妈妈说:"怎么这么短,我想让你给我唱一个晚上。"因为有爱,这家的日子就是明亮的,相比之下,艾萨的家总是冷调,而男孩的悲伤与无助,就这么直直地撞得人眼睛生疼。

视家庭为最高伦理,本片无处不在点题,不知是否导演的乡愁滤镜,片中的成人对孩子都很温和尊重,凯丽妈妈叫孩子起床从一个吻开始:"我的甜甜的丫头子""我们的小英雄的一天开始了!",孩子汉语考了20多分,她首先自责并和丈夫商量搬家,因为"学好了汉语才能当干部"。不知道这样的温馨和睦会打中多少陷于焦虑症泥淖的父母,但无疑是当代都市亲子关系中逐渐稀缺的景观。

影片最后一次的离别,是艾萨的小羊丢了,这或许是最微不足道的一次,但却意义非凡。它是艾萨与凯丽友谊的连结,其实在凯丽搬家没有来得及和艾萨告别,就已经是个伏笔——他们将在彼此的人生中渐行渐远渐无声。而这,只不过我们即将面临的

无数离别的开始，一如主题曲所唱"一生的麦子开始发芽"……

这部电影的筹备，有一年的外采素材的纪录片，演员都是真人真名，强烈的纪录片风格使影片如同实录。也有些许生硬之笔，很多群演和配角说台词像是背书，当然也可以用当地同胞说汉语的方式来解释。艾萨爸爸召开家族会议，有个群演因为镜头对准自己而笑场了……但这是真实现场转化为影像表达而展示出的生硬，不是演员试图去"表演"一种真实感而让人出戏。尤其是小男孩艾萨，他让人想起《偷自行车的人》里的布鲁诺，《天堂电影院》里的多多，直指人心，澄清心水，对于他，"一生的麦子才开始发芽"！

少数民族的文化叙事，长期以来，要么遮蔽，要么奇观化，而《第一次的离别》却难能可贵地打通了一种深沉、阔大的普世情感。我们不一样，而我们，也没有那么不一样。

致敬王丽娜！

第五辑

两种映像的私通

以"陌生化"的方式赋予经典新生

《麦克白》/2014 年国内首演

莎翁戏剧之于英国人乃是另一种国教，大大小小遍布英国的剧场，每天都有莎翁戏剧在上演，每场戏几乎都座无虚席。而将莎翁经典搬到不具备相应观众基础的中国，又是四大悲剧中相对冷僻、阴郁的《麦克白》，"一戏一格"的黄盈，再次表现出了令人尊敬的勇气。

《麦克白》是 2014 年以来黄盈话剧的第三弹，《语文课》是那种静水深流的气质，不追求上穷碧落下黄泉的戏剧冲突；而《枣树》则是胡同里的家长里短，行文工整而细腻。《麦克白》无论是故事结构还是台词身法的处理，都堪称观赏性最强的一部，足见莎翁经典的生命线之长。但黄盈并不满足作一篇名著的优秀导读，而是力求以一种"陌生化"的书写方式使其获得新生。

舞台布景是中式戏楼的骨架，"非职业素人演员"用到了京剧的身段，当猫王金曲《Stand by Me》被马尔康以京剧念白的形式演绎出来的时候，怪谐兼收，戏味尽出。阴暗的灯光设计是为了降低观众对"视觉"的依赖，从而将所有的感官调度到戏剧本身。服化道的设计充满解构意味和隐喻象征，悲剧导火索的女巫穿着护士服，还是个俄罗斯美妞，说着观众听不懂的俄语，其他演员的造型颇有二次元仿妆风格，有些戏谑的意思却又并不刻意。与视觉的大胆创新相对应的，是黄盈对台词

文本的处理，他抛弃了传统莎翁戏剧的冗长句式和中古语法，在"拉低"名著的同时又保持了原汁原味的庄重与优雅。尤为称道的是，《麦克白》没有因袭许多前卫话剧在本土化方面的标准动作，将时下的网络流行语和俚俗掼口充填其中，犯下为解构而解构的错误。不管是泼洒欲望还是灵感驰骋，节制，始终是值得尊重的修养。

日本戏剧大师铃木忠志担任本剧的监制。早在排练阶段，他就邀请剧组远赴日本他的"戏剧桃花源"进行封闭式的艰苦训练，观众可以清晰地看到他的参与程度之深。铃木一贯主张，莎翁戏剧和希腊悲剧在今天得以新生的重点，不是对古典剧本亦步亦趋的诠释或是再现，而是让身体和语言共同参与到"异文化"的撞击中去。女巫的俄语念白、宴饮群臣时的《春节序曲》、猫王金曲在剧中的几次变体，无疑都是他的"异文化观察"戏剧理论的实践。而多元化的舞台语言、跨文化的撞击与融合，在黄盈出色的掌控下，与中国观众的接受美学充分结合，体现出了有效的、有意义的创造。

这也是中国观众第一次如此逼真地体验到铃木独创的演员训练法：演员通过移步、滑动、踩步以及对腰部力量的强调，充分激发出身上潜藏的"动物能量"；同时又要在表演技巧上收敛自己的行动与肢体，对身体的理性控制也改变了气息和发声的效果。本剧用大量的篇幅表现麦克白与夫人在弑君前后的心理变化，两位主演经常需要在身体动静牵拉的紧张中，念出大段台词，声音高亢中不失淳厚，圆润中又具有穿透力，两个小时里他们完全让这个几百年前的宫闱血案"复活"，尤其女主角，动作、身段、表情生动注解了对权力的贪欲、对宿命的恐惧、软弱直至疯狂。

尽管在文本上非常忠实于原著，但是整部戏的精神内核已经距离莎翁很远。不再追求命运悲剧和性格悲剧的双重审美，一个野心勃勃、邪恶又不失高贵的悲情英雄也被置换成了滑稽、脆弱、神经质的小人物，比起那些故作惊人语的前卫话剧，黄盈才是最深谙戏仿与解构的时代精神的那一个。

一堂《语文课》里的"中国往事"

《语文课》/2014 年首演

　　没有知名的演员阵容，道具布景删繁就简几近于无，亦没有值得反复吟诵、让人齿颊生香的金句台词，但事实证明，一出"三无话剧"也可以很好看。身处语不惊人死不休的时代，我们的观看体验随时在被各种奇崛、怪诞的元素所引爆，寻常和质朴反而成了稀缺。布莱希特说："任何寻常事物都应使你感到不安。"也许这正是《语文课》被冠以实验先锋的原因所在。

　　作为人艺本年度重点推送的剧目，《语文课》的情节简单到可以忽略不计：7 个经历中国语文教育全程的普通人，坐到一起回忆语文课上那些让他们又爱又恨又不可回避的瞬间。经历了完整闭合的教育系统、终极决选的高考和博大精深的语言文化，他们各自走过了怎样的人生，又成为了怎样的人，回望中百味杂陈，而语文课竟也不知不觉间深深参照进了生命的体验……每位观众入场时，会得到一根铅笔、一张练习用的白纸，一册混搭了几十年时代元素的语文课本，两个小时模拟课堂的学习，轻而易举将你拉回时光深处。《卡萨布兰卡》的那首《时光流转》突然就涌了上来："不管有什么新玩意在将来出现，随着时光流转，到头来还是老调重弹。"对于现代都市症候群，怀旧永远是最好的治愈。在这堂洗尽铅华的语文课上，情感与信念也恢复了那种古老的亲和力。

通常的戏剧演出中，观众都处在情节之外，不能进行实际的参与，而《语文课》彻底扭转了他们"观看者"的席位。被誉为"一戏一格"的导演黄盈，把互动发挥到了极致，调度出一个普通观众都易于接受的怀旧语境，他称之为"冒险"。这次冒险如此成功，观众的反应和参与都天然地成为戏剧的一部分。几个演员虽然年轻，却将场内气氛调动热烈，全程没有冷点，观众变成了课堂里的"学生"，从最开始入学的练习坐姿、学习拼音、听写笔画，到组词造句、总结段落大意和中心思想、参加考试，背诵"弯弯的月亮"和"一只乌鸦口渴了"……不得不说这部戏观众水准之高，即席挑出来的小观众能一气背出全本《出师表》，另一位小观众在回答难度颇高的"横折折弯钩"对应的汉字时居然提供了两个超有想象力的答案，观众席上一阵惊叹；成人的表现就差强人意，在词语接龙环节，一个男观众接到了一个"别"字，情急之下居然憋出了一个"别介"，引发了善意的哄笑。当我被要求换过惯常使用的右手而用左手哆哆嗦嗦写下"语文课"三个字时，那个手握铅笔想用力写好字的六岁孩子一下子就穿过时光隧道回来了。主动的、实际的、积极的参与背后，是精神与情感的参与，无须鼓掌、不必欢呼，舞台近在咫尺，演员触手可及，这不是一个发生在遥远地方的事件，而是实实在在着落在观众精神、体感上的投射与认同。

看似漫不经心，实则匠心处处，薄薄一册语文课本在手，民国繁体竖排课文与新版语文教材共栖一处。从一二三、人口手，到《小猫钓鱼》《论语六则》，各种古文篇章，甚至还有《天龙八部》的章节，这样的编排本身就蕴含了更多课文以外的东西，各个年龄段的观众都可以找到他们那个时代的精神对应物。黄盈试图通过一堂语文课回答"我从哪里来，要到哪里去"的"野心"

可谓昭彰，语文课的学习对于'要到哪里去'的问题有时候就是船舵的作用——尽管在这个过程中原本的意志因人而异，影响了性格的发育、生命的路途和选择的导向。将一卷波澜壮阔的"中国往事"浓缩进一堂语文课，是黄盈对历史、文化、精神的一次纯粹自我的表达，也提醒我们放慢脚步，留一点耐心翻阅自己的心灵。

尽管批判性不是这部话剧的主旨，但在几个重点互动的段落还是对反思语文教学体系做了含蓄的暗示：在重新温习了课本《英雄篇章》中刘胡兰、黄继光、邱少云、罗盛教、狼牙山五壮士、王小二的事迹后，演员向大家提出了这样一个问题：当今的社会还需要英雄吗？一派认为榜样的力量是无穷的，另一派认为这些英雄早已过时了。其实，且不论这些英雄事迹在近年来的多元化解读，这场争论背后的价值观思考才真正彰显了时代的进步。

向鲁迅"开火"是本剧最大的"挑衅"，演员们吟诵着"一怕文言文，二怕写作文，三怕周树人"，观众发出一阵心领神会的笑声。当前无论是哪个版本的语文教材，鲁迅仍然是选收篇目最多的作家。这当然有其政治性和批判性的历史渊源。中学语文教育中存在的一些对鲁迅程式化、割裂式的解读，也被搬到了话剧中。当学生问老师："为什么说《从百草园到三味书屋》体现出鲁迅对老师没有感情呢？我觉得他对老师很有感情啊"，老师的回答是："这个不会考，不用了解。"直接服务于应试的灌输式的思想意义和权威理解，也是中国语文陈旧单一教学模式的积弊。语言是与社会、文化、历史精细研磨的产物，它只有经过使用和演化才能被人们所领会、所沉淀。孩子才能在多年后参加高考，看到送自己的父亲离去的背影时，为这样的句子湿了眼睛：

"他两手攀着上面，两脚再向上缩；他肥胖的身子向前微倾，显出努力的样子……"

角度精巧，微言大义，这是对导演在艺术探索上的奖掖。而让我感念的，是这部剧用它的慷慨和开放承担起智力责任，让观众生发出思想。在艺术向巅峰发展的道路上，戏剧语言也越来越趋向抽象、简练和小众，《语文课》却没有耽溺于这些"魔法"和技术。素朴而诚恳的表达手段让观众的参与更加充盈，这几乎是我观看经验中暌违已久的敦厚与体贴。话剧结尾，演员以端午为题给大家留了一道限时两分钟的作文题，我写道："一张粽叶裹起 / 甘香 绵密 和清朗 / 当这些味道被工业流水线打包出售 / 粗糙了整个中国"，于语文、于中国，皆如是。

（发表于《语文报》2014 年 6 月 30 日）

倾尽分享，一生悬命

《泽西男孩》（Jersey Boys）/2018 首演

王小波曾经吐槽百老汇音乐剧，说剧中人随时处于一种非人的亢奋状态，狗撒尿似的，动不动就来个后踢腿，走路都像装了弹簧的果冻，简直是世界上最可怕的剧种。他到美国后娱乐活动单调，音乐剧看到吐，主要还是这个剧种情感表达单一而肤浅，难以安放他深沉、复杂的爱与愁。

看多了音乐剧，对演员脸上半永久的笑容、不知疲倦的劲歌热舞，也是隔了一层共情。但《泽西男孩》足以打破这种成见，它像是一部四季乐队的纪录片，真实的传主气质就是打动人心的大杀器。

"王小波式"的不适感其实一直有，我甚至有些忿：至于高兴成这样吗？！从四个乐队成员的人生际遇来说，除了初试啼声一鸣惊人的乍惊还喜，值得高兴的事实在不多：汤米抢劫、盗窃、贩毒、嫖娼如同家常便饭，几乎犯下半本刑法；从来志不在音乐的尼克在乐队岌岌可危时突然下线，回归了家庭；头脑精明的鲍勃只想拿炒作当做成功的终南捷径；主唱法兰基更是问题集合体，在电台播放、发行唱片还是稀缺资源的年代，全国巡演是圈粉固粉的最有效手段，巡演是真正意义上的走基层，"在托莱多最偏远的小镇，只能住廉价汽车旅馆，肥皂在身上一搓都掉渣。"一次巡演就是好几个月，家庭生活形同虚设，他与两任妻

子都感情破裂，女儿不出意外长成了问题少女，成年后等待她的是街头毒贩的虎视眈眈——她最终死于吸毒过量。

乐队分崩离析后，法兰基像只装了劲量电池的兔子继续巡演，替欠下巨额赌债的汤米还债——后者在拉斯维加斯优哉游哉，每天不是打高尔夫就是去赌场洗钱。说法兰基是神经坏掉也好，滥好人到不可理喻也好，这支跌跌撞撞、支离破碎的乐队终于创造了拥有公告牌 46 支冠军金曲的惊人纪录，甚至逼得大杀四方的披头士乐队在登陆美国后也无法一家独大。

每支伟大的乐队都是一部传奇，但传奇或许由无数不堪的细节补缀而成，四季乐队的成团就是一次误打误撞。四个出身底层的泽西男孩，因为搭错车凑到一起，路灯下一曲美妙的和声漫过天际，他们重新打量彼此：也许以此为营生也不错！他们似乎也没什么音乐梦想，态度是脚踩西瓜皮，滑到哪里是哪里，乐队名起名四季，也是蹭维瓦尔第的热度……这一切在 60 年代这个美国的精神发酵室中，都变成了被催促、被调动的燃料，舞台上，每一段狼亢糟心的现实之后，马上切换到欢快明亮的歌舞片段落，前者仿佛是为了下次巡演出发，重整旗鼓的过渡和铺垫，连 "don't let me cry" 这么丧的情绪，都被他们唱得像马赛曲！

直到 "Can't take my eyes off you"，法兰基一身白衣，通体发亮，幕后乐队由一条滑轨推向台前，剧场变成了一个大 party！所有的人都站了起来，欢呼、应和……前半段犹如情人絮絮情话，后半段 "I love you baby" 副歌部分昂扬翻转，荷尔蒙涌动，直指人心。音乐剧把这首歌节奏处理得更强劲，旋律更悦耳，加上舞美烘托，副歌一起，感觉全身血液涌向大脑，所有人情不自禁起立、欢呼、扭动身体……我甚至有轻微眩晕、神思不属，心里满满的，是那种经历了美好际遇的、微醺的状态，这些几十

年的老歌，毫无困难地策动了所有"90世代"和"00世代"的神经，音乐不朽！法兰基对女儿说"有时你感觉自己有东西迫切要与这个世界分享，结果却发现没有人在乎。"《悲惨世界》中，主教亦唱道："尽管我们的生活本来微薄，不过我们愿意分享所有"，倾尽分享，一生悬命！

1990年，四季乐队入驻摇滚名人堂，四个老伙伴重聚，一笑泯恩仇。"这是名人堂！不是奥斯卡，不是格莱美，能用钱买到！它是乐迷选出来的！"谁说听歌的人最无情，一首歌穿越几十年时空，依然能抚慰人心，一浇块垒，还有比这更了不起的成就吗？舞美设计很复古，因为舞台又满又热闹，我一直以为演员团队至少几十人，谢幕时才发现不过十几个演员，每个人都一人分饰数角，四个主演，颜正身材性感，唱念做打，一身本事，主唱的歌喉太惊艳了，四季乐队的热曲全部都在剧中出现，他们现场演唱——录音室般的水准，稳就一个字，完全不输原唱！看介绍，演员阵容都是英国人，为了说一口纯正的泽西腔，他们付出了难以想象的努力。令我不由又自灭威风：国内的流量花生，当真找不出一个啊！

克林特·伊斯特伍德曾把这个故事搬上大银幕，向这部百老汇音乐剧最年轻的经典致敬，但它被音乐剧克制住了，最终拍成了四季音队的"声画版点唱机"。

我的问题是：不知亲爱的王小波是否看过《泽西男孩》呢？

《浮士德》：一盆雾水打湿了观众

《浮士德》/2019 年首演

时长 3 个多小时，演员诚意的演绎，值回票价，却无助于为《浮士德》堆砌口碑。我的左邻右舍都支持不住，在不同时段昏睡过去，我也没能撑过那个冗长而沉闷的开头。

立陶宛国宝级导演里马斯·图米纳斯执导，柏林电影节廖凡加话剧界老炮尹铸胜主演，国家话剧院出品，这个组合阵容一出，《浮士德》马上成为年度文化盛事。《浮士德》是歌德耗时 64 年写出的长篇诗剧——40 万多字，被称为"人性永恒的颂歌""名著中的名著"。从创作伊始，歌德就没有对它进行演出的实际设想，原著的语言哲学性大于文学性，叙事性也很弱，改编难度不啻攀登珠峰。在篇幅取舍上，里马斯改编的是原著的上半部，只保留了最通俗易懂且最具故事性的爱情段落，以及浮士德与魔鬼交易的欲望部分，这是出于剧场演出可视化的考虑，全剧终结于浮士德献出生命的绝唱。但是导演放弃的下半部，恰恰是这些戏剧情节解开的扣子，是浮士德在理性主义和古希腊的感性美的矛盾思考后寻求的救赎方案，也是歌德对新古典主义思考之大成，"像一部交响巨作结束时指挥的那一下挥鞭收音，少了这一下，就变成了掷地无声"。

相信 99% 的中国观众对歌德原著是陌生的，更别提这个充满原罪和救赎的主题与当代流行文化之间隔着 200 年的距离。里马

斯架设了一个色彩鲜明的价值判断：《浮士德》"既黑暗又沉重，既无聊且非常深奥……它讲了两个'傻瓜'——理想主义者浮士德和现实主义者墨菲斯托试图理解和认识这个世界"。他将民间传说、歌德原著中的文艺复兴以及当下现代性打通，创造了一个多维又互文的世界，因此花了大量篇幅对魔鬼与上帝的天问和协议、以及女巫淫乱夜等特殊文化背景进行铺垫，却愈加晦涩难明，一盆雾水打湿了满座观众。

再个性化的创作追求，最后的终点都是观众。台词调性是观众最直接可感的介质，里马斯在处理时，不但紧密把控《浮士德》的文学性，还最大限度地表达了对观众的体贴：一方面通过大量解构式的口语降低了原著诗歌性与思辨性语言对观众理解造成的压力；另一方面，用段落式的独白承担了原著对人性和哲学探讨的功能。最大的革命是，他扭转了整部《浮士德》的调性——他把它排成了一部喜剧。廖凡这张"充满前科"的脸果然很适合墨菲斯托，他走位风骚、肢体欢脱，撑起了整出戏的喜剧调性，这个魔鬼并不邪恶，相反却是一个金句频出的哲人王，或是高配版的桑丘·潘沙（堂·吉诃德的助手）。他对法律、医学的吐槽可谓精彩，建议年轻人要学好逻辑和哲学，因为反正也弄不清"我是谁"的问题；他不无讽刺地建议书院学子们"不妨学点玄学"，当然学好语言是基本，但"年轻人总是在听不懂道理的时候需要建议"，所以人在年轻时大抵愚蠢。

墨菲斯托是全剧中最清醒自洽的一个人物。当浮士德宣示自己征服世界的野心以求"不虚此生"，他泼凉水："从摇篮到坟墓，没有一个人能做到不虚此生"，他引诱浮士德享受肉欲之欢，大有"人生百年常在醉，算来三万六千场"之感喟。尹铸胜扮演的浮士德形象饱满、台词流畅、张力和状态一直在

线。只是形象有点拖后腿，浮士德吞下回春水重返少年郎，尹铸胜秀了一把身材，也就堪堪不垮不赘，但每个群演都要对着这张老脸做花痴状："天啊！多么年轻英俊！"玛格丽特青春少艾，站他旁边怎么看都是油腻的老少配！怎么当得起女主"一见杨过误终身"、背祖弃教、九死不悔？

玛格丽特的出场是我最喜欢的段落，她拉着一只小木马，手里拈着一支白花，既谐趣又纯美。话剧在表现她的天真、纯洁时太过刻意，但随着喜剧冲突的频密，她的戏变得激越、强烈，她为了与浮士德偷情，无意中毒死母亲、又使哥哥丧命于浮士德之手；为了爱情破坏了天主教徒婚前守贞的戒律，然而，她对爱情始终坚定，当她囹圄系狱，浮士德去营救她，她发现他的爱情已不再，"你不会吻我，甚至不会拥抱我"，慷慨赴死，并脱离宗教语境下的原罪自省，这种爱情观无疑是迎合了观众对现代性的陶醉。

这部戏剧提供了与时俱进的解读空间，戏末大学生们为了改良人种试图创造出培养皿婴儿，以及魔鬼上帝的天人交战，都是非常惊艳的运笔。但导演折中主义的处理，并没有讨好到观众，普通观众仍然没有入门，而有原著基础的观众，则愤怒于话剧的矮化改编，代表着人性两极冲突的浮士德和墨菲斯托，在这样平均主义的逻辑下变得扁平，撑不起严肃的戏剧内核。结果就是，既没达到对文本的理解和再造，也未着陆于中国现实语境的批判，只能流于水土不服的梗阻。

本剧最大的亮点，来自魔方大书架的舞美设计，它会随着音乐变化而转动，悲怆的交响乐是人物内心挣扎和忏悔的清晰外化，直接通向末日审判。浮士德坐在桌前苦苦思索，无数的书籍像是人类智慧的丰碑耸立在舞台中央，与浮士德的渺小恰

成对比；而当书本旋转散落，浮士德的书斋信仰也轰然倒塌。人与宇宙、与宗教、与自我的力量对比发生了反转，以高度符号化又绝不生硬的语言营造了一个关于浮士德的世界与空间，这是本剧最富哲思和诗意的具象表达，也是导演在自己的作品中塑造世界观时那种从容不迫的最好体现。可惜的是，他未能将这种自信贯穿始终。

　　这是一部需要观众认真对待并呼唤新的观众的戏剧，引导观众突破自己理解框架的舒适圈，打开对异质文化的认知系统——哪怕是不适的。戏剧创作者应该有这样的追求与担当，从接受美学的角度，让《浮士德》这样一部伟岸又陌生的巨著完美落地，"挑衅"的效果也远远好过迎合。

喜剧的忧伤，超验的中国

《驴得水》/2016 年

 整个 2016 年，国产电影都表现乏力，临近年尾，终于横空杀出了一部年度爆款电影。《驴得水》刚上映，就以犀利的警世批判、大胆的女性意识登上了各种话题热度榜。它改编的同名话剧在话剧迷心目中已经封神，于是决定直奔大隐剧场尝尝下蛋母鸡的原汁原味。

 《驴得水》的成功归于它有一个精巧的故事结构，以驴代人、吃空饷等故事内核本身就潜藏着丰富的隐喻。在中国这个世界上最大的魔幻现实主义发生体上，轻易能找到诸多落脚点，从而站稳了戏剧的脚跟。这也是近年来许多先锋戏剧共用的百灵丹——在一个架空的历史背景中借助段子、笑料的掩护向所谓的"国民劣根性"扔砖头，而"国民劣根性"的实体性外观几乎已经成为标准答案。

 不是说这样不好，只是这套话语策略太好卖了，太省事了！从《让子弹飞》引爆影院的掌声起，它就在持续不断消费着观众的热情与痛点、自大与卑微，作为一种营销手段，它的追求又过于宏大，以至于每个出现在故事版图中的"人"，都难以留下些微的存在感。可以说，《驴得水》的全程都是隐喻：从铁匠媳妇控诉"我们俩这么多年，他啥时候换过姿势啊？我准知道这里面有事"，到特派员指着铁匠："我说你是人就是人，我说你是老

师就是老师！"到佳佳最后在一束追光下对主题的升华："得水，你是这里唯一的'人'，真正的'人'！"每个情节、每个台词都留下了让观众低徊或是爆笑的缝隙，但是这些言外深意被一个突发事件以及裹挟交缠的欲望组织在一起，指向不知所踪的命运背后——人与人的生存状态，最终显得非常真诚。

干旱缺水的穷乡僻壤，四个心怀异志的教育工作者，一头驮水的驴，构成了一个三不管的乌托邦，倒也悠然自得。当驴得水吃空饷的谎言面临被揭穿的危机，每个人的欲望开始变得焦灼，校长满腔拯救国民的"愚、贫、弱、私"而不得施展；裴魁山对一曼所怀的"救风尘"的崇高感；周铁男随时随地的愤怒与反抗；铁匠被一曼性启蒙重生为一个新人……强烈的欲望在一连串目不暇接的外力推动下最终走向了疯狂，而每个人的行为都立得住，动机合理、转换自然，对于一出不到两个小时的话剧，做到这点殊为不易。

喜剧其实是最难的剧种，尤其负载使命感的喜剧，其野心就不只挠观众的痒痒那么简单。正因如此，《驴得水》才让我更有夹生之感，上半部的爆笑，下半部的悲情，它成功调动起了观众的两种极端感受。当一曼被众人批斗，一边扇自己的耳光，一边认罪，小人得志的铁匠大声叫："扇，使劲扇，要让大家都能听见响儿，"一边转向观众席："是不是啊大家伙儿说！"那一声声耳光越来越清晰，格外惊心，我的眼泪控制不住流了下来，但心中有一个清醒的地方又提醒着自己：被设计了！

让观众哭，实在是身为喜剧的耻辱，更何况它的喜感又被太多的网络流行语稀释，这真是大众流行文化最粗暴、伧俗的产物。我对语言多少有点洁癖，要说《驴得水》差的一口气，就是在这里！上一次惊艳的记忆还是《喜剧的忧伤》，它的台词拳拳到肉，

却又自然得好像原本就放在那里，演员不过顺手把它拎出来了而已。观众笑完，脊梁上一丝轻微的寒意掠过。导演徐昂在把它本土化的同时，也保持了难得的节制。编剧三谷幸喜从此令我惊为天人，我想方设法找他所有的作品来看，于是也知道了我最爱的《古佃任三郎》也是他的手笔，世界上有人的才华，就是珠峰一般让人绝望的存在！也因此，从所追求的警世效果来说，《驴得水》也并不令人满意。当讽刺变成段子，批判沦为戏谑，观众也只能随随便便地看，看完哈哈一笑了事。要把观众引入剧场，要啥给啥地迎合当然诚意十足，但让观众仰望不得，俯首膜拜才是更高级的手段！

《驴得水》最大的"惊喜"是贡献了一个中国文化中少见的女性形象——张一曼。她是一个"地母"式的女性，在精神和身体上双边自由，毫不避讳对肉体愉悦的享受，这让她在与那些入幕之宾们的交锋中变成一个实质上的伟男子。裴魁山试图用纯爱去征服她："我知道那些人都不了解你的美和纯洁。"美和纯洁通常被认为比肉体拥有绝对的道德肯定，而她则对他的"那点儿实力"嗤之以鼻；即使与铁匠鱼水交欢，她也从未恋栈于一段长久稳定的关系，这让她无欲则刚。她就是王蓉歌中的那个"坏姐姐"，教他接吻、教他咬耳朵在他面前打开了新世界的大门，"姐姐有点坏，偏让你崇拜"。王蓉的"坏姐姐"最终也露馅了："待我长发及腰嫁给你可好？"可是一直到悲剧幕落，一曼的行事做派都始终不倒！而她同时又是如此识大体，为了应付教育局的检查，大家轮番上阵劝铁匠假扮驴得水，她手臂一划："我来睡服他！"并且绝对地敬业乐业，不但征服了他的身体，而且塑造了他的灵魂。铁匠临走时，她记得把他的旧鞋妥帖收好，又把一只钢笔别在他的胸前："以后要多说普通话，多帅气，啊～～～"

别说小铁匠，中国观众的影像记忆里何曾见过这个阵仗！坐着驴车回家的铁匠，脸上那抹沉浸在梦幻中的微笑很是动人……

风情、善良、含蓄、品位卓然、性情洒脱却又不世故……又不仅仅是这些，她还有一种令人着迷的纯真。她兴兴头头地在一个荒僻之地活着，身材玲珑，妆容精致，旗袍阵容堪比《花样年华》，全无一众男人的焦虑与紧张；她的来历成谜，在此又全无目的；她的行为逻辑和精神境界都是西化的，她驯服男人的方式是婉转鼓励而非咄咄逼人，她是身体的高手却从未利用身体交换利益；她像自由不羁的叶塞尼亚，又像"永结无情游"的卡门，家庭主妇和传统教化下的闺秀做不了她，大约只有在欢场中摸爬滚打过的女子才有这等气派和见识。难怪佳佳说："听说她是城里有名的交际花"。

这非但是一个从未有过的、艺术化的人设，倒推回去，中国又有哪个历史时期能有诞生这样一个女人的土壤？既然张一曼是作为一面镜子，一面照妖镜，被插入剧中的三民小学，其功能是见证人性的扭曲和崩溃，她代表了清醒的现实视角。那么"她从哪儿来"作为严肃的立论基础，就不是含糊其辞能遮掩过去的！

创造这样一个人物是个挑战，演绎她的分寸更加难以拿捏，没有看到任素汐的版本，想象不出何等惊艳。B角的张小娜颜值远高任素汐，但她的演绎显然缺乏说服力。讲黄段子挑逗小铁匠的重要场面，也许是年纪太轻，对那种举重若轻的坦荡理解不到位。但另一方面，她的表演又用力过猛，有一种不符合年龄的油腻感，胸袭铁匠"让姐姐看看你硬不硬，"把女神演成女谐星，实在是失了准星。

电影上映后，被批有话剧腔，这是表演尺寸上的不适配。王洛勇也说自己演《林海雪原》，镜头一给他特写他就下意识地"定

晴一看"，没少被导演批评，他当时已是成名的舞台剧演员，心里颇不受用。这种表演尺寸放在话剧舞台上是合适的，为了追求爆炸的笑果，演员们普遍提升了声量，夸大了身体的幅度，台词的频密使观众的兴奋始终维持在一个高点上，反而一两个抒情的片段最舒服，说白了还是有点闹！最大的问题是女主角的体态，她有点缩肩，走路晃肩膀，垂涎男色时表现得喜不自禁，因此整体看起来是松懈的，就像村口和光棍们镇日厮混的周寡妇，荡是够荡，跟魅力就没什么关系了！女主角张一曼的随性应该是内在的，她的形象气质始终维持着体面和自矜（没人比她更爱自己），她根本用不着大尺度扑倒，手指轻轻一划的慵懒，男人们就已经无条件臣服了！

这样的女人历来是"荡妇羞辱"与"舆论石刑"最好的标靶，剧中的一曼也说了："就把我当成个靶子吧。"电影播出后，微博上攻击这个角色连带迁怒演员任素汐的言论脏到了丧心病狂的地步，如果这就是所谓的"主流民意"，对不起，还真难以想象我们居然生活在21世纪！

魔女的胜利

《芝加哥》/2018 年国内首演

　　如林的美腿、诱惑的黑丝，《芝加哥》被称为百老汇"最性感的音乐剧"，它也是历史上演出时间最长的音乐剧。凭借简致而极具冲击力的舞美、暗黑而直指人心的风格以及高超的表演技巧，迄今为止，《芝加哥》已斩获超过 50 个重要奖项，其中囊括 6 座托尼奖，2 座奥利弗奖，1 座格莱美奖，2 座英国电影学院奖和 6 座奥斯卡金像奖。

　　音乐剧最初的创意，来自《芝加哥论坛报》的记者马里尼·沃金斯从 1924 年两起轰动一时的真实案件得到的灵感。两名女舞蹈艺员洛克茜·哈特和维尔玛·凯利分别因为被情夫欺骗并抛弃、丈夫与妹妹偷情，一怒之下拔枪杀人，入狱后媒体的追踪把两人变成了万众瞩目的公众人物，在城中的大讼棍比利·弗林的编排和操纵下，她们最终逃脱死刑。讽刺的是，她们原本奄奄一息的演艺生涯，通过这次"高光"时刻，反而重攀巅峰。两个性感尤物，毫无原罪负担，在舞台上时而嬉笑怒骂，时而魅惑狂野，从叫嚣的姿态，证明了自己才是站在那个纸醉金迷、娱乐至死时代的弄潮儿。

　　"魔女"现在成了文艺作品中的百灵丹，推理大师松本清张就在《黑色皮革手册》中塑造了一个最强恶女，她手握权贵名流偷逃税负的黑名单，敲诈勒索，无所不用其极，在"鳄鱼池"中

一路闪躲腾挪，独自迎战所有的"敌人"。她拥有男人一般的直觉和坚毅冷酷，熟稔男人对抗世界的招式，而她的对手，不管男人还是女人，都是这个男权社会中物化女性的那群人。小说历经6版改编，仍然热度不降。可见，不同世代的人都会臣服在"魔女"座下。

维尔玛和洛克茜，两朵妖艳的恶之花，对邪恶有着异常清醒的自知之明，毫不掩饰自己的寡廉鲜耻。她们原本会有安宁清白的一生，但清白本身寡淡无味，洛克茜的丈夫是个出场后连背景音乐都不配有的老好人：被戴绿帽、替她杀人顶包，她入狱后又替她倾家荡产筹讼费；被离婚、喜当爹仍然无怨无悔，但她扔他就像扔一块破抹布。他幽怨自承这一生的失败，观众席上发出了善意的哄笑。不过，也觉得他活该如此。

个性强烈、意志独立的魔女，从来只以自己为中心，杀人是她们人生的高光时刻——获得了被世人关注和言说的价值。有两个细节很打动人，维尔玛拿钱贿赂女狱监，要求留下刊登那篇自己犯罪文章的杂志——《骇人听闻、凶残至极的双尸凶案》；而洛克茜抚着登载自己新闻的报纸，惊喜到不敢相信："这是我的名字第一次被登上头条"。比起保住性命，她们更享受被万众瞩目的感觉。两朵恶之花把新闻界和法庭耍得团团转，终于脱罪。但镜头和版面总会追逐更新鲜劲爆更具话题性的罪犯，洛克茜胜诉之后失落万分地对律师说："你得到了 5000 美元，而我只落得……一场空！"

《芝加哥》中热曲无数，不同于其他音乐剧中歌曲"直陈心声"的功能，本剧歌曲大多数具有叙事性，而且内容的含量很大，承担着剧情转场与草蛇灰线、伏脉千里的作用。其中最燃的，就是《监狱探戈》和女狱监莫顿独唱的《When you're good to

Mama》，观众席全场沸腾！百老汇音乐剧艺员唱念做打的功夫着实了得，现场演绎与 CD 效果无异，尤其《When you're good to Mama》这首歌，佻达、谐趣、风骚。电影中狱监莫顿女伯爵的扮演者是皇后·拉蒂芳，她地母一般的气势把两个女主秒得渣都不剩，包括理查·基尔。

不知是否尺度的关系，本剧舞蹈部分比电影大为缩水。演员身材养眼，衣着稀薄，加分不少。陪审团公投洛克茜一场戏，男艺员着透视装，女艺员穿比基尼，姿态撩人，销魂蚀骨。但让人印象最深刻的，是成为魔女的条件——那种俾睨众生、与全世界为敌的勇气，乃是神赐予强者的礼物！

励志的郝思嘉，把白船长遗忘在时光深处

《飘》/2018 年国内首演

15 车道具 500 套服装全由法国运来，舞台置景严格对标原版，《飘》堪称史上最豪华的舞台剧！然而，一个《乱世佳人》十级学者却不是那么容易取悦的，对我来说，这种夹生感叫做：曾经沧海难为水。与其说，音乐剧是改编自玛·米歇尔的原著小说，不如说它是直接摹写了大卫·塞尔兹尼克的著名电影。所有的场景、情节推进、台词金句、服饰妆发，甚至郝思嘉小姐初登场时的绿花布裙子和用窗帘改制的绿色天鹅绒礼服，都对电影亦步亦趋。

它最大的问题是音乐，整出剧，没有一首入耳入心的热曲，犹如 Memory 之于《猫》、"监狱探戈"之于《芝加哥》，更不用说金曲串烧的《泽西男孩》。剧中最好听的两首歌：《生而为奴》和《悲歌》，都是来自黑奴控诉万恶的奴隶制度："神啊，为何你给了我们心灵，却让我们经历磨难。"这使整部剧的调性变得十分对冲，两位黑奴，大老三和嬷嬷在原作中是与郝思嘉一家血脉相浸的忠仆，是与即将倾覆的奴隶制大厦携手始终的人。换句话说，这些自醒意识的宣言最不可能出自他们之口，当棉田里的下等黑人被北佬蛊惑，纷纷逃离时，大老三对"这起下流坏子"嗤之以鼻。嬷嬷包办了思嘉家三代小姐的接生与抚养，其地位大约相当于《红楼梦》中的王善保家的，

她终老于陶乐庄园。这两首歌放在《为奴十二年》中是合理的，却最不应该属于《乱世佳人》这阕唱给奴隶制的挽歌！

塞尔兹尼克当年拍此片时也曾面临原著小说政治不正确的难题，他的做法是不做声讨和批判，而是将时光滤镜定格于深陷烽火乱世情中的一对男女，他摘下了湿漉漉的黑树枝上的一缕花瓣，而历史，隐现为宏大辽阔的背景，以壮爱情之声色。1037页的小说，按现在的影视生产逻辑，完全可以拍出1037集的篇幅，当年看电影，近4个小时的时长，除了不满足还是不满足，白瑞德世家子的荒唐史，就可以脑补出一本番外，更何况音乐剧两个多小时的体量？！

音乐剧定义为女性励志大戏，下半部集中铺陈她的成长线。郝思嘉由一个娇滴滴的拥有一身勾男绝技的大小姐，变成了像男人一样下地抢摘棉花——在她家，这是最下等的黑人干的话。她苍白消瘦，一双手遍布伤口，蜕变为一个自私、绝决、坚硬的女金刚，她上一秒还悲痛哀泣，转眼就擦干眼泪强悍应战；为了300美元的税金，她可以毫无道德负担地把妹妹的未婚夫抢过来；她鄙夷华贝尔这种卖笑为生的女人，转而又想自己的做法大概和华贝尔也没什么两样；从被爱包围到众叛亲离，所有大开大阖的遭遇没有在她身上刻下一丝痕迹，心性天真反而驻颜有术——她更美了，一双飞龙活跳的绿眸扫过去，男人们昏头昏脑地就像苍蝇撞上了蜘蛛网。她的妹妹哀嚎："她28岁就当了两次寡妇，而我成了老处女！"白瑞德评价她："你在这个年龄，就已经失去了灵魂而得到了全世界，真是了不起的成就！"是讥诮，也是欣赏，他懂她，却一样接不住她。这才是这个故事的深刻之处：大洪水将世界重新洗牌，唯有钢铁神经的强者才是天选之人，勇于向旧时代开炮的白瑞德，开始珍视那些年轻时轻易抛弃的东

西，亚特兰大对他太生涩太时髦了，而这座华美的大城，曾经为了成全他和思嘉，沦陷于火海。

然而，音乐剧里看不到这一切，它成了一出拙劣的你追我逃的狗血三角伦理剧，暧昧犹疑的卫希礼令人生厌，媚兰圣母得像个纸片人，最让人讶然的，让成熟练达的白瑞德哀哀唱道："她已随风而去，我却抓不住她……"他只是不合时宜，为何把他表现得如同丢了糖果的孩子一般惊慌？

男主角外形是一笔一画照着克拉克·盖博的范文摹写的，他衣履光鲜，风度翩翩，聪明练达、洞悉人情、有点儿毒舌……然而，他看上去太工整了，以至于一点儿都不性感，甚至还有点无趣。舞台上最性感的形象，竟是那个衣衫褴褛的黑奴大老三，这真令人扫兴！

"个子高大、膀阔腰圆、肌肉结实、几乎粗壮得有失体面"，当她与他目光碰撞，他笑了，露出一口狰狞雪白的牙齿，在修剪短短的胡须底下闪闪发光。他的脸膛黑得像个海盗，一双又黑又狠的眼睛仿佛主张把一艘帆船凿沉或抢走一名处女似的……这才是白瑞德！他爱她，固执地相信，唯有自己才看到了她皮相之下完全"异己"的真相。然而，对于她充满了火焰、果实、血脉贲张、带有身体和土地实感的美，他却逐渐丧失了把握的能力，也丧失了在爱情叙事中的主体地位。从"我爱你"到"你不像我爱你那般爱我"的语义转换，蕴含着一种普世的、永恒的结构主义观点。

而她的执迷不悟，他无处安放的深情，他们重重纠结的误会，掠夺了观众近一个多世纪的哀矜，欲罢不能。

爱情，就是一种化学的发疯方式。

戏里戏外的人生悖论

《我爱桃花》/2020 年

因为太爱《我爱桃花》，这个版本是我的第二刷。第一次是任鸣导演的版本，2009 年的人艺小剧场，冯燕的扮演者徐昂后来执导了让他声誉鹊起的《十二公民》，张婴的扮演者是于震。在那场的观众群里我看到了陈道明，人极瘦，穿一身白色运动服，和我隔了三个座位，大概心理作用，他的运动服好像有荧光效果，黑暗中发着幽光。那一场张国立也去了，他在第一排，看得非常投入。谁知 10 年后，他亲自上阵导出了一版新的《我爱桃花》。缘！妙不可言！

《我爱桃花》的母本来自《醒世恒言》第五回，唐朝牙将张婴之妻与燕市少年冯燕私通，一日张婴醉归，急乱中张妻将冯燕藏于米柜。夜深，张婴梦酣，燕欲归，示意张妻将压在张婴身下的巾帻递给自己，张妻会错意，抽出婴身下的佩刀递给冯燕，冯燕心道："我要巾帻你却给了我一把刀，罢，罢，这样的女子忒也歹毒"，手起刀落，将张妻杀死。

金牌编剧邹静之将这个故事搭载了"戏中戏"的结构和多维平行单元的闭环叙事，试图虚构出一个克己复礼的情爱乌托邦，但在选择中却面临困难重重。古代与今天、戏内与戏外穿插交汇，以及罗生门般的自证与反诘，惊心动魄地展示了人类永恒的情感困惑，男女情色看似千机变，但头顶上高悬的，还是亘古那轮明

月。《我爱桃花》至今公演近 500 场，场场爆满、一票难求，它的先锋、张力、哀矜、优美，以及天问，密密罗织成一个天罗地网，个中多少痴儿女。

全剧所有戏剧冲突都围绕着到底递的是刀还是巾帻展开。古代的偷情戏码映照出戏外现代诸人的鬼胎——戏外剧团正在排练这个故事，但这戏却由于男女主演对于情人关系的争论而无法推进，扮演冯燕和张妻（英子）的演员恰好也是一对在现实生活中各有家室的情人，英子无法认同冯挥刀杀死张妻的做法，因为这就等男演员杀死了现实中的自己。

她在被杀死后翻身坐起，质问男主："那一次，你看着那条新闻（丈夫失踪、妻子寻人），失神地看着我，有一瞬间，你的眼神好可怕，难道，你的心里没有一丝想杀死刘星的念头（英子丈夫）？"

男主："英子，你怎么能说出这么可怕的话？这句话一说出口，天下所有的桃花都被你杀灭了，你知道，我爱桃花！"

英子追问："你说，西山的桃花最美，那我呢？"

男主："我爱桃花，我更爱你。"

英子："那你说，你要的到底是刀，还是巾帻？"

这时，扮演张婴的男演员的电话响了，他冲着电话喊："我排戏呢，今晚不回去，你不要做那些没必要的事，你干的事我都知道！"

三个人戏外的困境，与戏中角色不谋而合，他们背靠着不同时代，因此不能杀人，只能决断。

女主杀不得，改换杀张婴，他们决定，靠直觉推进，排到哪里算哪里。张婴于是发出天问，自己何错之有，每月官饷尽数上交，全力照拂家庭，爱护妻子，他暗示自己早知妻子奸情，却一

直装聋作哑沉默隐忍……到头来为何沦为刀下鬼？！思来想去冯燕决定自杀，但演着演着又不对了，张婴质问："你从我这里抽走了刀不忍杀她、不忍杀我，最终杀了自己你就变了对她有情、对我有义，你情义两全成了英雄，那我呢？我是个什么东西？"

几番推演他们决定把刀重新插回刀鞘，让生活继续，什么都不改变。次日，冯燕又赴张妻之约，他发现往日令他心跳的小巷变得陌生，枕边人变成了路人，隔着山高水远。他们仿佛合谋杀了一个人，把尸体深埋，在其上种树，冬去春来，开出了满树灿烂的桃花，可是那些绯色云霞一片片都是曾经的杀机，附着在桃花上的幻象消失了。宝刀啊宝刀，秋水一样的宝刀。爱就是一柄宝刀，一旦出鞘，便覆水难收……

《我爱桃花》是一部打开的作品，五种叙事走向，哪一种都对应着观者的人生与参悟——你去看它，先把它打开，再要以你自己的方式合上。

优秀的戏剧当然依赖于诠释它的方式。订票时，并没有注意到最大的卡司是小沈阳（这或许会影响我的预判）。从演出效果看，他投入而认真，表现没有让观众出戏，作为二人传演员，他的气口很好，发音圆润流畅，遗憾的是，东北口音的痕迹还是太重。他演出了一个犹疑懦弱、心狠却不那么手辣的情人，而徐昂的版本更贴近唐传奇热血任侠的燕市少年形象。

张婴很贴那个粗豪松弛的牙将形象，最惊艳的还是女主，寂寞、忠诚、热烈、悲伤、绝望……层层递进，丝丝入扣。结尾，女主哀叹伴着牙板："郎不到，郎不到，害得俺对着银灯把那鸳枕靠，薄命的人儿，可是命儿薄，自己的名字，自己叫……"

三个人的故事，但罪与罚却只着落在女人身上，生为尽兴，死为尽情？不过是个笑话，古来皆如此！

你好，黄湘丽

《一个陌生女人的来信》/2016

《你好，忧愁》/2021

早在 10 年前，我就看过黄湘丽的演出。时间堆积出一组十分惊人的数字：作为孟京辉工作室的功勋演员，13 年中她累积演出场次达 3000 场，考虑到去年演出行业全员黑灯，她每年 300 多天扎在舞台上，加上话剧繁重的前期排练，可见个人生活已化为乌有——她 100% 奉献给了孟京辉。中学时她就是北京市全优生，大学顺利直升中戏，她的台词功底放在全中国也是顶尖的那几个，声音脆而不薄，带点好听的喉音，发音方式恹恹的，仿佛少女躯壳下住着一个老灵魂，却又对世界全无戒备。孟氏戏剧情感起伏剧烈，舞台跑动幅度大，独角戏更是对演员的体力、内耗的巨大挑战。《一个陌生女人的来信》她已经演出上千场了，依然能在这个故事中情绪饱满、死去活来。她的硬件更不用说了：170 的身高，有着极优越的头身比，骨相上佳的脸上一双神清蕴秀的大眼睛，做起表情生动异常……郝蕾、陈建斌、段奕宏、齐溪……都已全面转型并大获成功，可是，她似乎对"触电"毫无兴趣，包括那些令人目迷五色的名与利。除了"不疯魔不成活"的天生戏骨，究竟是什么吸引她在这个平台上根系深植？

难怪一打她的名字，就会跳出"黄湘丽与孟京辉的关系"。黄湘丽与孟京辉妻子廖一梅是同一型的女子，瘦、淡颜、骨相清秀、颈肩比例细长，神情间都有一种不染烟火的

睥睨和漫不经心，内里又都极具能量——孟京辉的审美真是诚实而统一。网上自然没有任何他们关系的物料，但这种关系的牢固度甚至超越了婚姻（廖一梅已久不与孟京辉合作了，当然孟京辉的高光也永远打在了《柔软》《琥珀》《犀牛》，更佐证我长久以来的感觉，孟的才情比之廖，实不相如，大不相如！），她成了他的缪斯，他把她打造成了无人可与争锋的独角戏女王。

有的人，站在那里就能调动观者的所有感觉。她和我 10 年前看表演时毫无二致，留着精灵短发，身形也未有任何修改，我不能想象她换一种场景的生活，约会、旅游、购物……都不行！她只有钉在舞台的景布中，才成立、才对头！

弗朗索瓦·萨冈写出《你好，忧愁》时才 18 岁，初试啼声就大获成功——19 岁时她收到了 50 亿旧法郎的版税，她的父亲告诉她，在你这样的年纪，拥有巨款是危险的，花掉它！她开始穷奢极欲、大肆挥霍，与乱性、毒品、赌博、酒精终生为伴，69 岁时死于毒品导致的肺衰竭。她说，生命是一场飙车，我有权自毁。她与书中主人公塞西尔高度贴合，危险、放肆、暴烈、激情、叛逆、羞涩，有一种仿佛没有明天般的、透明的易碎感，这是属于青春的独有质感，《你好，忧愁》被公认有浓郁的传主气质。18 岁的少女心旌，即令再看破红尘，都免不了一股子"为赋新词"的青春伤痛文学的调调。但法国人对这类款型——其人其文的私爱其来已久，杜拉斯的《情人》，同样是早熟的危险少女，对禁忌一脚踏过，对身体和时间毫不在乎，纯白而无知，一旦起念，就可以在人生的牌桌上将自己一把梭哈。但这样的"作精"谁又会不爱呢？从这股私爱坚挺了半个多世纪来看，萨冈在文学史上的这把交椅，还是可以坐一坐的！

这正是我对孟版话剧的割裂态度，如果说小说是纯文学界顶流余华的《活着》，话剧就被料理成了郭敬明的《小时代》，纯文学是被其价值想象和技艺法则所规定的，而网络爽文则是"故事性"的溢价，它毫不节制堆砌和分泌荷尔蒙，而罔顾人物形象异化、逻辑动力不足、情节衔接单薄，仿佛这些是丝毫不需要关心的东西。

剧版《你好，忧愁》以女主人公自述展开，少女塞西尔与父亲住在法国海滨别墅，整日里放荡不拘，父亲是一名有钱、有魅力的鳏夫，拥有两名情人，几番见招拆招、虚推实挡之后，他选择了智慧、冷静、秩序的安娜，热辣性感的艾尔莎就此出局。当塞西尔发现安娜试图用这种秩序感重新定义父亲和自己的生活时，她不爽了，她指使自己结识的男友西里尔串通艾尔莎，在父亲面前出双入对、卿卿我我，父亲被嫉妒支配，重新勾引艾尔莎，正当两人私会大行不苟之事，被安娜撞破，安娜驾车离开，坠下悬崖不治。塞西尔感到了懊悔，她与父亲对饮浇愁，并点出文眼：

"在这种陌生的感情面前，在这种以其温柔和烦恼搅得我不得安宁的感情面前，我踌躇良久，想为它安上一个名字，一个美丽而庄重的名字：你好，忧愁！"

可以说，放肆、背叛、出轨、阴谋、小魔女……等狗血情节，在本剧中一个不少。孟京辉把注意力放在了这些故事情节上并用力放大，而对小说中笼罩始终的轻愁薄恨既无力也无心捕捉，而这才是小说的核心：动物凶猛、横冲直撞的青春，只凭本能驱动，具有巨大的破坏力，而内心的自省却姗姗来迟。更不用说，孟氏企图旧瓶新装的解构主义三件套：飙脏话、流行语、性隐喻，在本剧中粗陋滥用。少女春心初萌诉诸赤裸裸的自渎，塞西尔和西里尔野外初尝云雨，固然是她一味投直球强撩的结果，但在小说

中，见真章时，少女有惊惧、逃避、向往，心理斗争复杂丰富，孟京辉的处理是，黄湘丽像个风月老手一般把一杯牛奶高高举起，淋在了自己的蕾丝裙上……即使忠实地采用了小说第一人称内聚焦视角——"我"来展开叙述，这个塞西尔也无法令观众产生任何共情心，更别提喜爱了，从这个视角看出去的任何一个人物，都干瘪扁平、面目可憎。

《一个陌生女人的来信》即使价值观扭曲，它说的总归是爱，黄湘丽的专注、自我、爆发乃至神经质，把这个男人超级自恋的战例变成了"我爱你，却与你无关"的真相，她空气般绵密地潜伏在他身边20年，以不同面目委身于他（他却始终没有认出她），当她终于获得了一个孩子，那个男人自此真正"从门进来，从窗户出去"，他成了一个鬼魂，她已完成了自我。但《你好，忧愁》，却让我看不到任何沉郁下来的、值得歌颂的感情。

尽管这部剧让我如此不喜欢，我仍然无法摘下对黄湘丽的滤镜，在她的体系中，她对这个故事是信任乃至有信仰的，她调动了所有的能量，试图让故事中的五个人物各归其位，她的能力让人惊叹，终场前她有近20分钟的大段独白，激情喷薄，气脉交融、如入无人之境，自陈着那个不羁的、无辜的、邪恶的、潮湿的忧伤少女，此时，她是黄湘丽，而非塞西尔！

你好，黄湘丽！

后记：如果厌倦了电影，就是厌倦了人生

　　这是我写过的最困难的一篇文字——它甚至不是一篇文章。早在 3 月份出版社就通过了稿件所有审核，只欠这篇后记就可进行最后的流程。已经数不清有多少次，打开一个新文档，良久又良久，一个字都写不出来。不同于这本书中依托着影像文本的评论文章，后记，应该是最真挚的自陈心迹，我却犹如被封印了一般，失去了总结自己的能力。我下意识地躲避着打开内心的尝试，或是分泌出一种情感阻断剂，让感受仅仅停留在表面，仿佛那是人生的禁忌。这一拖，半年就过去了。其间有好几次我都想破罐破摔地告诉纪海虹老师，干脆就这样出了吧！有多少书没有后记不也出版了吗？可是我说不出口，我内心的挣扎告诉自己，我还在等待那个与自己和解的时机。

　　过去三年，我变成了一个纯粹的御宅族，失眠严重，身体系统紊乱，低社交欲望，有将近三个月都没怎么下过楼。我仍然和朋友通话，热烈而亢奋，只是绝不动念出门聚会，看电影差不多是我仅存的能释放的余热，以及唯一的励志手段。我反复复习那些正能量的电影，比如《肖申克的救赎》《烈火战车》《奔腾年代》《死亡诗社》……直到有一天我意识到，我所念念不去的那些快乐都是以过去时态出现的，我对刚过去的那些时光——三年以前——满含怀旧之情。这本集子的大部分文章，都是我对那段

时光真切动人的爱之宣言，只是那时我并不知道，我很快就以急转直下的方式失去了它。

我曾抢到凌晨一点《信条》首映场的票，散场时已经三点多了。进场的人、离场的人摩肩接踵，来自同好群体的那种能量让我心里热乎乎的，我们终于不再是一个个离散的原子了；为了李安的新片（《比利林恩的中场战事》），我穿城去打卡北京唯一一家拥有 120 帧 +4K+3D 放映设备的影院；为了《沙丘》60 帧的 2D 版本上下求索而不得；《色戒》上画时，我在深圳开会，还抽了一个下午去河对面的香港见证了一把……更不用说，我在担纲影评人的那些年里所亲历过的形形色色的影院、会议室、放映厅。九把刀的《等一个人的咖啡》，我是在博纳的办公室里看的，发行方拿不准它的前景如何，抽样了几个专家去评分。我曾经迷失在西直门一片居民楼宇间，七扭八拐才摸到了一间毫不起眼的写字楼，进去放映室前主办方让我们签了保密协议，方始放下厚厚的黑窗帘，简陋的投影设备导致音画不同步，画质粗糙，时不时跳帧。那是邓超从影生涯中所奉献的最好演出。至今我都记得在被注射执行死刑那场戏中，他被绑在床上，直勾勾盯着注射针头扎进自己的静脉，身体抽搐，喉头不受控制地咕咕倒气（《烈日灼心》）……在过去的二十多年里，我竭尽所能养育和守护着这些不足与外人道的执念，那些恢宏而美妙的光影瞬间，勾连起我并不丰富精彩的人生阅历，相携共长，枝蔓纠缠。

当时只道是寻常。

我从未期待在那些著名评论家们严格把守的万神殿中能搬个小板凳歇歇脚，尤其是在当下的影评生态中——笔耕不辍的豆瓣影迷们已经为电影评论贡献了蔚为壮观的观点输出，互联网加剧

了观众群的进一步分化，并助长了他们在流行文化消费者中居于主导地位的自恋情结，观众也不再像以往那么被动，短视频的风口可以让天空飘满牛群，电影似乎已经失去了它在流行文化中的重要性。仅凭一篇评论就决定一部电影的生死，那是类似中世纪时代的骑士传说。但它之于我，仍然是一座秘密花园或是林间小屋，我前往那里，有如回家一样。大卫·波德维尔说，有四种人才会对一部电影有滔滔不绝的表达欲：嗜好不多的、热爱电影的、痴迷电影的、赋闲在家的，除了第四种，前三种我都在列。当然，后来也慢慢发展出了品位和审美，这种个人化的书写动机、小透明的身份，以及言论辐射半径的有限，也说明了我几乎没有被市场寻租的价值，某种程度上，也"纵容"着我孳生出了横冲直撞、肆无忌惮的"胆略"。

一篇影评写作，在理想化的状态下，应该呈现出观点、信息和判断，在作者余勇可佳的情况下，还可以行文得体、耐人寻味。这本集子中的文章，在以上几个要素上多少都有欠缺，但我可以保证这里面的每个字都是真诚的——不为挑衅读者情绪，不故作惊人语，它们或许表达并不完美，或是观点有欠圆融，但直到今天，我仍很怀念那种倚马可待、洋洋洒洒的写作状态。在享受写作快感的同时，我也开始收到一些反馈。一次，我在期末结课后步出课堂，有一个女生追上来，略带羞赧地拿出一本书——我的第一本影评集《电影是一场华丽的诱拐》，同样系出清华大学出版社。我很惊讶，这本集子出版量并不大。她很激动，在学校图书馆看到这本书时，她根本没有把作者和那个课堂上严肃刻板、不苟言笑的老师联系在一起，以为只是重名的巧合。"老师，我没想到您在私下里居然是这样的！"这样的？那是哪样的？听起来好像还不坏，我很愉快地为她签了名。她说她买了好几本送给

了亲友。"这是我的大学老师写的哦！"我的编辑偶尔也会转来一些读者评价，多集中在文风华丽、卖弄辞藻这些惯常的吐槽（感谢他们，在绝不降低标准的同时，容留给了一个新手作者继续进步的空间），逐渐也有读者赞我是他们的互联网嘴替。有一则留言让我印象深刻，说如果将我的写作比作一种独门武功秘籍，那就是飞花摘叶，随手可成暗器，于纵横捭阖中信手拈来许多话题，然后自然而然地编织在一起。这些反馈对我意义重大——原来我那些向隅自语中居然也有公共品格！

从观点传播的角度，电影学术研究只针对特定的精英读者群体，电影评论者则乐于为普罗大众传道解惑，两者间的分裂状况似乎越来越不乐观。在流量至上的逻辑驱动下，报刊编辑或是网络平台也不再着意呈现电影作为一种艺术形式的广度和深度，或许编辑们也担心有深度的严肃写作会吓跑那些不具备相应观看态度的读者。这即令不是一种偏见，也从侧面折射出时下中国电影评论式微的生态。在二刷诺兰神作《奥本海默》后，我的沮丧之感更加强烈。捕捉到一件艺术品迷人表象的神韵，绝非小事一桩。评论者将自己感知到的影片基调、节奏、氛围乃至着力点进行恰如其分的传达，这也是我作为一名读者的刚需。

损友曹叔不止一次充满"妒忌"地说，你怎么总能遇到好编辑，拖稿、神隐、表达不规范不讲究……一个作者的坏毛病被我占全了。这本集子有一些文章见诸过报刊网络，我的编辑王茜美女是居功至伟的助产士，她总是对我不吝赞美和鼓励。而本书责编纪海虹老师在收到书稿后反复修改了好多遍。我拿在手中的校样，已经是第三校，上面是密密匝匝的铅笔字、黑字、红字……还有更为复杂的审读和鉴定，纪老师都坚定推进。我时时汗颜，何德何能，当此礼遇！

在我的第一本集子的自序和后记中，我用"爱"为关键词盖章了我的写作动机。但如我们在生活中时常得见，爱并不总是万能的。写作是一桩孤独的、高脑力、高体力的劳动，没有强大的心理支撑不行，没有不断的刺激更不行。我将仍然保持着可观的阅片量，与朋友讨论交流，继续练笔保证下笔的弹性……当我确证了自己对电影的心意——如果厌倦了电影，就是厌倦了人生。这本书的出版就不再关乎稻粱谋，而是一个坚定的慰藉，对于现在的我、我的现在，这很重要！

<div style="text-align:right">2023 年 10 月　于北京</div>